世界名畫家全集　何政廣主編

培根 Francis Bacon

黃舒屏等◉撰文

藝術家出版社

現代心靈描繪大師

培 根

Francis Bacon

黃舒屏等◉撰文　何政廣◉主編

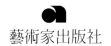

藝術家出版社

目　錄

前 言

　　法蘭西斯・培根（Francis Bacon， 1909～1992）是廿世紀最重要的畫家之一。他生於愛爾蘭的都柏林，父親是馴馬師，童年和父親疏離。十六歲離家浪跡英、德、法等國，到處打工。從小心靈受創，加上孤獨流浪的生活，使他後來成為一位同性戀者。他開始繪畫靠自學，藝術創作來自他深刻生存感受和出自生命的激情，卅五歲後全心投入繪畫。一九四五年卅六歲時，以〈三幅十字受刑架上的人像習作〉油畫參加英國倫敦拉斐爾畫廊聯展，一舉成名。他畫中激昂、扭曲、憤怒、痛苦的人體，真正觸動戰後英國人受戰爭殘害、死亡的陰影籠罩的心靈。此後他的聲譽隨著大量創作的出現而高漲，美術館爭相購藏他的畫作，多項國際大展專室展出其作品。培根在一九九二年旅行馬德里去世後，巴黎龐畢度藝術文化中心盛大舉行他的大回顧展，肯定他在廿世紀現代繪畫史上的崇高地位。

　　培根的繪畫，大多根據照片、電影或世界名畫（如維拉斯蓋茲、梵谷的作品），加以變形轉化為自己的繪畫形式。運用強烈油畫色彩刻劃孤獨的人物形象，並充分利用油彩的流動性和魅力，表達憤怒、恐怖和興奮狀態。他畫的人類肉體，充滿光燦與色澤，暗示人類生命如朝露的特性。

　　「真實的東西給人感受較深」。培根不喜歡抽象畫，而重視真實與感覺合而為一。他的具象繪畫，深透對象內在的方式，摧毀物體平庸無趣的外在形象，揭示感性的肌理。空間樊籠成為環繞人物孤寂的一種光圈，畫中人物被他的自我醒覺神聖化。培根說：「我們幾乎永遠在帷幕重重中生活。」他畫中的世界彼此纏鬥而非和諧相待，生命不過是沒有理性的遊戲。生命的痛楚、無聲的嘶喊、扭曲的血肉之軀，這就是培根所言：在創造時刻中的狂暴之美產生的絕對繪畫。培根生活在西方人失落的年代，他將這種失落裸露祖裎，反映了廿世紀西方文化的一種荒謬。因此，培根早被稱為存在主義藝術家。

　　培根繪畫作品的獨創性，評論家認為是無法傳授。這正是培根自己的觀點，因為他一直主張技巧不可能教會。「我不相信人們能教會你技巧，繪畫完全來自於你自己的神經系統。」這是培根留下的名言。

何政廣

2002 年 11 月寫於藝術家雜誌社

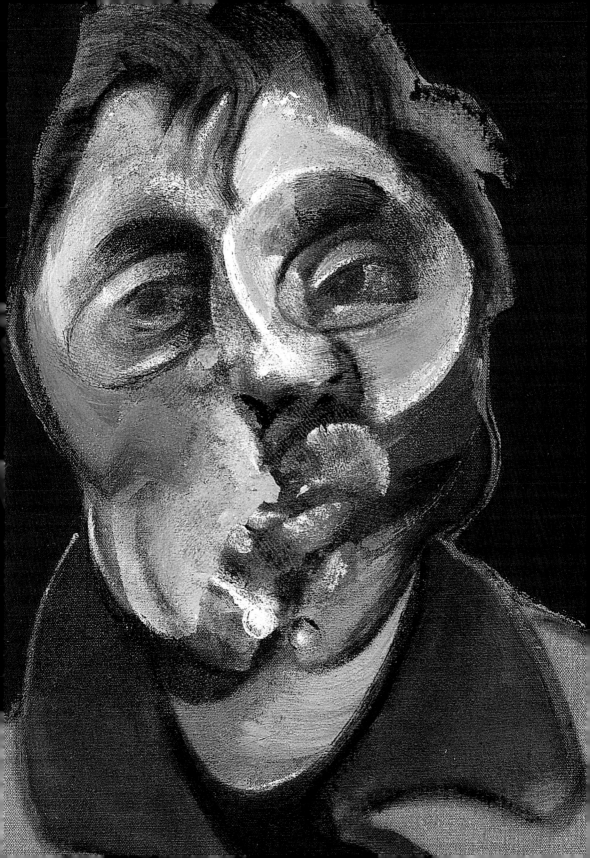

現代心靈描繪大師——
法蘭西斯・培根的生涯與藝術

英國最偉大的人物畫家

　　一九四五年，當法蘭西斯・培根（Francis Bacon，1909～1992）的〈三幅十字受刑架上的人物習作〉，在倫敦的拉斐爾畫廊首次公開展覽，距第二次世界大戰結束僅僅一個月，整個世界彌漫著不安的氛圍，在所有背離原本信仰，夾雜人性與獸性的情節之後，人們急於為這一切扭曲的景象尋找合理解釋。墨索里尼被送上斷頭台、希特勒自殺、日本投降之後，所有的結局並沒有帶給人們滿意的解答；最終，苦難的十字架與代表懲罰的刑台，沒有承諾任何救贖。人們篤信的「真實」頓時成為荒腔走板的超現實。而，培根的人物畫，正好詮釋了這樣一個「毫無現實感」世界的存在。

圖見 9～11 頁

　　〈三幅十字受刑架上的人物習作〉是培根一連串「十字架受難圖」（Crucifixion）系列畫作中的首幅，也是象徵培根繪畫中「空間哲學」與「人物形象」的重要作品。整個畫面呈現有如地獄般的場景，其中，在展覽當初，最讓觀眾吃驚的是那無從具名的生物。這個著名的人物形象主導了培根繪畫中的精神，也是畫家首次嘗試以傳統宗教三聯屏畫（triptych）的形式描繪苦難失落的現代靈魂。

　　在英國繪畫史上，為風景畫開闢新象的繪畫大師非著名的泰納莫屬，而在人物畫的領域上，足以代表一重大變革的主角人物就應

自畫像　1969 年
油彩、畫布
35.5 × 30.5cm
私人收藏（前頁圖）

8

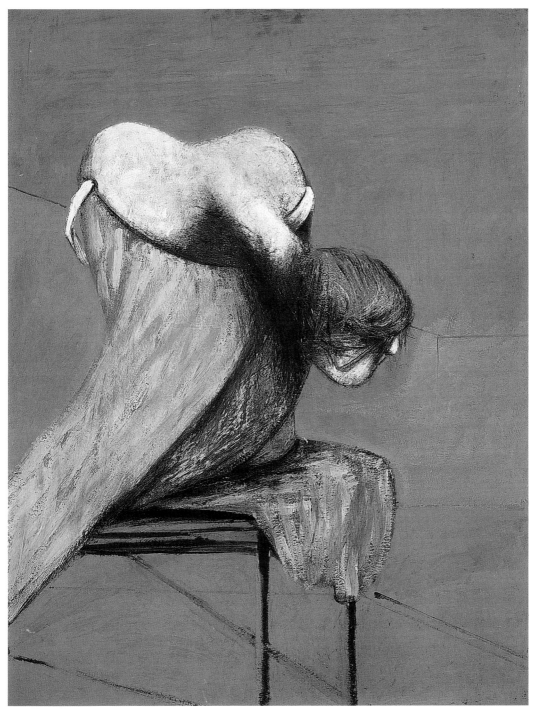

三幅十字受刑架上的人物習作（三聯畫之一）　1944年　油彩、畫布、蠟筆、木板　94×74cm
倫敦泰德美術館藏

三幅十字受刑架上的人物習作（三聯畫之二） 1944 年 油彩、畫布、蠟筆、木板 94 × 74cm
倫敦泰德美術館藏

10

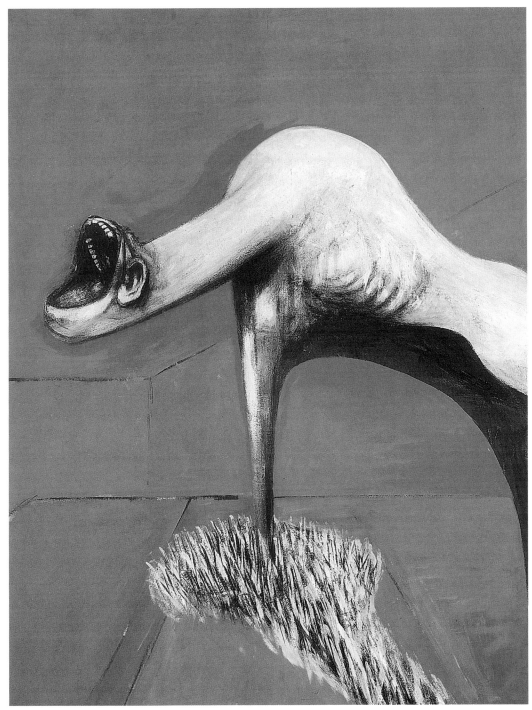

三幅十字受刑架上的人物習作（三聯畫之三）　1944年　油彩、畫布、蠟筆、木板　94×74cm
倫敦泰德美術館藏

屬培根了。他將人物畫引入一個前所未有的情境表現，傳統人物肖像畫所強調的空間存在感、人物的社會角色與定位，在培根的畫裡全都消失，彷彿人類在文藝復興時期所努力建構的視覺真實全都歸零。在畫面上，培根表達了原始的真實，褪去文明語言的雅緻，除去社會的框架，那麼「人」還剩些什麼？而究竟「人」的本質又是什麼？這個人文議題在培根之前，從來沒有被這麼深刻地討論過。在一九四五年〈三幅十字受刑架上的人物習作〉出現以後，人體的表現就開始有了另一個新觀，一種全然陌生的形體使觀者對傳統的身體認同產生了質疑，也開始對那人體「不安的本貌」感到恐懼。

圖見9～11頁

　　人物，一向是培根畫裡表達的重點，他將人物的狀態回歸到最原始的陌生，並將其棄置在一個猶如囚室的空間裡，讓這些人物去面對自己的焦慮、自己的慾望，還有自己的恐懼，然後察覺自己的陌生。培根為英國人物畫標示了一個重要的分野，自此，人物畫不再是刻畫人物的社會地位與角色，畫中人物穿戴怎樣的衣帽、佩戴怎樣的飾品，又或從事怎樣的工作、處於怎樣的社會階級，這些都不再是畫面引人關注的焦點。表達的重心轉移到「人」本身，雖然畫家晚期一連串頭像系列的作品描寫一些確切的繪畫對象，但始終，在畫家戲劇性的畫面舞台之中，每個人物都僅僅扮演著「人」的角色。

　　一九四六年，存在主義小說家卡繆撰寫小說《異鄉人》（L´étranger）；同年，培根創作〈繪畫，一九四六〉，這兩件作品，雖然運用不同的媒材，卻同樣傳達了二十世紀中期以後「人物描寫」的普遍主題 ——「永遠的異鄉人」，這種漂泊流離的型態，不可否認地分別與第二次世界大戰的時代背景切切相關，所有人類至善至美的價值觀被嚴重地挑戰，培根的〈繪畫，一九四六〉就是所有這些反傳統、反價值的代表：在畫面中央，畫家把象徵耶穌受難的十字聖架換上了一具被剖開的肉體，並以展示的姿態高高掛起，然而這塊屍骸，除了象徵精神已死，也將所有的苦難回歸世俗，十字架象徵的受難圖像，在培根一連串以「十字架受難圖」為題的系列畫作中，變成了「陌生的形體」，傳統繪畫中試圖建立的「完整的人的形象與主體」，在培根刻意地將十字架的主題去聖像化之後，舊

圖見51頁

人物習作（一）
1945～1946年
油彩畫布
123 × 105.5cm
私人收藏（右頁圖）

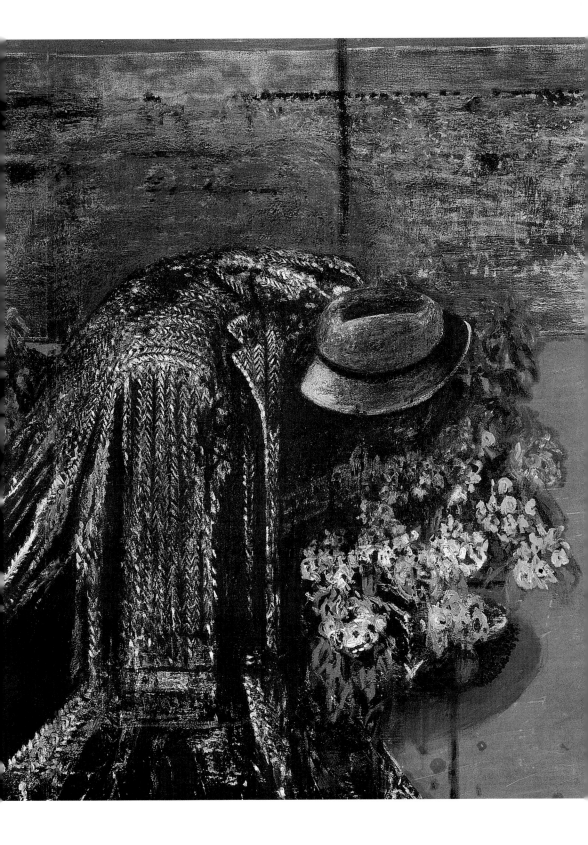

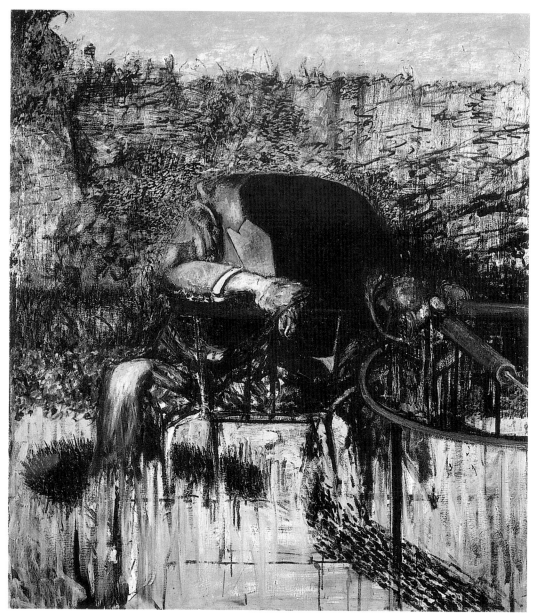

風景中的人物　1945 年　油彩畫布　145 × 128cm　倫敦泰德美術館藏

世界的一切守則和結構變得無可依靠，人們頓時成了卡繆筆下的
「異鄉人」、卡夫卡小說中的「變形生物」。

都柏林的英國人

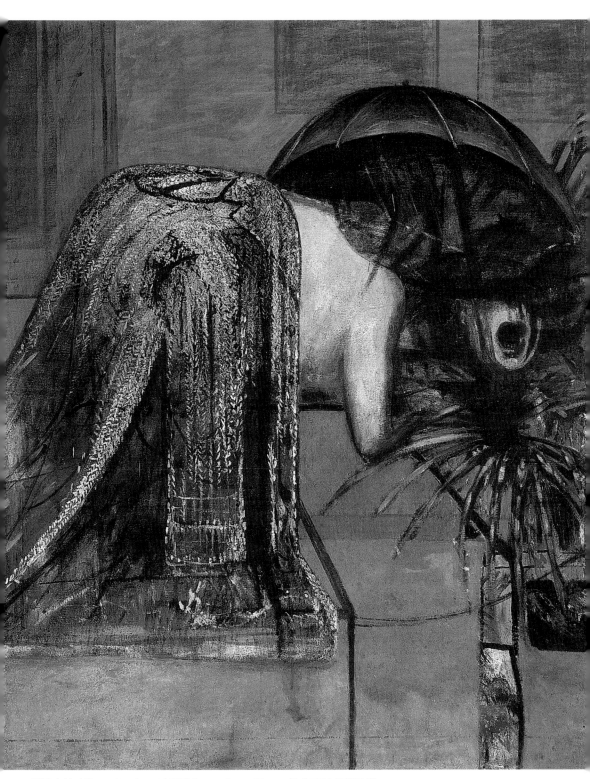

風景中的人物　1945 年　油彩畫布　145 × 128cm　倫敦泰德美術館藏

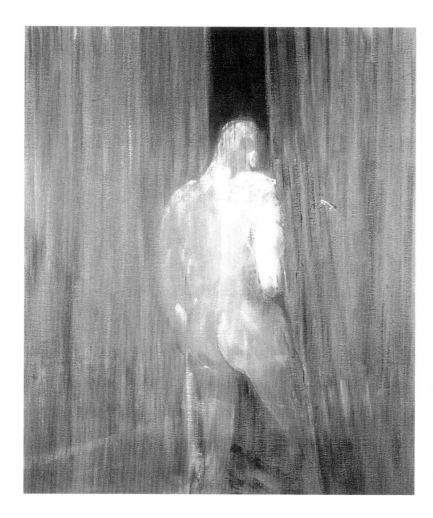

人體習作　1949 年
油彩畫布
147.5 × 131cm
墨爾本維多利亞國家
藝廊藏

　　一九〇九年十月二十八日，法蘭西斯・培根誕生於愛爾蘭的都柏林，雙親都是英國人。父親愛德華・培根曾在軍中服役，後來成爲一名馴馬師及賽馬教練。童年的培根因爲父親工作的緣故，經常往來都柏林與倫敦之間；第一次世界大戰爆發之時，培根的父親成爲戰爭事務處的一員，因爲這個原因，他們舉家遷移到倫敦居住，然而，由於父親需要頻繁往來愛爾蘭與英國之間，培根家平均每一年都會搬家一次，猶如游牧民族一般。

　　根據培根的記憶，他父親性情專橫嚴苛，喜歡吹毛求疵，又愛毫不留顏面地批評別人，是一個極度神經質又脾氣暴躁的人。性格

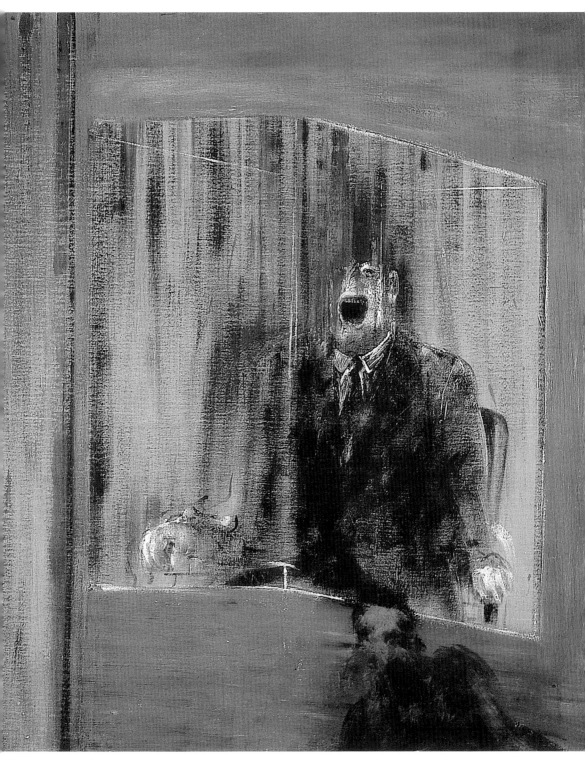

箱內的男子　1949 年　油彩畫布　147 × 130㎝　芝加哥當代美術館藏

上的爆烈，使得他與別人的關係經常處於極端的衝突爭執之中，與培根父子之間更是關心疏遠。雖然，生長的背景與家庭環境並未培育培根的藝術才情，父親所帶給他那印象深刻的暴烈不安形象，卻恰恰正是培根日後畫面中鮮明的人物形象：充滿焦慮的神經質，踹踹難安地扭動著或張大口咆哮著。這或是培根對戰後那喪失自信與權力的人們，尤其是像他父親這樣的男人，一個忠實又殘酷的描述。

培根的祖父在英國維多利亞女王的時代，曾經有機會受封為牛津的王爵，但培根祖父婉拒了女王的冊封，也許是這段往事，加上經濟不富裕，名與利皆與之無緣的失意下，培根的父親滿腔鬱悶不得志的煩躁，只得藉由情緒發洩出來。

在家中，培根父親一直扮演著專蠻嚴厲的父權權威角色，這樣一位極端沙文氣息的父親，自然不能忍受培根早年即顯露性別曖昧的傾向，加上有天培根父親返家後，發現培根在鏡前偷偷試穿母親的內衣，他簡直無法忍受自己所堅守的嚴苛教條被兒子如此嚴重地挑釁，於是父子兩人多次發生激烈的爭吵，終在一九二六年，培根十七歲時離家獨自前往倫敦。自此，培根與人們所謂的規範的生活作了最終的告別，正如其後他繪畫中所傳達的一種邊緣的、異端的、掙扎的生態，可說事出有因吧！

培根因自幼患有嚴重的哮喘，與一般小孩不同，他沒有上正規的學校，而是由一個本地的教士擔任他的私人家教。多數時間，培根都是自己學習，所謂十九世紀式的家庭教育，對培根而言，倒不如說是全靠自己的摸索與觀察，還遠比那父親請來的私人家教受教得多。對於培根的父親來說，這個患有哮喘、性格孤僻的兒子，是被他視為軟弱、缺乏男子氣概的；於是，他想藉由訓練兒子成為馴馬師，磨練小培根如他所期望地成為一個性格強烈、勇猛且具侵略性的男子，但從來也沒有在這個期望上獲得正面回應。

也許正是因為對一切正統、常規的疏遠，又或者是因病痛、性格使然，培根一向忠於直覺行事，繪畫亦然。童年時期，他沒有像一般學童按部就班地接受學校教育，青少年後的遠離家園，又使他沒了家庭規範的包袱。一直以來，他不受世故的虛飾，因此總是能

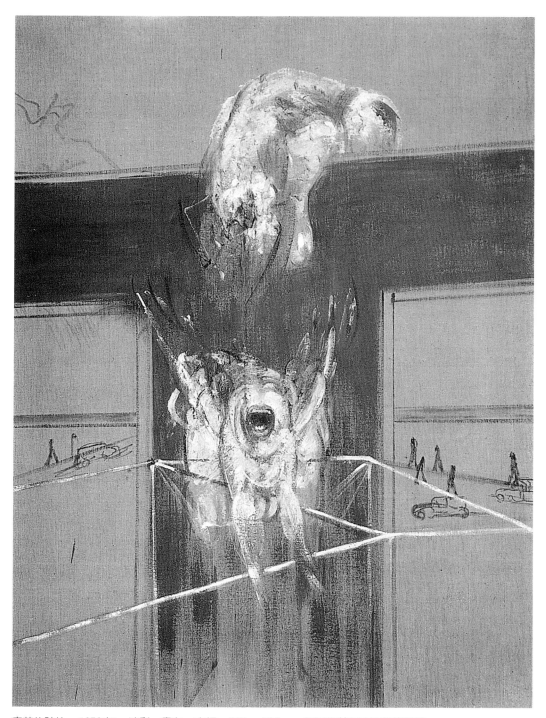

痛苦的碎片　　1950 年　　油彩、畫布、木板　　139 × 108cm　　阿姆斯特丹市立美術館藏

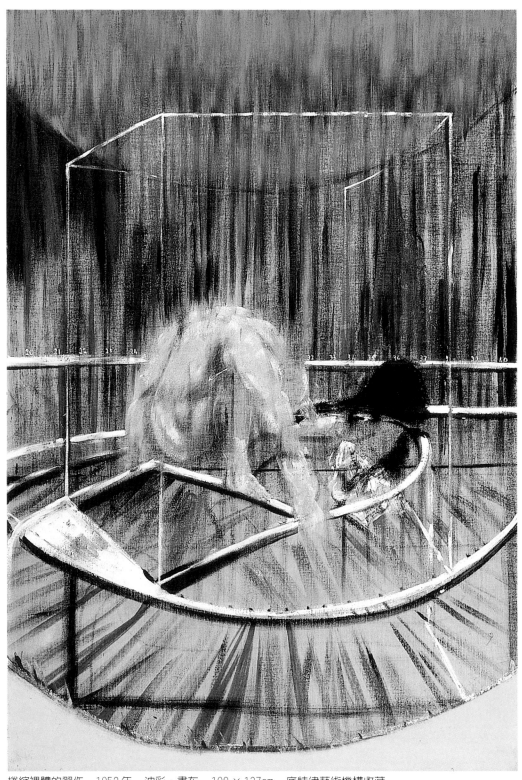

捲縮裸體的習作　1952 年　油彩、畫布　198 × 137cm　底特律藝術機構收藏

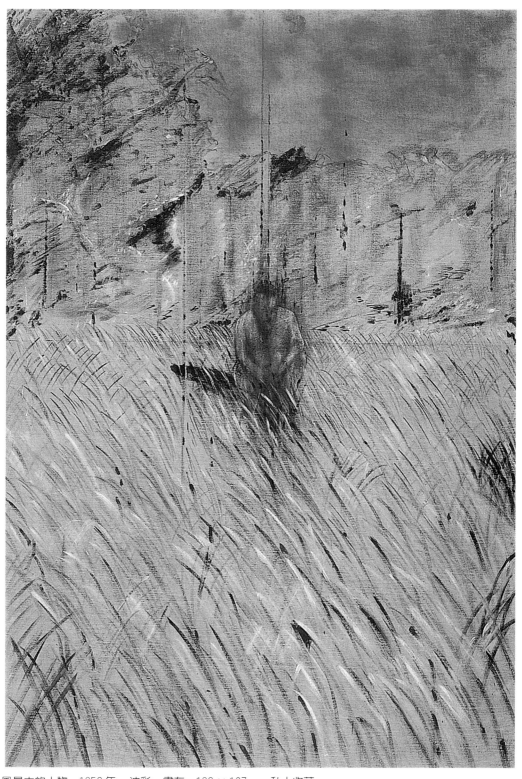

風景中的人物　1952年　油彩、畫布　198 × 137cm　私人收藏

以更貼近原初的純真，甚至是原始的野蠻；或者說，他將父親對他的期望，轉換成隱藏的方式反射到繪畫上，直接面對，呈現社會的本貌。

正由於培根沒有受過正統的美術教育或訓練，他完全靠自己的發掘與學習，因此他少了循規蹈矩的技巧鑽研，而能更加毫無掩飾地在畫面中表達赤裸的人性。雖然說培根的自學根底，為他粗略的繪畫技巧與混亂的筆觸作了解釋，但是否培根的繪畫技巧就毫無討論之處？事實恰恰相反，這些粗略且幾近混亂的技巧恰如其分地傳達了培根所欲表現的「粗暴本質」與「原始本貌」，培根對繪畫語言的掌握，顯然比表面的隨性揮灑還要謹慎，比顯露出來的直接簡略還要精緻深沉。就另一方面來說，培根是世故的，而這是來自於他對社會本質以及人性本貌的深刻體悟。

培根創作中的現代特質

培根從未刻意想成為畫家。早期他曾當過設計師，在倫敦租了一間改建的舊車庫當工作室，就在該處，培根展露了設計的才情，當時所發行的一本《工作室》雜誌裡，一篇名為「英國裝飾的一九三〇年代風貌」的文章中，提及了培根的設計風格，顯然在未踏足畫壇成為純粹的畫家之前，培根在設計室內家具與空間上，早已顯露他的個人風格，這種獨特的現代品味，反映在他所偏愛的設計素材上。他大量使用鋼鐵與玻璃質材設計出充滿時代流行感的家具擺設，例如黑白玻璃的鏡子、玻璃桌面的圓桌並以鋼管作為椅腳，與充滿時尚感新裝飾風的地毯，都代表著培根那股犀利的現代感。培根不只將他發掘到的現代特質品味運用在設計上，同時，這股敏銳的嗅覺，也驗證到他日後的人物繪畫創作上。

鋼鐵素材，自工業革命之後，一直象徵著「現代特質」，從巴黎鐵塔豎立起她那剛柔並濟的現代流線感後，鋼鐵架構的現代建築進入了人們的公共視野。而隨著現代家具將鋼鐵素材廣泛地應用在公寓裡；玻璃桌面的桌子、強調流線造形的鐵椅、各式鋼鐵骨架的端架陳設，架構起私人小空間裡的現代世界。約在一九二九至一九

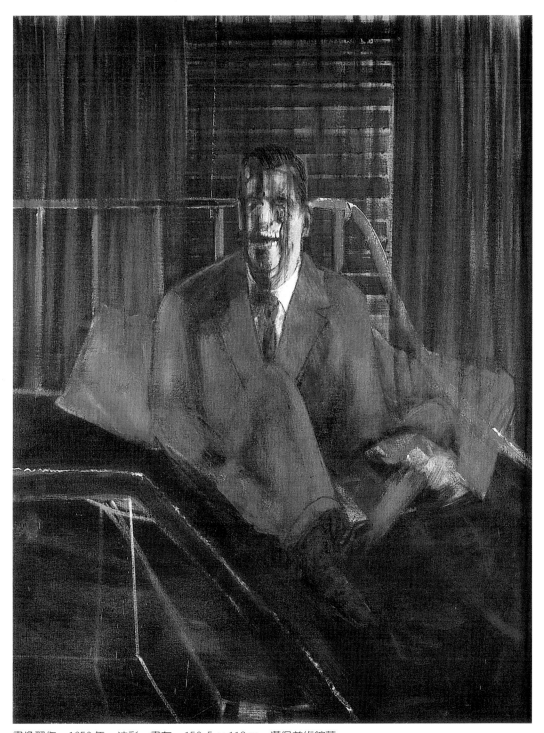

畫像習作　1953年　油彩、畫布　152.5×118cm　漢堡美術館藏

三一年間，培根漸漸開始畫油畫，他還舉辦了一次小型的展覽，展示了他的油畫、水彩作品以及設計的家具成品，其中的一、兩幅畫作中，也出現了培根工作室裡一些他親手設計的家具陳設，但重點並不是在讚頌現代品味，而是刻畫鋼鐵冷冽的現代特質，與空間裡毫無救贖、近乎野蠻的現代人性。

畫面中經常出現的鋼鐵製玻璃圓桌、鏡子，全都成了文明的照妖鏡，在反射之下，人性的醜陋、粗暴、難堪一一現形：一九六五年培根的〈根據梅爾布里吉「移動中的人物－飲空一碗水的女人與用四肢行走的癱瘓小孩」的習作〉，將桌子所象徵的文明涵義完全顛覆，端坐在桌旁的文明人，此時卻成了姿勢狼狽、態度不雅，以本能爬行的「人」。而在另一幅一九六九年的〈鏡前人物的裸體習作〉，同樣表現一個姿勢不雅，躺臥在桌上的裸體女子，右手邊的長形鏡中浮現一個畫面之外的影像、這個人顯然在窺視著這名女子，意圖不明，但整個畫面充滿了矛盾不安與曖昧難明。在此，培根表達了所謂的文明野蠻人。從巴黎鐵塔，到伏在鋼架上爬行的人類，他將這股現代人對文明的自信轉化為不安。

透過這樣的表達，培根對文明作了最大的諷喻，他將人類在工業文明之後所帶來的「現代特質」重新在畫中作了詮釋；現代所象徵的物質品味與生活狀態，原本意味著「提昇、進步」的上升曲線，也是現代主義所承諾的主要精神；在培根筆下卻刻意將這進步的意義反向操作。在表面刻意營造的現代品味與生活品質之下，人的精神狀態並沒有獲得提昇。反而，戰後一切信仰的崩解，迫使人們回歸到原始的形態，成了培根〈三幅十字受刑架上的人物習作〉中那野蠻不知如何自處的原始形體，甚至失去了人的面貌，成了無法辨識的生物。於是便開始以原始的吶喊、哀嚎、哭叫、嘔吐、抓咬、爬行，種種原始的肢體語言表達了最直接的暴力、忿怒、無助與焦慮。

在繪畫上，培根的藝術曾被批評為是不高雅、不精緻的，這也許是來自於大戰後文明社會的扭曲，戰爭的粗暴野蠻道盡了所有精緻文明的虛飾偽善：人們戰前所信以為真的宗教、所引以為傲的文明成就，到了戰場上全都還原成原始的肉搏，在生死存亡的關頭，

根據梅爾布里吉「移動中的人物－飲空一碗水的女人與用四肢行走的癱瘓小孩」的習作 1965年　油彩畫布 198 × 147.5cm 阿姆斯特丹市立美術館藏

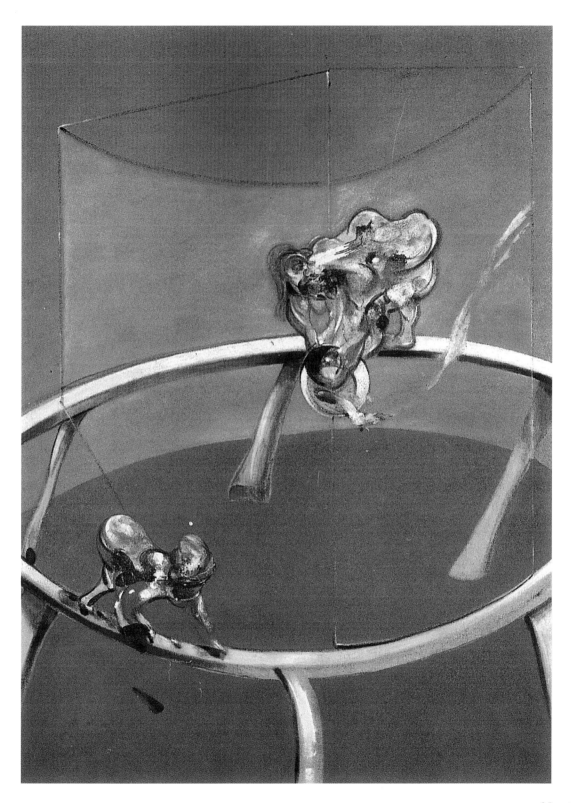

原來蠻暴、恐懼、孤獨這種情緒才是唯一的真實。戰士們回到了現實生活，人們從人生屠場回到了現實空間，那原本習以為常的一切反而都顯得不真實了。這種對現實的陌生與距離感，正是培根畫面中那被批評為「怪異」、「非人非獸」的怪物，也正是表達了歐洲經歷大戰後，暴力成了生活內容中不可或缺的一部分，而怪異的超現實情節上演在人們生活周遭，這就是為什麼培根畫中人物多半對生活空間總是感到惶恐不安，培根不僅經常描繪人物咧開大口吶喊，也刻畫了一個彷彿會將人吞噬撕裂的空間，如：〈繪畫，一九四六〉、一九五三年的〈根據維拉斯蓋茲之教宗伊諾森西奧十世的習作〉、一九五七年的〈為波坦金戰艦影片中的護士所作的習作〉等等。

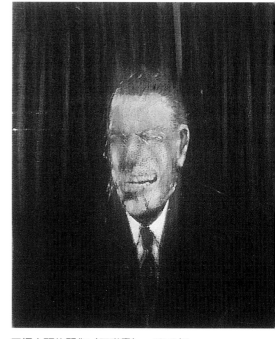

三幅人頭的習作（三聯畫）　1953年
油彩畫布　61 × 51cm × 3

　　培根將現代主義以及工業文明所承諾人們的美麗遠景全部推翻，也將宗教上象徵救贖的十字受刑架變成鋼架上的肉俎。這是培根所體悟到的戰後現代生活面目的轉變，為人們自己所親手建立的現代文明畫下了一個問號。

培根的早期創作

　　培根約在一九二〇年代後期造訪巴黎之時，曾於保羅盧森堡畫廊參觀過畢卡索的畫展，受到這位歐洲繪畫大師的啟發，培根開始認真考慮將繪畫一事視為終身己業。事實上，培根一九二九年所設計的地毯，已顯示了有如畢卡索影像疊合的立體派風格，而在稍後，培根也將畢卡索的影響帶到繪畫上，尤其是那直立釘頭般的變形頭部，還有腫大的雙腳，可說全是得自畢卡索帶給他的靈感。但這些帶有畢卡索風格的培根早期畫作，如今已不復見，原因是培根不甚滿意這些畫作，於是大多數被畫家自己銷毀，他往往也避免談論這些早期的創作。

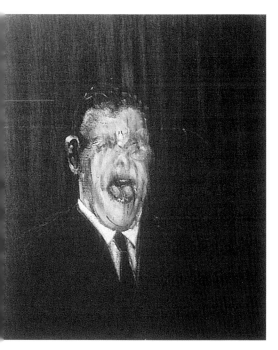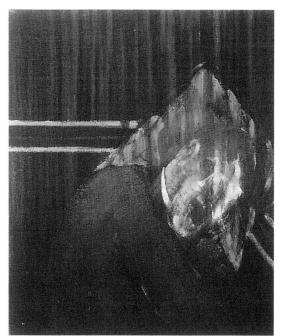

　　一九三三年，培根的一幅畫作〈十字架受難圖〉被收入於赫伯
‧李德（Herbert Read）的《當代藝術》一書中，同年，這幅〈十字
架受難圖〉由麥可‧薩勒（Michael Sadler）帶去參展福列德‧邁爾
（Freddy Mayor）畫廊舉辦的一個畫家聯展。赫伯‧李德、麥可‧薩
勒與福列德‧邁爾，在當時各自代表著英國藝術界評論、收藏、策
展之重要人物；尤其薩勒，對於發掘藝術家才能有著獨到的眼光，
他將當時鮮為英國藝術界所知的康丁斯基引介進英國，又以卓越的
眼光預見了後來大放異彩的雕刻大師——亨利‧摩爾。這三位重量
級的藝術界人士，先是將培根畫作收錄在《當代藝術》這本象徵當
時英國評論界指標性的藝術著作中，然後又漸漸將培根這位半路出
家的藝術家納入了三〇年代英國的藝術圈子，這等於是為培根的藝
術背書，然而培根自己卻另有一番詮釋。

　　一九三四年，培根為他所創作的畫作舉辦了一次個展，但隨後
培根對於這次的展覽卻連提都不想再提，原因當然還是因為他對其

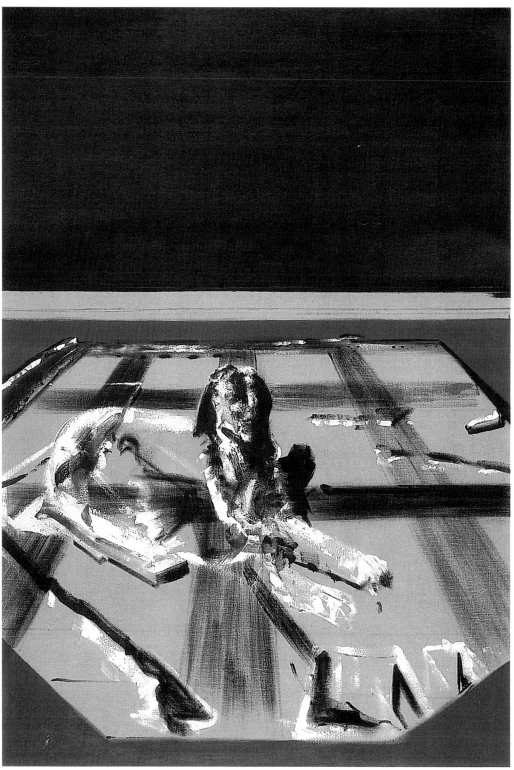

人面獅身像　1953年　油彩、畫布、粉彩　198×147cm　耶魯大學畫廊藏

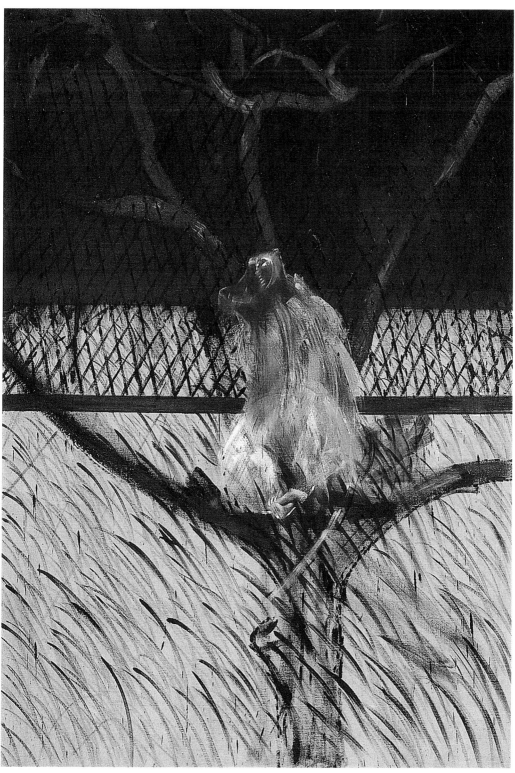

猴的習作　1953 年　油彩畫布　198 × 137cm　紐約現代美術館藏

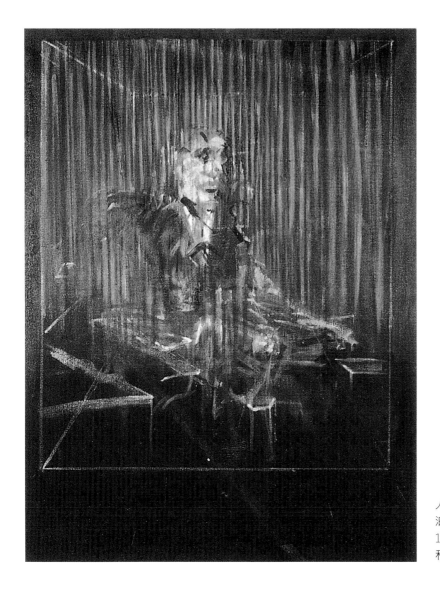

人面獅身像　1954年
油彩畫布
151 × 116cm
私人收藏

畫作的表現仍存有疑慮；在此階段，培根也將評論收藏家薩勒給他
的一張自己頭顱的 X 光片描繪在〈十字架受難圖〉一畫中，薩勒顯
然對這樣的方式相當感興趣，而此時的畫家也沒有以足夠的自信去
衡量什麼才是他繪畫創作中欲表達的重點與方式，於是，薩勒的意
見成了培根繪畫裡的元素，也因此，對此深感興趣的薩勒，將培根
〈十字架受難圖〉送往參展。這種畫家與評論收藏家的互動，是極為
微妙的，對於畫家來說，收藏家與評論家對其畫風的肯定認同，有

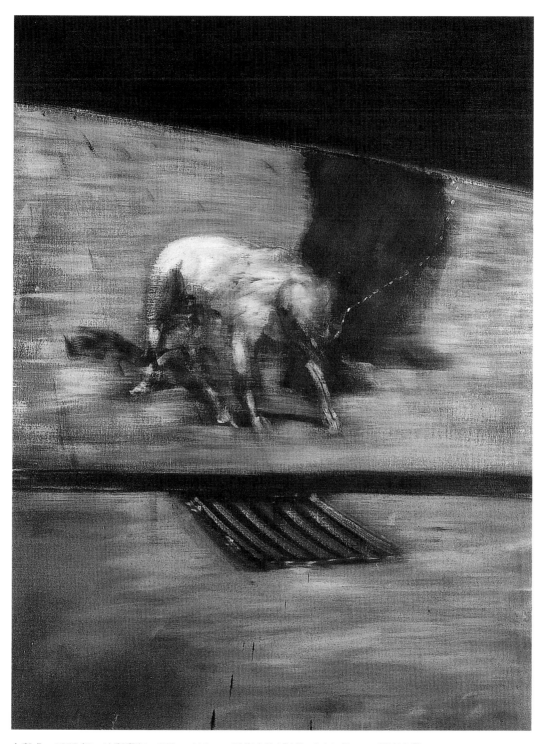

人與犬　1953年　油彩畫布　152×117cm　紐約水牛城 Albright-Knox　藝廊收藏

時反過來會成為畫家創作的盲點與受限，而培根正是了解到這點，他將其視為一個相當具有誤導作用的過程；也就是說，他對於未能掌握自己真正想要表現的主題，與樹立屬於畫家自己的個人精神，感到失望。這顯然與他刻意否定與銷毀早期創作有相當的關聯。於是，在一九三七年於阿格紐的「青年英國畫家聯展」之後，培根一直到一九四五年之間，都未曾參加或舉辦過任何展覽。

與其將之歸因為畫家的完美主義，倒不如說是培根有意形塑他的藝術風格與形象，為此他將不符合自己期望的畫作全都銷毀，也意圖隱藏他的早期作品，而將所有藝術歷程由那十分有名的一九四四年的〈三幅十字受刑架上的人物習作〉開始。

圖見 9～11 頁

從此，那為世人知悉的培根式人物與囚室般的密閉空間，為培根藝術下了一個十分明確的定義。在培根的安排下，剷除了曖昧不清的疑慮，因為他風格特出的畫風已然確立。

早期的培根，除了承襲了畢卡索的風格影響，也曾將畫作送往倫敦新柏林頓畫廊所舉辦的國際超現實畫展參展，但最後被拒，原因是其畫作表現「不夠超現實」。事實上，有些評論家認為培根的被拒是相當諷刺的，因為在當時沒有其他英國藝術家比培根更具超現實本質，也沒有人像他一樣，以本能回應了超現實的精神；英國藝術家保羅‧納許（Paul Nash）曾表示：「畢卡索對培根作品的影響，甚至比羅蘭‧潘洛素（Roland Penrose，英國藝術家，同時為著名的藝術評論家）所代表的正統超現實還要深厚。」當然，培根本人並沒有直接參與歐洲超現實繪畫運動，也從沒刻意去融合超現實的任何繪畫理論或元素，但他畫中卻呈現了當時英國繪畫所沒有的另一種寫實面貌，即是畫家所謂的「以感情作畫」。他所得到的真實往往是超越外象的，培根這些呈現「心象」的真實，與超現實精神有其微妙的默契之處，然這樣的巧妙並沒有將培根與超現實畫上等號，而又或許培根被國際超現實畫展拒展，對他來說，何嘗不是一個較為公平的評斷，對於培根這樣一位獨具個人特色的畫家，他只要有「足夠的培根風格」就夠了，至於是不是夠超現實，已不重要。

許多人將培根繪畫中那嚴重扭曲的臉與畢卡索破碎的臉相提並

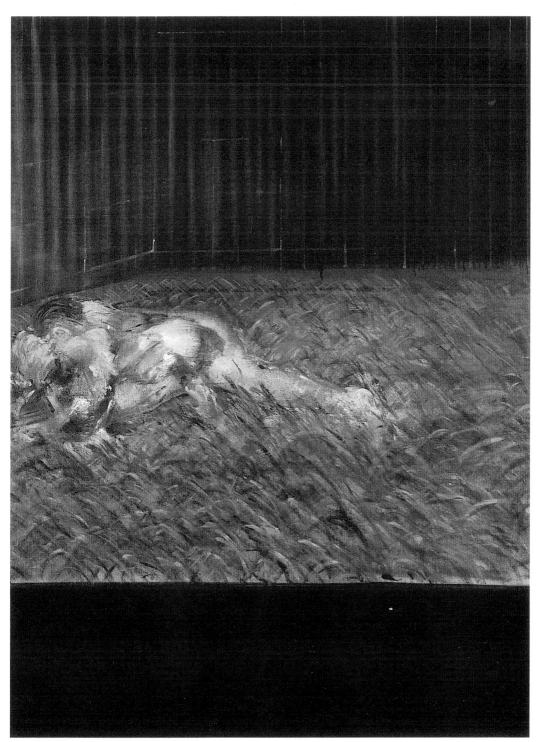

雙人在草地上　1954 年　油彩畫布　151 × 116cm　私人收藏

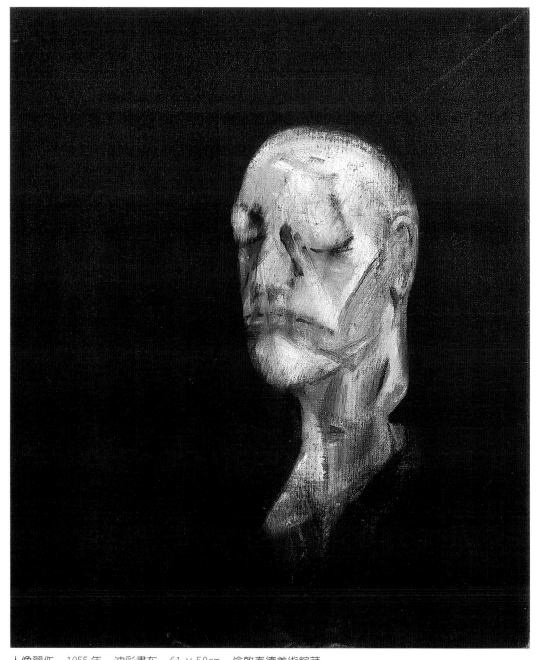

人像習作　1955 年　油彩畫布　61 × 50cm　倫敦泰德美術館藏

論，並認為培根的表現源自畢卡索，但事實上，兩人對人物的描繪
與所要傳達的本質大不相同。唯一可以肯定的是，培根對繪畫的野
心的確來自於畢卡索藝術的啓發，而那歪曲的臉或許在最初某個程

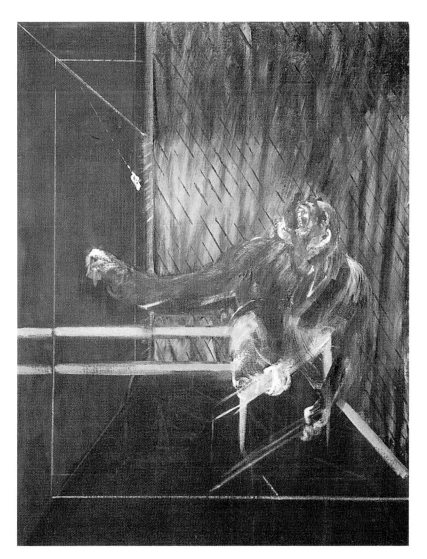

黑猩猩　1955年
油彩畫布
152.5 × 117cm
斯圖加特藝廊藏

圖見201頁　度上來說，是受畢卡索及愛德華・梅爾布里吉（Muybridge）的攝影作品影響。培根想要突破繪畫的平面性，超越平面所不能描繪的真實。最終，他走到了與畢卡索完全不同的路子，他既不是立體派，也不是超現實主義，他將所有繪畫的實踐回歸到本能，而一些所謂歐洲繪畫受非洲藝術啓發，實踐在畫作上的變形造形，也與他毫無相關。所以說畢卡索在人物面部所作的繪畫實踐，與培根所論示關於人物心理狀態的真實，應該是兩種不一樣的內涵。

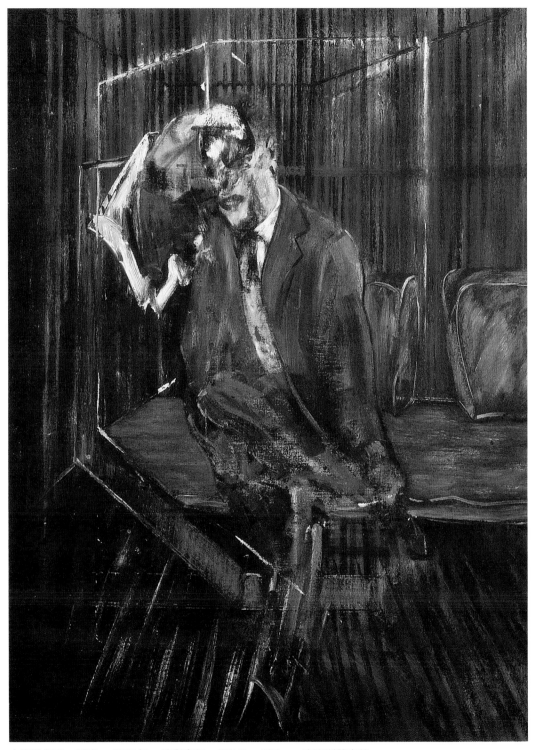

人物習作四　1956～1957年　油彩畫布　152.5×117cm　南澳洲藝廊藏

山旅中的人物　1956 年　油彩畫布　152.5 × 118cm　私人收藏

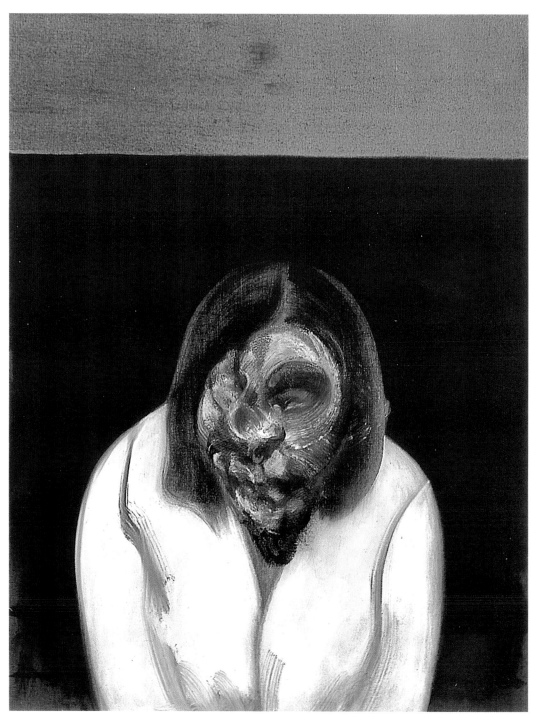

女人頭像　1960年　油彩畫布　88×68cm　私人收藏

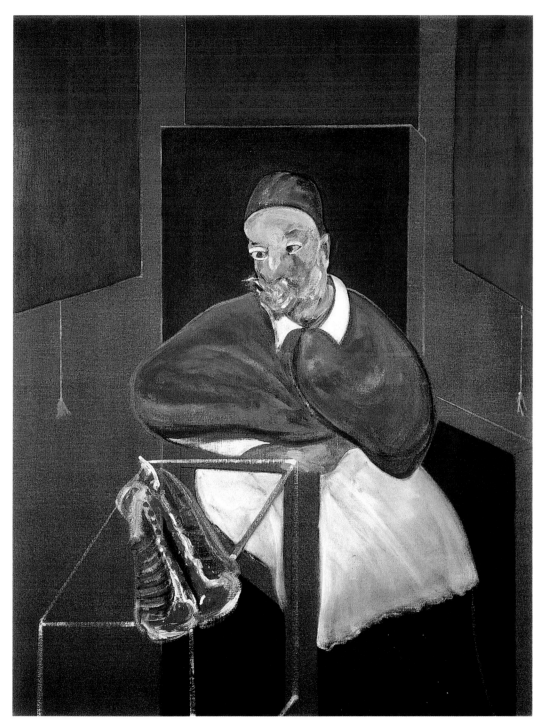

教宗二　1960 年　油彩畫布　152.5 × 119.5cm　私人收藏

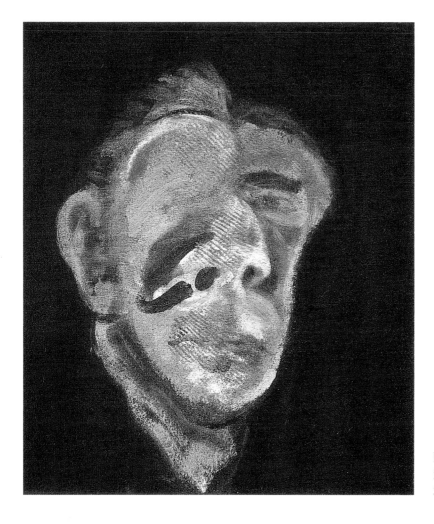

頭像（二）　1961年
油彩畫布
36 × 31cm　私人收藏

　　一九二八至二九年間，培根先到了柏林而後到巴黎，除了吸收
畢卡索的藝術靈感，他也感受到巴黎二○年代後期盛極一時的超現
實風潮。一部由布紐爾與達利合作拍攝；表達當時超現實主張的重
要影片「安達魯之犬」（Le Chien Andalou），結合了許多超現實元
素，利用時空的錯置，幻境與現實的交錯，揭露相貌堂堂、衣著端
正的布爾喬亞階級心裡暗藏的慾望與焦慮。從培根的畫面看來，他
所描繪密閉空間中身著西裝的人物，連同那充滿焦躁不安、曖昧難
明的慾望，這些人類心理精神的呈現，正是培根與巴黎超現實派藝
術家們對戰後社會一個共同的反映。

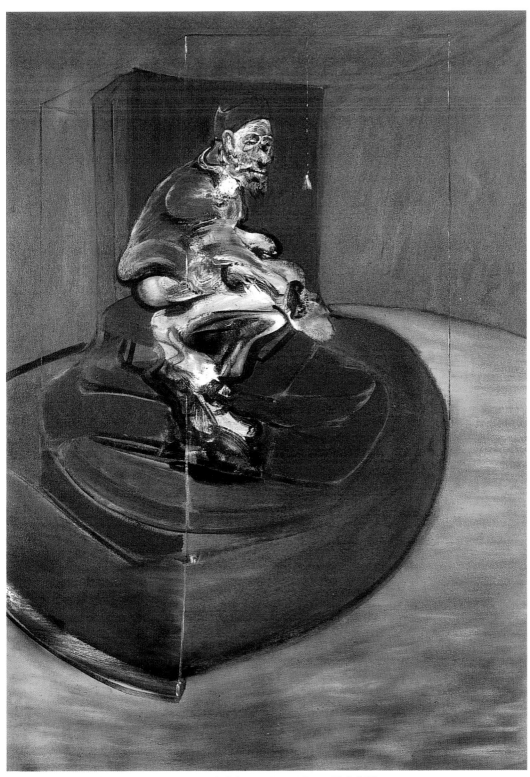

教宗殷諾聖五世的畫像習作　1962 年　油彩畫布　198 × 145cm　私人收藏

此外，影響他最深遠的，還有一部名為
「波坦金戰艦」（Sergei Eisentein's Battleship
Potemkin）的影片，這部由艾森斯坦所導演的
「波坦金戰艦」，劇中有一幕滿臉鮮血、嘶聲
吶喊的護士特寫鏡頭，最是令畫家印象深刻，
特別是那因恐懼而扭曲的臉，還有張口嘶喊的
大嘴，都成了培根之後繪畫中重要的元素。

　　然而，培根與當時的超現實運動並無眞正
的交集，他也從未被眞正歸類到超現實藝術家
的類別裡。一九三六年在倫敦舉辦的國際超現
實畫展，是英國第一次的大型超現實活動，由
羅蘭‧潘洛素這位親身涉入巴黎超現實運動的
英國藝術家爲主要的領導人。當時參與的藝術
家有艾林‧亞賈（Eileen Agar）、約翰‧班丁
（John Banting）、康羅依‧馬達斯（Conroy
Maddox）、保羅‧納許等等；而正如前述，
培根的作品被拒，因他不是當時積極參與其

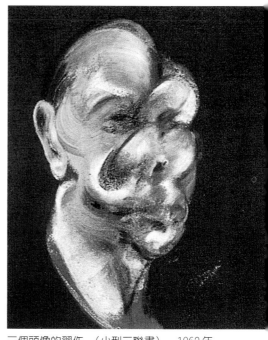

三個頭像的習作　（小型三聯畫）　1962 年
油彩畫布　35.5 × 30.5cm × 3　私人收藏

中，或遵循超現實繪畫法則的藝術家之一。但他的繪畫中傳遞出一
種沒有理論包袱、自發性的超現實精神，這正是達利夢境裡的暴力
元素，以一種更駭人的眞實面目，落實到現實的空間中。培根所描
述的精神焦慮與蠻暴慾望更直接地圍繞在我們生活的周遭空間，不
用透過冥想、魔術；不用藉物寓意，不用隱晦詮釋。於是，觀看培
根繪畫的觀者，因爲了解到培根畫中看似怪物的形體不是另物，也
不是存在於另一個奇幻的空間，而就在每一個人身上，顯得更加地
不安。他在當時超現實活動之外的邊緣位置，也使得他更加毫無束
縛地回應他所眼見的超現實啓示，而最終，他和畫中的人物一樣，
以人的本能去和這些焦躁不安的壓抑情緒纏鬥，這也是畫家一直強
調的單純繪畫目的：表達「眞實」，一種直入心底最內層的眞實。

　　雖說培根從未刻意去參與任何一個繪畫組織或藝術運動，對於
一個初出茅廬的新畫家來說，透過畫展的方式，獲得注視的目光與
專業的肯定，是最直接有效的方法。但培根早期的畫作並未獲得社

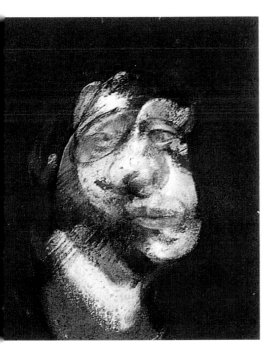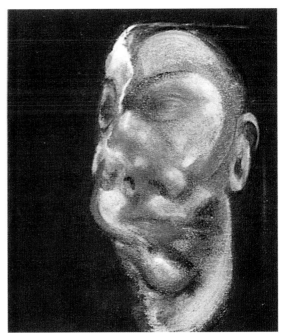

會多少正面的評價，這也使得他十分沮喪失意。再加上畫家因為意識到自己在畫布上所能表達的，不能完全盡述眼睛所見的真實世界，而感到困擾不已；因為對於自己繪畫表現的否定，種種的尋求又無解，使得他將絕大部分不甚滿意或不合己意的早期畫作全數毀去。這樣的挫折並沒有使畫家投入更多的時間去悉心研究繪畫之道，遭遇瓶頸的焦慮，反而讓培根轉向酒精與賭博，漸漸地，他遠離了繪畫創作。

不安的時代，不安的人們

曾有一段非常短暫的時間，培根不去觸碰繪畫。表面上，培根遠離了繪畫，但他卻未遠離那充滿不安的真實生活，他的眼光仍不停地關注著人們生活周遭發生的種種改變。

一九三〇年代，隨著輕便小型照相機的出現，新聞媒體照片有

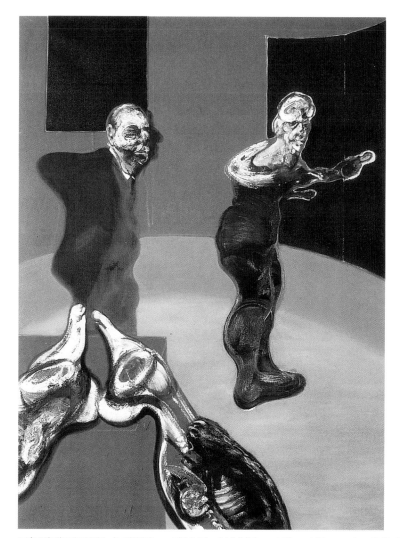

三幅受刑圖的習作（三聯畫）　1962年　油彩畫布　198×145cm×3　紐約古根漢美術館藏

了與過去不同的新焦點，拍攝傳統正襟危坐的人物肖像不再新鮮，
媒體上開始出現一些公眾人物私底下衣衫不正、狼狽不堪的糗模
樣，或是一些不經掩飾的真實面目。利用這些方便攜帶的小型照相
機偷偷拍攝，揭露了人們刻意掩飾的真實情緒：因為不安的焦躁粗
魯、因為憤怒的暴烈猙獰、因為慾望的坐立難安，一些隱藏在文明
教養外衣下的不雅姿態、不端思緒及被壓抑的情慾，如今藉真實之

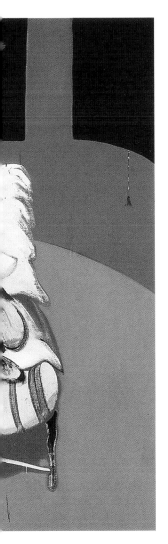

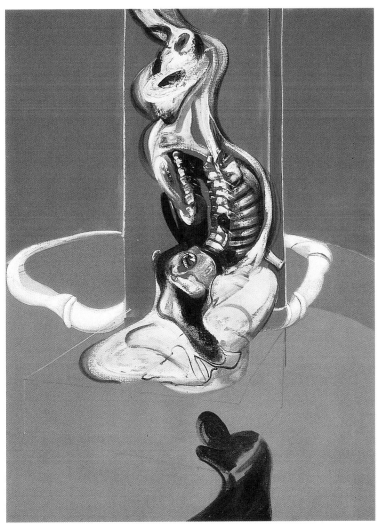

名而全都釋放。於是，這些照相機的鏡頭獵捕到文明巧裝下的偽
善、制度下的失序；也逐漸侵入私人空間，窺視那些卸下心防的人
們不經包裝的赤裸畫面。這種潛入表面下的窺探，讓人不禁質疑：
究竟什麼才是人真正的面目？

　　在照相機被廣泛應用之下，不僅讓人們日常私密生活現形，在
戰爭暴力下扭曲變形的人類身體與心理，也一一顯露無遺。戰後的

無政府狀態，新秩序尚未建立，無所適從的人們彷彿從安定中解離，唯一的生存法則就是依賴人的原始本能。培根的繪畫提供了一個猶如小型照相機的窺視角度，他帶領觀者進入人們私密的心理空間，去窺探那屬於畫中人物，也屬於我們自己的空虛失落、恐懼徬徨。而同樣的，隱私遭受入侵而造成的惶惶不安，也是培根描繪的重點。

　　將精神付諸在賭博上的他，漸漸體悟到人生原就是一場以生死爲賭注的賭局，這即是他所身處的時代氛圍：極端不安的人們、曖昧難明的未來。培根曾經這樣說道：「我們每一天、每一時刻都必須注意那極有可能潛伏在我們四周的災難。」此時，納粹勢力正衝擊著歐洲，戰爭、暴力、恐懼不安充斥在人們心中，一些不可理解的行爲、原始的野蠻成了戰時日常生活的內容，而培根自己也被這些焦慮不安包圍著，不只是他所眼見的種種社會現況，還有他本身創作上所遭遇的焦慮也深深困擾著他。

焦慮的畫家

　　一九四一至一九四三年之間，培根對自己繪畫能力的有限與不足，感到萬般沮喪。他宣稱自己受困於畫面表現與眞實間難達契合的極大落差，於是他親手毀去絕大多數被他評爲毫無價值的早期畫作；日後，這種「毀畫滅跡」也成了培根一項鮮明的藝術性格，培根留給世人的創作，幾乎都是經由他親身認可的畫作。

　　因爲哮喘病而無機會親自上戰場的培根，被分派到一個人民防禦機構服務。此時，培根才又開始投注精神於繪畫上。他曾經表示：「若不是因爲哮喘，我可能想都沒想過重回繪畫的領域。」繪畫，再一次成爲他精神的寄託，一九四四至四五年間他大量地創作，而這些畫作隨後都收錄展於一九四五年拉斐爾畫廊培根的個展中。

　　當專注繪畫時，培根必須用盡力氣、全神貫注地去創作，面對畫布上揣揣難安的人物，也爲求完全表達人物深沉的眞實心理，培根經常集中精神以自己的焦慮情緒回應。幾乎可以說，培根是以自

施打皮下注射的躺臥
人物　1963年
油彩畫布
198 × 145cm
私人收藏（右頁圖）

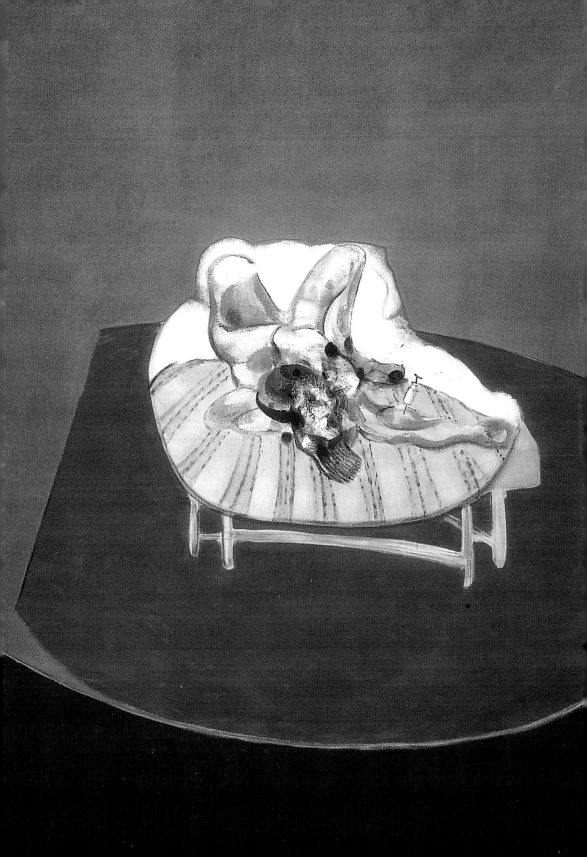

己的焦慮作畫，也因此他的畫面中總是傳達出
強烈極端的不安氛圍，這股不安氛圍的強度，
常常撼動觀者的感官細胞，直接挑動起觀者的
焦慮神經。一九四五年四月，當這些極端扭動
難安的畫面赤裸地展示在拉斐爾畫廊，大部分
的觀眾幾乎同時感受到恐懼不安的負面情緒，
有種不忍猝睹、奪門而出的衝動；如《阿波羅
雜誌》中所描述，絕大多數的人「感到相當地
震驚、困惑與不安，恨不得逃離這些畫面」，
尤其是那件〈三幅十字受刑架上的人物習
作〉，似人似獸的不知名生物，彷彿被囚禁於
幽閉室內的肉臠，瞎了眼睛，啞了嗓子，失了
人性般仍用盡氣力撕裂叫喊，那伸長的頸子掙
扎地向觀者爬來，而背後紅色平塗的失焦空
間，彷彿也隨著這個生物不住地扭動旋轉，讓
人頭暈目眩、心生不舒服的感覺。

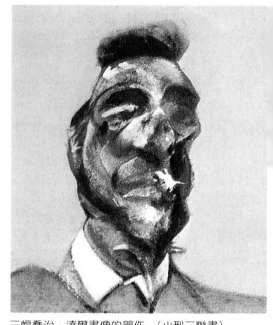

三幅喬治·達爾畫像的習作　（小型三聯畫）
1964 年　油彩畫布　35.5 × 30.5cm × 3　私人收藏

　　約翰·羅素（John Russell）將觀眾的不安情緒歸因於陌生恐懼
的入侵，他說：「我們沒有一個具體的名詞為這些眼睛所見的形體
命名，我們不知道怎麼稱呼它們，甚至找不到一個確切的形容詞描
述此刻所見所感的情緒。」雷蒙·蒙特馬（Raymond Montimer）在
看過培根的〈三幅十字受刑架上的人物習作〉後，認為此作是受畢
卡索〈十字刑架〉（Crucifixion）的靈感激發，尤其是畫中那像漆木
般的凳子，還有描繪得猶如雕刻物的軀體，種種元素都像是一九三
○年代的畢卡索，但培根那變形的軀體更加殘暴，如鴕鳥般的長
頸，從布袋裡探出辨識不出具體輪廓的頭部，這陌生的怪物很像是
波希（Bosch）失去幽默感的怪異呈現。

　　培根對於展出後的種種反應，他說：「我從未曾想過它們會是
恐怖的呈現，就如同我們不會對傳統十字刑架的圖像感到恐懼，反
而有種旺盛的生命活力潛在於這些無盡的恐懼之中，這就是人們如
何從極端的悲劇中走出的經歷，然後感受到一種生命的真實存在
感。」雖然培根如此詮釋他的創作，但對於觀看過這幅繪畫的觀者

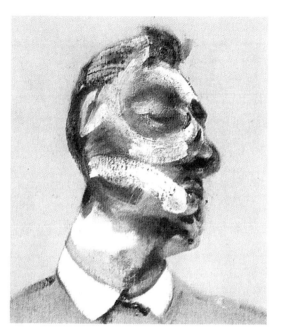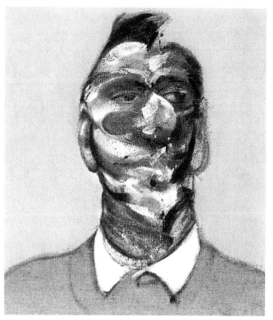

來說，這個陌生的生命，還有畫家表達的陌生眞實，甚至是那莫名的旺盛力，都讓人不寒而慄。許多人將這些畫像稱作「怪物秀」，那像野獸般的長頸活像腸子，又像是實驗室裡的活體解剖，培根的繪畫語言如同一把銳利的解剖刀，刀刀精確地爲那活生生的肉體，剖析暗藏心中的眞實情緒。在開腸破肚之後，再冷靜地宣佈：這就是眞實的生命奧秘。

　　精神極易焦躁的培根，時常藉由酒精紓解極端壓抑的鬱結，他經常無節制地飲酒，然後在毫無睡眠甚或極少睡眠的情況下開始作畫。於是，他的每一筆觸都是畫家用盡精神能量，與大量集中的焦慮創作因子相互作用之下的結晶。培根曾表示〈三幅十字受刑架上的人物習作〉一畫，便是他在酒精作用後的焦躁壞情緒下，利用一個晚上所完成的作品。

　　培根在畫中一再強調的「本能眞實」，也可由他作畫時的習慣來印證他所謂的本能與情緒的眞實。他刻意解放感情中粗俗低鄙的部分，在放縱解放的同時又突顯其反面的壓抑感，畫面上旁若無人，窮盡姿態伸展四肢的人物，因身在幽閉的空間而有囚禁之無力

感；張口盡力地吶喊，卻又失去聲音般喑啞。這種充滿壓迫感的畫面，令人感覺就像是觀看一齣沒有音效的驚悚默劇。

在酒精的催化下，培根繪畫意圖所表達的本能焦慮，其實並不如想像中那般的神智不清、渾沌失序。反而對畫家來說，在此時他的意志最強烈，對於在畫布上所要表達的情緒最是清楚。此刻的他，同時是焦躁的，也是興奮的；是放鬆的，也是壓抑的；是惶恐的，同時也是無懼的。就在此時，他距離他畫面上所要傳達的一切真實最為接近。也因此，曾有人評論培根的人物畫作其實是他自己的自畫像，然而，培根似乎不願意如此設定他的繪畫，反而，他所要傳達的是「一個關於生命本質的眾生相」。

繪畫的起點 —— 一九四五年

一九四五年的拉斐爾畫廊之展，雖然引來許許多多的驚嘆號與問號，其中當然不乏負面的評價，但此一展出卻為培根的藝術風格跨出了重要的第一步，從此，他所代表的培根風格深植人心，人們再也無法忘記他那充滿不安與野蠻情緒的原始形體。

次年，培根畫了〈繪畫，一九四六〉一作，畫面中呈現出一個猶如屠場的空間，最引人注目的應是畫中那如十字釘刑架高高懸掛起的肉胴，以一種耶穌受刑的姿態，它彷彿是神聖而又世俗的，因為這軀體是人或是動物，並無法辨識。前景中央一個模糊的人形，沒了完整的頭部，可供辨別的只剩那張撕裂的嘴。這個畫面呈現了戰爭、肉屍、屠場、刑架等意象，並以一種暴力入侵的野蠻姿態佔據這個家居空間，這些意象挑釁著一個看似穩定安全的密閉內部，而將其轉換成一個猶如夢魘般的場景。

第二版本見 113 頁

這些素材多半來自於培根從報章雜誌，及書籍目錄上剪下來的圖片資料，他尤其喜歡一些捕捉動物行進的動態攝影照片，還有某些取自瞬間動態下的模糊形體。經由攝影，人們眼見的真實可能呈現出另一種超乎視覺具象的形態，而培根深深被這樣的表現所吸引，並將之融合在繪畫中。在〈繪畫，一九四六〉裡，他刻意模糊人體與動物之間的區別，無論是畫面背景被吊掛起來的大塊肉骸，

繪畫，一九四六
1946 年
油彩、畫布、蛋彩
198 × 132cm
紐約現代美術館藏
（右頁圖）

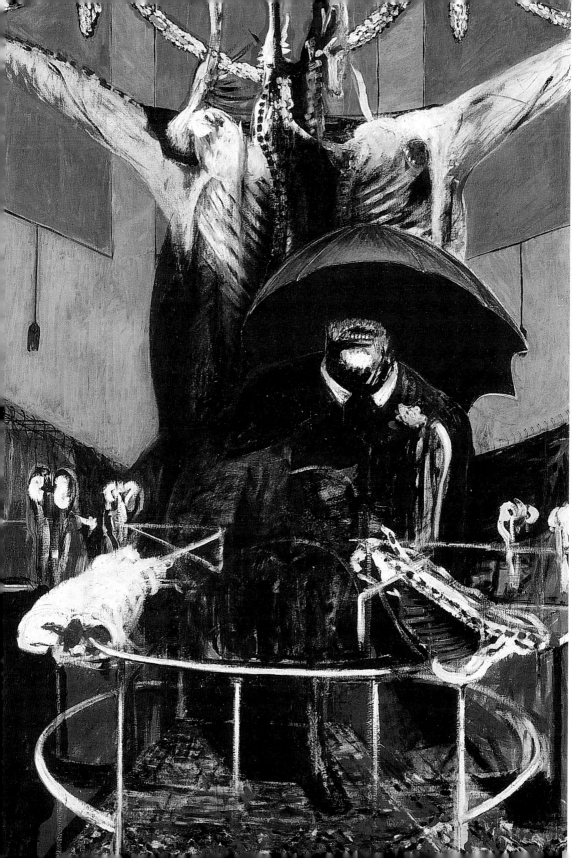

或者前方看似幾分類似猩猩著西裝繫領帶的人物，都予觀者一種似人似獸的曖昧難辨。至於，畫面下方那白色鐵架，究竟是室內家具擺設，或是牢籠的囚架，也同樣模糊不清。這就是約翰‧羅素所謂的「不知名的陌生」，人們無法為其命名，培根帶給人們的衝擊，就這樣挑釁著不安的神經，予觀者坐立難安的視覺感受。

　　如果說培根在畫面中呈現出一個猶如靈堂的畫面，並祭出傷痕累累的血肉之軀，那麼整個祭儀便像是在為戰後人們心中那個巨大的傷口進行哀悼，畫家口中唸唸不休的禱文即是不安的絮語。〈繪畫，一九四六〉中，畫家雖然在背景隱約地呈現了耶穌受刑的意象，然而這個被剖開的肉體，猶如屠殺後的肉臠，又像遭裁決後的屍塊，十字架象徵的宗教救贖力量全都消失，只徒留畫面中央那無盡恐懼的吶喊。

　　如同畫面中展開攤示在觀者眼前的肉骸，培根所描繪的畫面暗喻一個攤開展示的傷口：嫩紅的牆面、桃紅的百葉窗簾，還有深紅的地毯，加上對剖的肉體，一個指涉墨索里尼被裁決後的影像，象徵著戰後整個歐洲的巨大傷口，也比喻著那將人活活吞蝕的黑暗之心。

　　〈繪畫，一九四六〉這幅畫作結合了培根幾個重要的繪畫要素：鋼管式的家具、紅色土耳其風格的地毯、懸著拉繩的百葉窗、猶如受刑的肉體、沒有顏面張口吶喊的嘴。這些元素持續出現在培根後期的作品中，也奠定了培根風格的開端。

　　正如一九四五年展示的〈三幅十字受刑架上的人物習作〉，培根在〈繪畫，一九四六〉中同樣地表達了一種宗教信仰的潰散。畫面中，十字架上不再是耶穌的聖體，而是似獸非人的殘軀，培根彷彿將宗教中神聖的部分回歸世俗，而他所呈現的世界也彷彿是還原到宗教誕生之前的原始。在一個好比洞穴一般的密閉空間，唯一的信仰是人的本能，這個本能是充滿無盡生命能量的，同時卻也爆發著破壞的力量，這正是培根畫面人物的生存哲學。

　　一九四五年，大戰宣告終止。四月，墨索里尼的屍首被懸掛在米蘭的城郊，一個屠夫的吊勾上示眾；這個影像不僅是象徵戰爭深深烙在人們心頭的殘酷記憶之一，也代表著猶如鬼魅般的陰影，時

畫像習作（伊莎貝爾‧蘿絲頌恩）　1964年
油彩畫布
198 × 147.5cm
私人收藏（右頁圖）

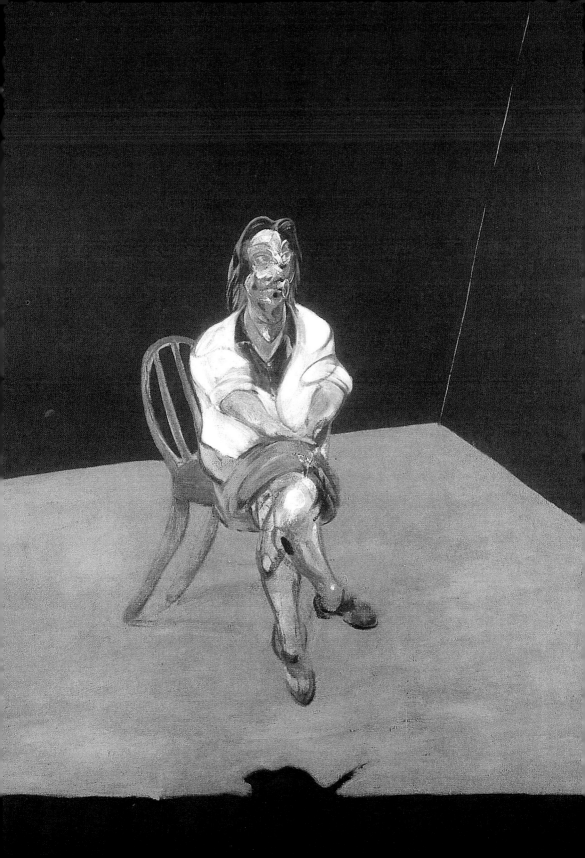

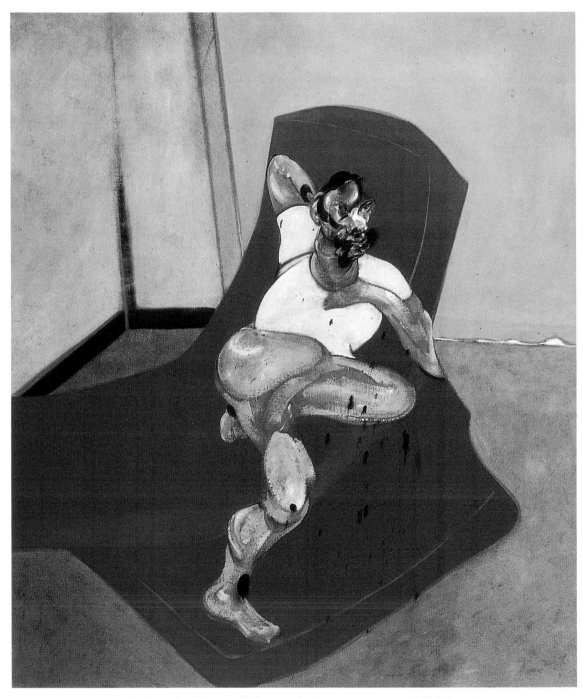

盧西昂‧佛洛依德與法蘭克‧奧爾包契的雙幅畫像（二聯畫之一）　1964 年　油彩畫布　165 × 145cm
斯德哥爾摩近代美術館藏

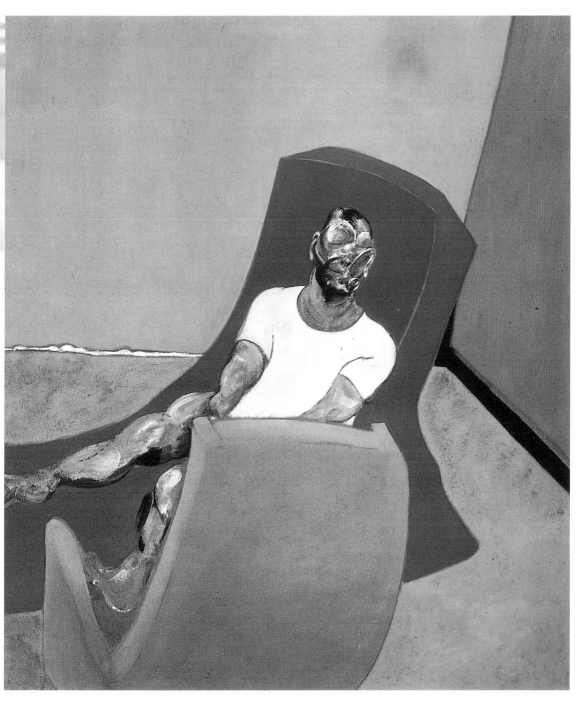

盧西昂‧佛洛依德與法蘭克‧奧爾包契的雙幅畫像（二聯畫之二）　1964年　油彩畫布　165×145cm
斯德哥爾摩近代美術館藏

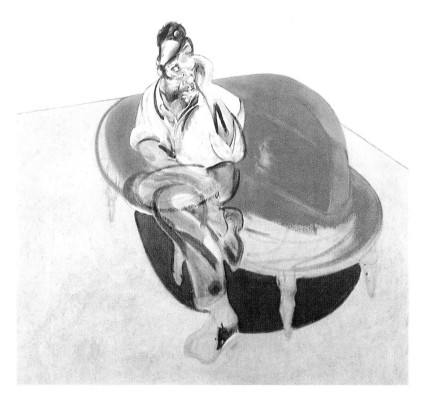

盧西昂‧佛洛依德的畫
像（在橘色沙發上）
1965 年　油彩畫布
156 × 139cm
私人收藏

刻提醒著人性的墮落與無盡黑暗的一面。

　　培根的〈繪畫，一九四六〉描繪了這個鬼魅般的存在，它像一
個如影隨形的陰影，佔據纏繞在戰後每個人的心中，揮之不去。縱
然在戰後，許多政治人物，例如，一向代表著自信積極的英國首相
邱吉爾，極力想要安撫人們：「一切如常，回歸常態」，但此刻人
們心裡再清楚不過：一切都已大不相同，正如希特勒的引頸自盡。
人們親眼所見無數的肉軀成為受刑架上的祭品，於戰場上、於屠屋
中、於集中營裡、於市集上以及於自家懸樑上，上演著各種懸吊的
儀式，悼念已逝的純真年代與真善至美。培根將這悼念的十字架，
描繪在〈三幅十字受刑架上的人物習作〉與〈繪畫，一九四六〉之

教宗殷諾聖五世的
畫像習作　1965 年
油彩畫布
198 × 147.5cm
私人收藏（右頁圖）

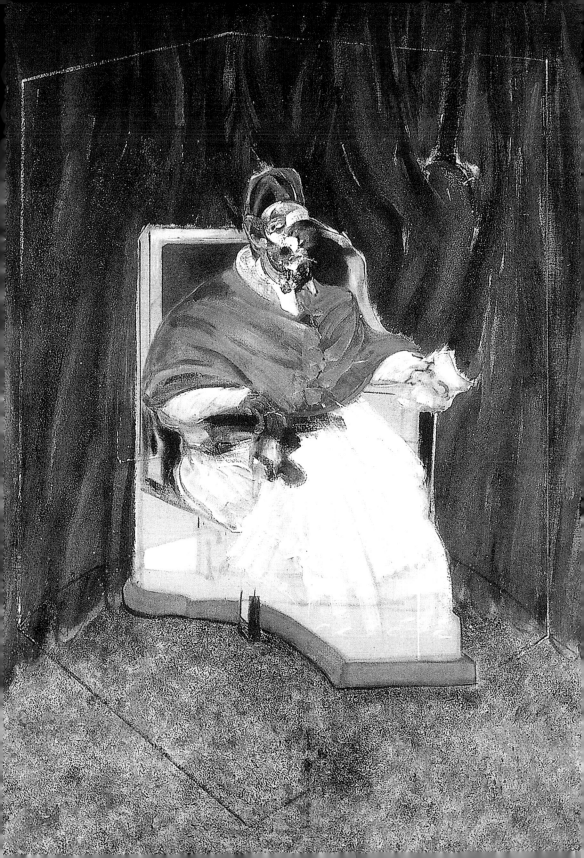

中，以畫面中竭盡力氣的嘶喊哭叫代替喃喃的禱告。這個猶如地獄般的場景，彷彿是培根所欲諭示的現代啟示錄，而他特意將傳統宗教三聯屏畫的形式轉換成一個毫無救贖的內容，而這形式便是從那著名的〈三幅十字受刑架上的人物習作〉開始。

頭像一　1948年
油彩、畫布、蛋彩、
木板　103 × 75cm
私人收藏（右頁圖）

五○年代的培根畫風

英國繪畫從一九二○年代開始便出現一些新舊交融的影像，運用一些舊有的題材，改以現代的精神來詮釋，培根不僅在畫面上應用諸如十字架、宗教三聯屏畫的形式，將其精神完全顛覆，他也試著重寫維拉斯蓋茲作品〈教宗伊諾森西奧十世〉的故事，並將之從十六世紀的時空，帶到二十世紀大戰後的時代來。

一九四八年，培根開始專注描繪單一的人物，以教宗形象出發的一連串頭像畫作，是培根在繪畫上所欲實踐的新畫法，誠如他向《時代雜誌》記者所陳述的：「其中一個重要的問題是怎樣畫得像維拉斯蓋茲，但要以一種河馬表皮般的質地來表現。」畫家之後又補述：「繪畫與如何用色彩彩繪表面毫無相關。」因此，這一連幾幅的頭像創作（〈頭像一〉、〈頭像二〉、〈頭像六〉）便在印證他的言論。他畫了一個模糊如黑影般的表面，所有筆觸像是半透明的幕簾般，以一種沉重的力量，壓迫著畫面中坐著的人物，畫家彷彿不在乎人物臉部肌膚的寫實肌理表現，也不在乎衣服的質地紋理；反而，他強調的是：如何以顏料畫筆去破壞物象的表面，繪畫意圖在進入人物表面之下的心路紋理。

圖見60、62頁

在培根這一連串的頭像創作中，所有的顏色塗料看起來有種透明的感覺，而畫家使用顏料的手法彷彿不是在畫布上填色，也不像是用筆觸堆疊出物象的塊面結實感，反而更像是一種倒過來的程序。培根的筆觸像是在畫布上抹擦去原來描繪好的形象，這種刪減的效果，刻意破壞了結構的密實與完整，而造成一種鑿空般的不穩定空間，這樣的畫面也象徵著人們心靈上的逐漸空洞。

一九四九年培根繪作了〈頭像三〉、〈頭像六〉，畫作裡便以他那類似擦抹的筆法，讓薄薄的顏料形成一種刮除的效果，而這樣

圖見61頁

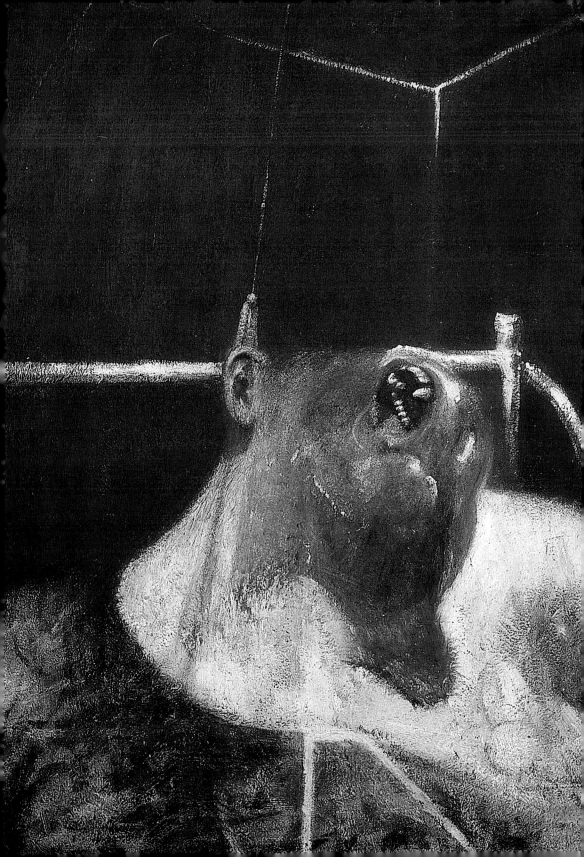

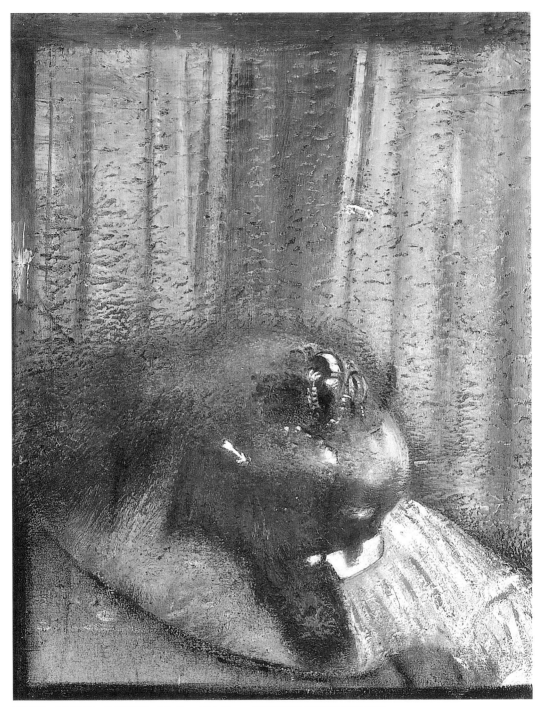

頭像二　1949年　油彩畫布　84.5×100.7cm　北愛爾蘭阿爾斯特美術館藏

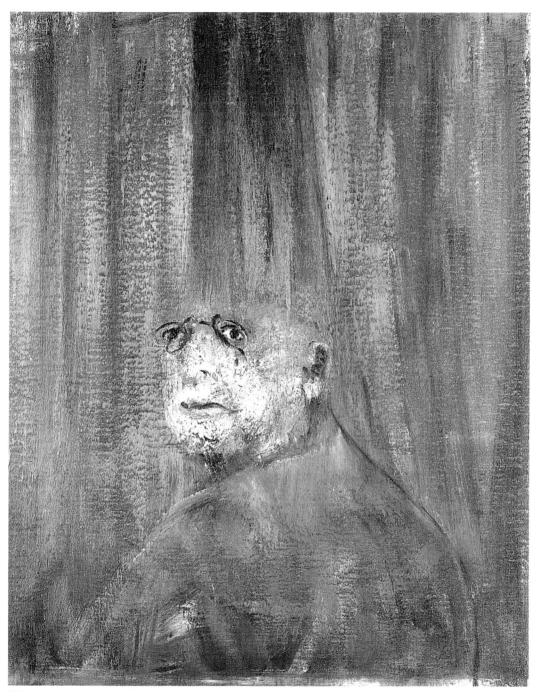

頭像三　1949 年　油彩畫布　81 × 66cm　私人收藏

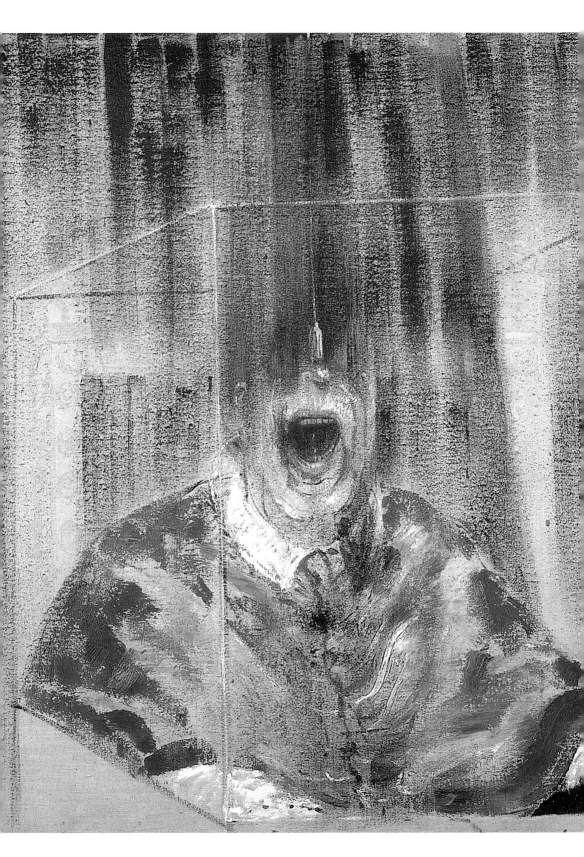

的筆觸本身就像是一個蠻暴的力量，攻擊著畫面上的人物。這些系列畫作裡的人物，雖然絕大部分是不完整的，幾乎要被一個莫名的力量所掩蓋，但這些若隱若現的人影卻仍執意如一個揮之不去的鬼魅般堅持現身，此時畫面的「空間」與「人物」處於一種對立的抗衡中，那一道道筆直落下的筆刷痕跡，刻畫出一個如降下幕簾般的食人空間，吞噬著畫面人物，而人物也以同樣的蠻暴，用那咧嘴大開的吶喊，啃噬著空間。

　　五〇年代，培根似乎相當鍾情於描繪那張牙撕裂的嘴，甚至還將它整個畫面空間營造成一個吞噬的口，在〈頭像一〉、〈頭像二〉兩幅作品中，培根還清楚地描繪了如猛獸般的牙齒，這無疑是培根啟發自普桑（Poussin）的畫作〈屠殺無辜〉，以及他瀏覽許多動物書籍並大量從中描繪習作的結果，這個張口吞噬的嘴，就像是一個四處襲擊的入侵者，充滿破壞的能量。

　　與後期的作品相較，培根這個時期大多數的作品賦予「空間」描繪一個相當豐富的情緒表現，這個空間不單單呈現人物所在的物理空間，在培根的筆觸下，它變成一個生命體，能夠吞噬，能夠抓刮，能夠襲擊。這個彷彿怪獸般的生命，到了六〇年代表現在培根的人物身上。

　　五〇年代，培根接續了四〇年代繪畫中的創作元素：被啃噬得沒有面容的頭部，猙獰的張口吶喊，然後又加上了一個長夜無盡的黑暗空間，這個充滿未知的空間，有種神秘的力量。對培根來說，朦朧的黑暗中那未知、潛伏的影像，最是吸引他；而培根終其一生便是在繪畫中不斷地發掘這些黑暗未知的影像。五〇年代的頭像系列，培根將這些黑暗的影像留在模糊的陰影下，到了六〇年代之後，畫家將這些黑暗的影像全部都原形畢露地現身在明亮的室內，這些黑暗的未知影像就是從未被人們揭露的形體。

圖見64頁

　　一九五一年〈教宗畫像一〉、一九五六年〈抱著小孩的男人〉、一九五七年〈爲波坦金戰艦影片中的護士所作的習作〉，畫家用強烈的黑色單色爲背景，將空間描繪得有如一個無底深淵的黑暗之最。在這裡，喪失了時間與空間的意義，整個場景像是塊失落的方土，而畫中人物行走在無盡長夜中。

頭像六　1949年
油彩畫布　93 × 77cm
倫敦大英博物館藏
（左頁圖）

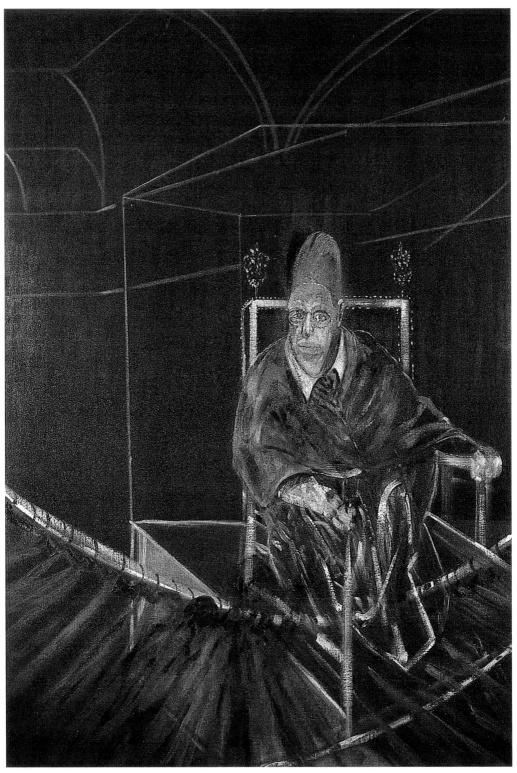

教宗畫像一　1951年　油彩畫布　198×137cm　蘇格蘭亞伯丁美術館藏

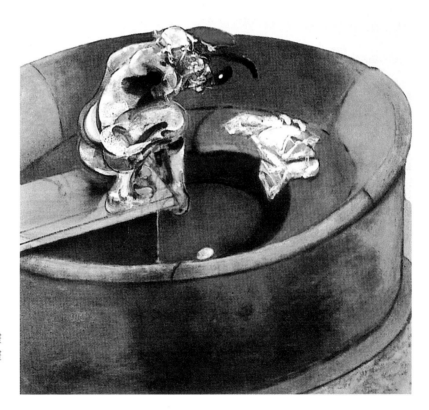

捲縮的喬治‧達爾畫
像　1966年　油彩畫
布　198×147.5cm
私人收藏

　　多數的培根畫作都是表達「一個人與自己在一個密閉的空間
裡」，即使有兩個以上的人物，也多半沒有交談或交集。在畫面
中，培根刻意以「肢體動作」代替「語言」，表達一個「失語」的
原始狀態，也將繪畫的問題回歸到「表現」本身，如嬰兒以哭叫、
揮動拳頭、踢動雙腳來表達內心的情緒，培根以最直接的感官作

畫，爲的是要使繪畫能達到最接近人類內心情緒的眞實，而不去想其他色彩、結構等問題，這或許是培根畫作令人感到不精緻，甚至粗糙的原因。而這種簡略、直接訴諸情感，甚至還有尚未完成的感覺的筆觸，多半出現在他四○年代末期，以及五○年代的作品，此時他的畫作絕大部分表現出渾沌的空間感、黑夜裡蟄伏不安的靈魂，與一個鬼魅般的存在感。

〈根據維拉斯蓋茲之教宗伊諾森西奧十世的習作〉

〈根據維拉斯蓋茲之教宗伊諾森西奧十世的習作〉結合了以上種種繪畫元素，是培根一九五○年代重要的代表作品，他不僅藉由重新塑造維拉斯蓋茲的教宗形象，將時代的精神重新注入其中，也爲繪畫的表現下了一個全新的詮釋。

雖然培根從一九五一年起即以維拉斯蓋茲的教宗畫像爲題，畫了一系列的畫作，但事實上，維拉斯蓋茲對培根的繪畫並無實際的影響，充其量只能說培根借用了維拉斯蓋茲著名的教宗影像，用它來陳述他自己的主題。維拉斯蓋茲善於呈現人物的物質存在感，藉由許

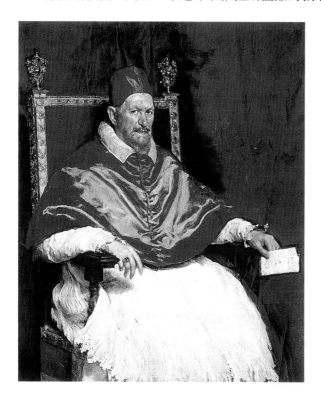

維拉斯蓋茲
教宗伊諾森西奧十世
油彩畫布　　1650 年
140 × 120cm
羅馬多瑞爾帕費里
藝廊藏（左圖）

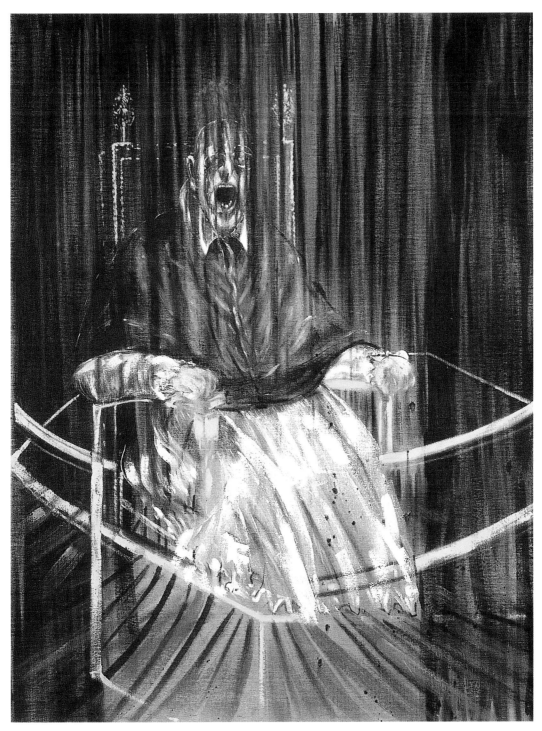

根據維拉斯蓋茲之教宗伊諾森西奧十世的習作　1953 年　油彩畫布　153 × 118cm
科芬藝術信託修士藝術中心藏

多周遭物品的描述，將他的人物安全地包圍；在他的〈教宗伊諾森西奧十世〉畫中，不僅表達了屬於人物形體的寫實，同時也傳達了屬於社會架構的現實。維拉斯蓋茲將人物的存在感，架構在所謂的社會權力關係與物質層面上。畫面中象徵權力的王座、衣袍、禮戒，還有教宗左手持有的證明文件，種種的表述，讓畫中的人物因這些社會價值而突顯出真實的存在感，這也是承繼自文藝復興以來的人物畫傳統，以物質的描繪來刻畫人物形象。

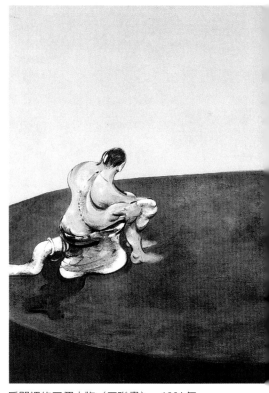

房間裡的三個人物（三聯畫）　1964 年
油彩畫布　198 × 147cm × 3
巴黎龐畢度藝術文化中心藏

但到了培根畫中，他放棄了所有這些表象的物質描述，所指的不僅是人物所屬物品之描繪，也包括人物肌理（皮膚、毛髮）的細部描繪，他全都刻意違反傳統寫實，而以一種粗略，充滿情緒筆觸的技法，來表現人物的面部、衣著。這些筆觸取代了敷色的問題，也將繪畫塊面表現的立體感，變成輕薄的平刷筆觸，畫面人物呈現浮動、毫無著力點，甚至是沒有面積的一塊陰影；這個幽魂般的魅影，就是經歷大戰以來虛空的人們，以及他們無處落實的存在感。某一方面來說，他剝去了人物那象徵社會角色的衣裝，掏空了他們的物質空間，使他們赤裸裸地面對一無所有。

與維拉斯蓋茲的原作相較，培根筆下的教宗伊諾森西奧十世，事實上並沒有足夠供以辨識地位的形象，這個畫中的人物可以是任何人。他沒有清楚的面目，原先所謂的王座、衣袍、禮戒、文件也全都消失，人的影像變成了一團無可辨識的黑影，而在隨後培根的畫像中，人物更變成了一堆模糊的血肉意象，如畫家在畫面上所造成的一種遞減效果。培根藉由類似抹去影像的繪畫效果創造他的人物形象，表達戰後人們對社會價值、存在價值的質疑，任何人都可

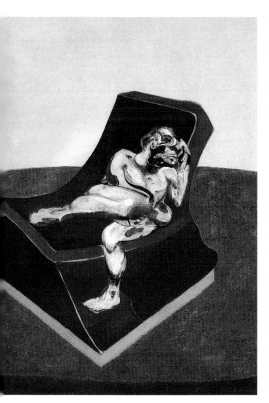 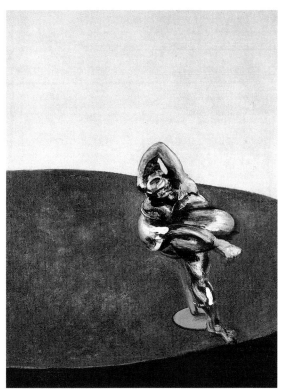

　　能在一夕之間一無所有，也有可能成為毫無存在價值的犧牲品。不
論是平民百姓也好，甚或是權傾一時的教宗，也逃不過那黑暗力量
的吞噬。

　　培根利用維拉斯蓋茲的題材，直接指涉他的〈教宗伊諾森西奧
十世〉，如此一來，培根與過去的歷史進行了對話，同時，也向戰
前的道德價值、宗教信仰以及文明社會作了道別。這個充滿自信的
人物形象，與他背後所象徵的宗教權力、社會組織，到了培根畫
中，被一種暴力的筆觸破壞殆盡，它撕裂人物的一襲長袍，模糊他
的形象，分解人物的肌理組織，然後像電視影像消失前的畫面一
樣，是一片黑暗。

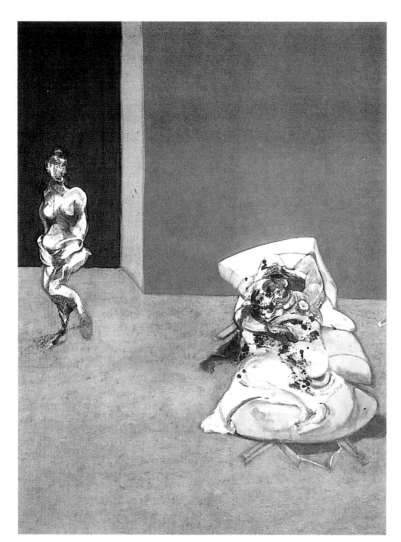
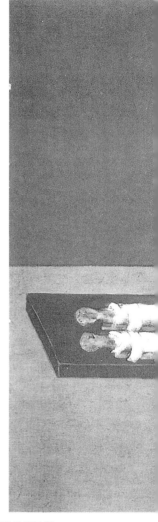

十字架受難圖（三聯畫） 1965年 油彩畫布 197.2×147cm×3 慕尼黑現代美術館藏

暗夜的潛行者

　　二十世紀偉大的愛爾蘭作家喬埃斯（James Joyce）以意識流的手法，創作了巨作《尤里西斯》，此部意識流小說，完全背離傳統小說陳述的手法，而以一種句子的層層堆砌，企圖拋開文章的架構，直述人物的感官情緒。當這部小說被一些人試圖改編為電影時，他們發現要完全呈現小說的內容，變得幾乎不可能，因為它沒

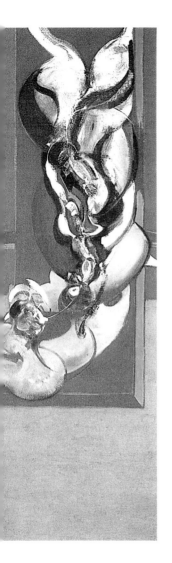
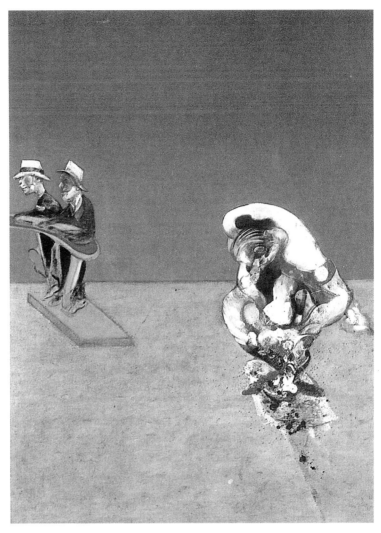

有所謂情節，而僅是如此純粹的感官。此時，這些所有的文字內容頓時像一團模糊不清的陰影一般，超越了畫面表現的某種極限，令人無法掌握捕捉，朦朧卻又揮之不去；然而，培根卻將這樣模糊又沉重的影像，藉由他的繪畫表現了出來。在頭像系列的畫作中，畫家看似放棄了傳統三度空間的呈現，而改以較爲平面的表現，大量的平刷筆觸（晚期風格常出現大量平塗），沒有刻意堆疊的明暗遠近，但卻意外地架構出另一種神秘的空間感。

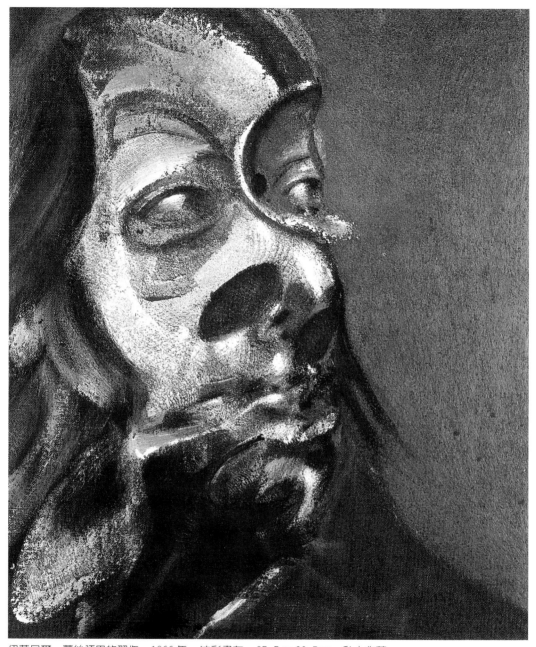

伊莎貝爾‧蘿絲頌恩的習作 1966 年 油彩畫布 35.5×30.5cm 私人收藏

三幅盧西昂‧佛洛依德
畫像的習作
（小型三聯畫） 1965 年
油彩畫布
35.5×30.5cm×3
私人收藏（右頁圖）

　　這個神秘的空間，擺盪在真實與虛無之間的曖昧臨界點，也表現出存在與死亡之間的另類空間，這就是所謂戰後人們感受到的「毫無真實感的存在」以及「毫無存在感的真實」。

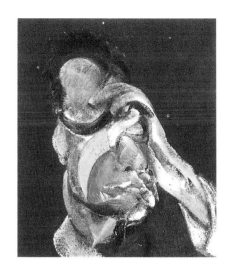

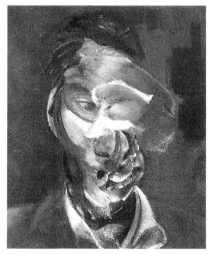

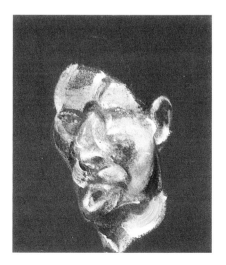

　　四○年代晚期，卡繆撰寫了小說《異鄉人》，描寫永遠的漂流與孤獨，而小說裡呈現的一個密閉沒有窗戶的小房間，囚禁著孤寂與恐懼，這正類似培根畫裡毫無救贖的幽室與焦慮無助的人。這股情緒也正回應著卡夫卡小說《變形記》裡的情節：書中主角一早醒來，驚然發現自己的身體變成了另一個完全陌生的生命形態——一隻巨大的甲蟲，於是他用盡他所能施展的本能：爬行、吞吐、排泄、嘔吐，以最原始的基本型態生存著，最終，這個完全陌生的自己竟也成了他最親密的一部分；此時他卻因發覺了人際關係中真正的疏離和陌生；而漸漸地開始習慣，也開始喜歡他那幽閉的小房間，並逐漸將自己隔絕在房間內，享受著那生物爬行的樂趣，同時他的內心裡也承受著與家人孤離的寂寞痛楚，最後，他像一個小螻蟻一樣結束了生命，然後被掃進垃圾桶中丟棄。五、六○年代，培根的許多畫作都與卡夫卡《變形記》中的人物以及場景類似，他描繪不斷掙扎變形的人體，也描繪一個牢籠般的空間，隱藏在表面下人性的醜陋、自私、恐懼。這些陌生的部分撼動改變我們習以為常的形式，這就是「變形」的另一種涵義。不論是文學作品中描述的甲蟲人物，或者培根畫作中那些非人、非獸的異形生物，似乎都暗喻著戰後人性與現實的扭曲。

　　許多評論家描述培根開創的空間是一種幽閉恐懼的表現。事實上，培根五○年代的多數畫作裡，這些人物更像是失去時間與空間，沒有了方位、座標的永遠異鄉人，如〈抱著小孩的男人〉、〈為波坦金戰艦影片中的護士所作的習作〉等，畫中人物無盡頭地走著，不知要往何處去。而從六○年代以後的畫作，培根便不再描繪戶外人物，而全心專注在室內空間的展現。

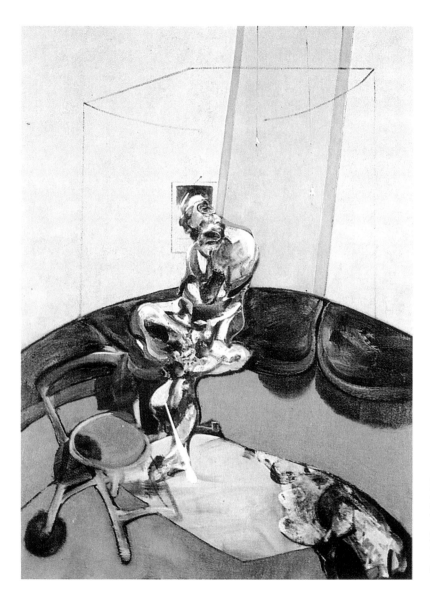

繪畫的引用與轉借

　　雖然培根的繪畫技巧,將他和畢卡索與超現實精神作了連結,
而一些畫作也顯示他對維拉斯蓋茲的崇拜,除此之外,他也向梵
谷、竇加、康斯塔伯、哥雅等人學習。培根從沒有過正統的美術教
育與訓練,雖然不像其時的一些畫家遵循傳統,遊歷歐洲取經,或

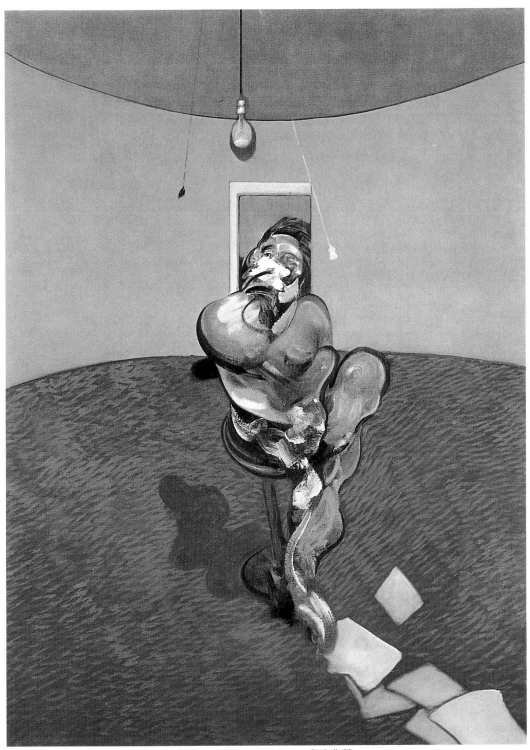

談話中的喬治・達爾　1966 年　油彩畫布　198 × 147.5cm　私人收藏

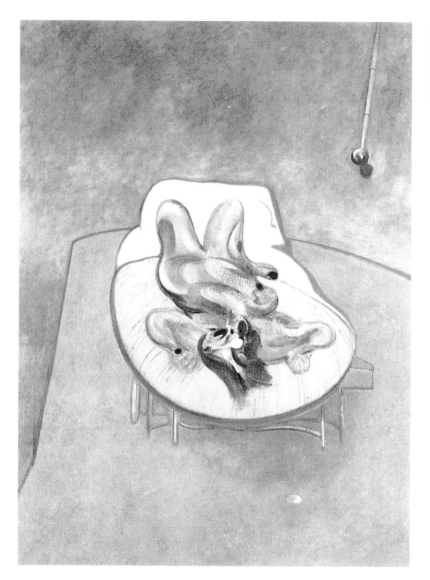

躺臥的人物　1966年
油彩畫布
198 × 147.5cm
西班牙馬德里當代
美術館藏

到各大美術館貼近名畫家的親筆畫作臨摹觀摩，但他仍以一些前輩
畫家作品為靈感啟發的對象，而且有機可循。〈根據維拉斯蓋茲之 圖見67頁
教宗伊諾森西奧十世的習作〉便是明顯的一例，也是藝術史家們最
常討論的課題。

　　培根與維拉斯蓋茲之間的繪畫指涉，本身就代表著一種繪畫史
的演進歷程，不單單是因為培根對其畫作的直接引述，承繼了人物

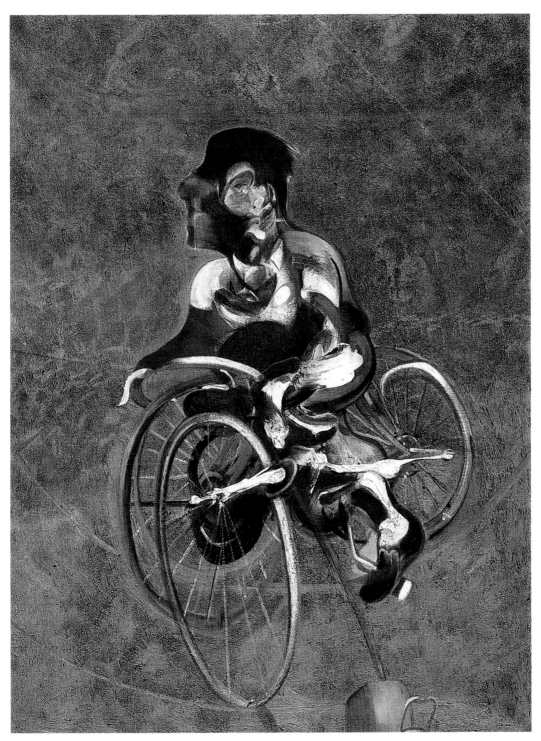

騎腳踏車的喬治‧達爾畫像　1966 年　油彩畫布　198 × 147.5cm　巴塞爾，貝耶勒畫廊藏

畫傳統的架構；更重要的是，他在「教宗伊諾森西奧十世」畫像系列中所作的更動，呼應了畫家本身所處環境的時代特質。經過歷史事件的演進，繪畫連同人物，都有了全然不同的精神內涵；這個在維拉斯蓋茲畫中代表社會權力與無限宗教力量的人物，如今，培根用「他」來表達戰後的失落與茫然無助，「他」可以是任何一個喪失信仰的靈魂，「他」也可以是任何一個失去生存意義的憤怒靈魂，教宗伊諾森西奧十世這個代表「名稱」、「頭銜」的人物成了一個「無名氏」，也就是在培根所處的時代，英雄已逝，人們從帝國主義以及希特勒等為代表的極端思想所演變的暴力中發覺，人類不過是脆弱的血肉之軀，所謂「英雄的迷思」已變成了真正的「神話」。

三幅盧西昂‧佛洛依德畫像的習作（三聯畫）
1966年　油彩畫布　198×147.5cm×3
瑪爾伯拉國際藝術機構收藏

培根所描繪的是一個平凡人的神話故事，一個平凡人的受難圖，他借用維拉斯蓋茲的教宗主題，然後以宗教三聯屏畫的形式，表達「人類最基本單純的生存狀態」。沒有了神聖的力量，只有培根畫面中所一再強調的「原始的能量」，因此觀者感受到畫面中的暴力、性、感官，都是直接的，許多人說培根的畫裡沒有宗教，所依靠的就是原始的儀式，也就是人的各種本能。

從一系列維拉斯蓋茲之教宗習作的畫作，可以看出培根相當擅於借用前人的主題，卻又以不同的語調傳述這個主題；在藝術史上，畢卡索以類似同樣的精神向莫內的〈草地上的午餐〉致意，又以同樣的精神向維拉斯蓋茲的〈宮廷侍女〉致敬；然而培根的繪畫，延續維拉斯蓋茲的教宗題材，卻以完全相反的詮釋向堅定信仰與秩序社會道別，致意的同時也予以哀悼。這一連串的顛覆，除了繪畫中「破壞與創造」的藝術史議題，還包含了對古典平衡穩定規則的破壞，也同時將那讚揚積極進取的現代主義精神，與強調光明的印象主義背後的陰暗面毫不保留地揭露。培根先是在〈根據維拉

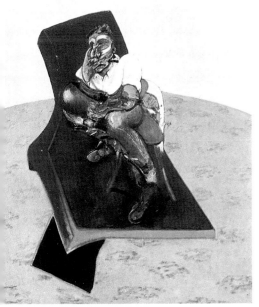 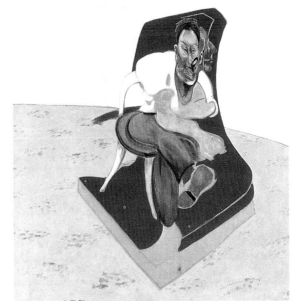

斯蓋茲之教宗伊諾森西奧十世的習作〉裡瓦解了維拉斯蓋茲所代表
的傳統宮廷與教廷的權威，同時也在他一系列繪畫囚困於密室內的
人物中，表達了對中產階級所建立的社會道德與烏托邦虛擬的理想
天堂提出質疑。

培根與梵谷

　　之後，培根將他的創作主題轉向梵谷的畫作，同樣是對前作的
重新詮釋，培根與梵谷兩人之間的相似處卻比他對維拉斯蓋茲的教
宗習作來得更多。

　　培根一九五七年在漢諾威藝廊舉行個展，展示了他對梵谷畫作
〈畫家往塔拉斯孔的路上〉的一系列習作。培根表示他最欣賞梵谷早

圖見 80 頁

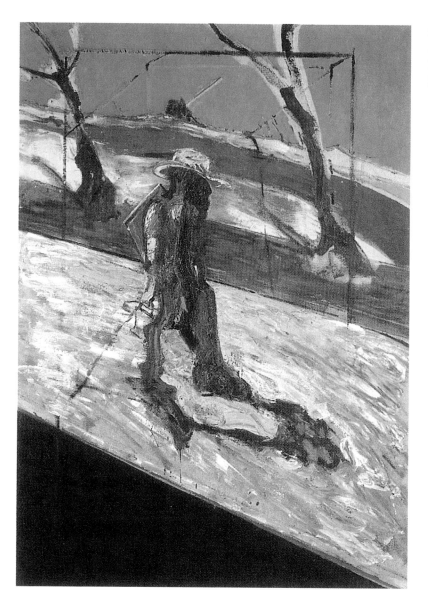

梵谷畫像習作二
1957年　油彩畫布
198×142cm
加州私人收藏

期的畫作，但他無法擺脫梵谷畫中那烈日下人物的陰影，於是，他反覆地詮釋〈畫家往塔拉斯孔的路上〉，並完成了梵谷畫作的一連串習作。梵谷筆下那險些被烈日曬熔的人物，在培根〈梵谷畫像習作二〉中化為一團黑影。與教宗系列不同的是，培根此時開始加進了狂烈的色彩，運用了一些相當鮮明的紅色、黃色與綠色，而讓這些色彩呼應梵谷的強烈用色習慣。

梵谷　畫家往塔拉斯孔的路上　1888年

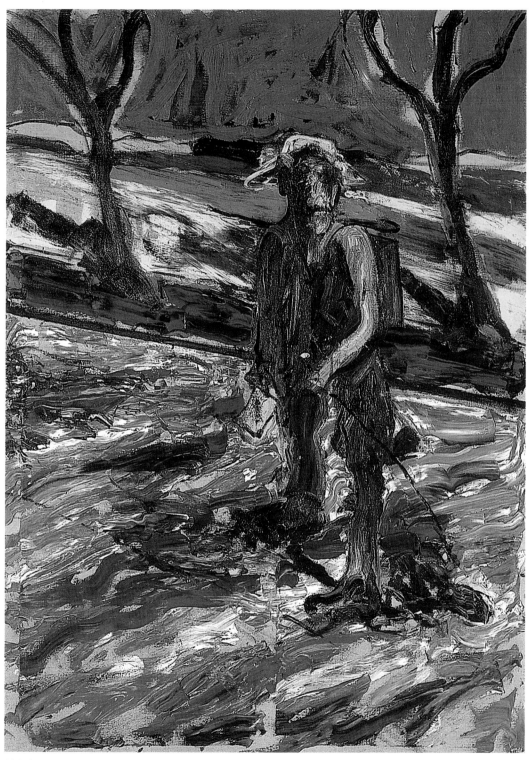

梵谷畫像習作三　1957年　油彩畫布　198 × 142cm　華盛頓賀須宏美術館藏

梵谷畫像習作六
1957年　油彩畫布
202.5×142cm
倫敦大英博物館藏

　　學者約翰‧盧梭曾指出，梵谷對培根的影響遠遠大過維拉斯蓋
茲。培根對維拉斯蓋茲僅僅只是題材的借用而已，但培根卻在繪畫
精神內涵上與梵谷有不可思議的相似之處。雖然梵谷有許多戶外的
創作，而培根卻是大量集中在室內人物的描寫，但這兩位畫家在繪
畫中表現的「心靈囚室」與喘不過氣來的壓迫桎梏感，卻意外地一
致。梵谷用他那色彩強烈的刺眼光芒將人物團團圍住，再加上他厚

三幅喬治‧達爾的習
作（小型三聯畫）
1966年　油彩畫布
35.5×30.5cm×3
私人收藏（右頁圖）

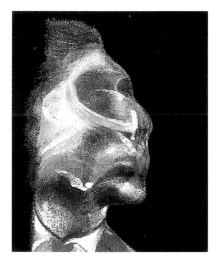

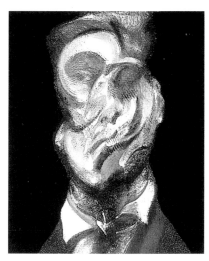

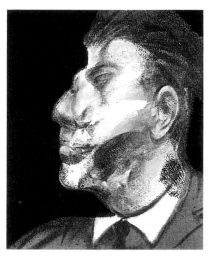

重鮮明的筆觸，一筆筆濃密地環環相扣，不但使畫面形成一種扭曲的動態，也張織成一個高密度的空間，將人物囚禁在一種沉重的心靈壓迫之中。而培根隨後更將之擴大，他描繪人物如畫面中的一塊黑影，〈梵谷畫像的習作〉將人物的存在化為一移動的影像、飄浮的魅影。而在密室裡，如果連最後一盞昏暗的燈也熄滅了，那麼就只剩一團模糊了，如一九五七年的〈為波坦金戰艦影片中的護士所作的習作〉與一九五九年的〈男人的頭：梵谷素描的習作〉。

一九五○年代，培根描繪了一些被無盡黑暗包圍的人物，到了一九六○年代，他的畫面出現了許多強烈的原色調，背景頓時因為色彩而變得明亮鮮艷起來，但唯一不變的是畫面中那模糊的人形，還有禁錮的密閉空間，這個添了色彩的影子，比早期多了些強烈扭轉的筆觸，窟窿般的眼窩，在後期繪畫中有些人物影像甚至只剩下一團肉塊，不見臉部，也不見人的具體形態。具象的形體彷彿消失在色塊與色塊中，這與被無窮盡黑暗吞蝕的培根早期人物有同樣的焦慮不安，就像梵谷畫中那被光線緊緊包圍的人物，還有那狂烈扭動的筆觸；這是人物內在空間與外在空間兩者不諧和的焦慮狀態。因此，表現在畫面空間的扭曲旋轉，亦或人物本身的扭曲變形，加上外在空間與內在心靈的不平衡與互相抗衡，這些都是梵谷與培根所共同想要表達的「焦慮不安的現代人」。

培根所畫的一幅〈男人的頭：梵谷素描的習作〉，重新詮釋了一個精神耗弱、極度敏感的畫家本人，與梵谷同樣容易受焦慮情緒左右的培根，有著同樣扭轉的筆觸。這個特徵其實在早期的培根畫作裡並不特別明顯，但到一九六○年之後，畫家顯然經常用於描繪他那坐著、躺著、爬著的不安人物，相同的筆法，也見於他一連串的頭像習作。

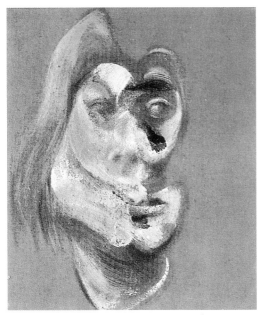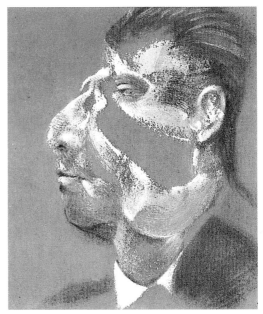

喬治‧達爾與伊莎貝爾‧蘿絲頌恩頭像的習作（二聯畫） 1967 年 油彩畫布 35.5 × 30.5cm × 2
私人收藏

繪畫與媒介

　　一九六七年，培根於泰德美術館參觀了杜象的回顧畫展，相對
於這個完全以顛覆精神、反對架上繪畫的前衛藝術家，培根對平面
繪畫始終如一的堅持，似乎格外顯得他自立於當時的藝術新潮流之
外，但事實上並非完全如此。

　　一九二○年代晚期，新的媒材，例如電影，開始躋身成為藝術
表現的一環。平面畫布上的圖像不再是唯一的視覺呈現，人們的視
覺記憶除了來自生活周遭所見或繪畫外，其他平面影像如照片及電
視、電影的畫面等影像媒材的出現，使得一些藝術家開始思考：藝
術表現是不是只能經由色彩筆觸來達成？杜象將他所領悟的答案詮
釋在〈泉〉等現成物作品裡，顛覆當時人們視覺所見與所謂的影像
概念。

　　在電影初出現之時，人們根本不把它視作藝術的一部分。純藝

<div style="text-align:right">

伊莎貝爾‧蘿絲頌恩
的畫像 1966 年
油彩畫布
67 × 46cm
倫敦泰德美術館藏
（右頁圖）

</div>

84

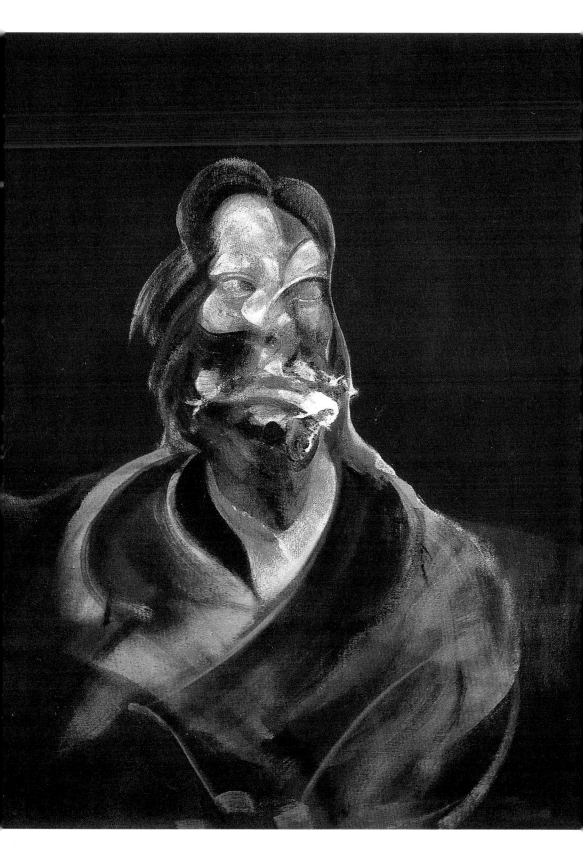

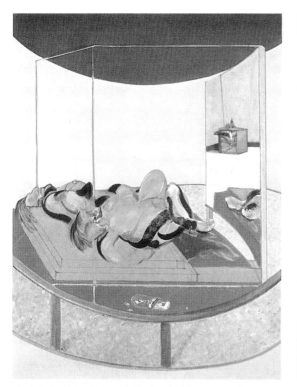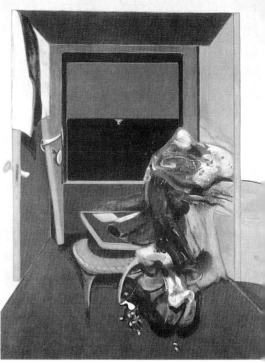

啟發自艾略特詩作的三聯畫（三聯畫）　1967年　198 × 147.5cm × 3　華盛頓賀須宏美術館藏

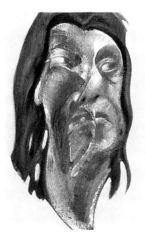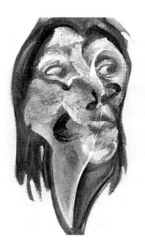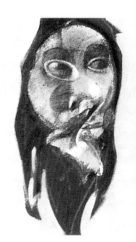

三幅伊莎貝爾・蘿絲頌恩的習作（小型三聯畫）　1968年　油彩畫布　35.5 × 30.5cm × 3　私人收藏

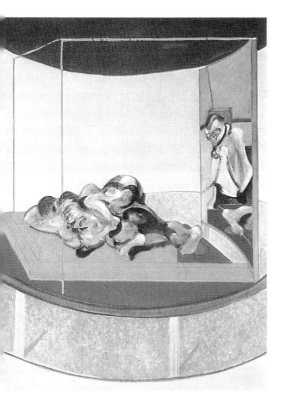

術（High Art）的標榜，似乎也是有心區隔繪畫表現與電影影像之間的差異。然而，在達達之後，電影成了前衛藝術重要的表現媒材，一九二〇年代蘇聯的前衛電影風潮，開始展現電影的藝術特質，而超現實主義，更將他們的藝術主張融入電影影像中，一連串的前衛藝術風潮，使電影的藝術定位更加明確，其中以法國影像大師高達（Godard）為指標，他將電影藝術帶入一個眾所公認的地位，自此電影成了藝術實踐重要的一環，也被獨立歸為藝術的一個類項。

一九六〇年代，影像與藝術之間的關係更加密切了，在普普之後，兩者成了互為因果的表現，繪畫表現上大量使用影像媒材，如報紙廣告、新聞照片、電視、電影影像，這些都被畫家所借用，甚至是直接拼貼在畫布上。培根也應用照片、電影此類的影像媒材。與傳統人物畫大不同的是，培根鮮少以真人為模特兒作畫像的現場寫生。他多半利用人物的照片，或一些他從雜誌、報紙、書籍收集剪下的材料，作為繪畫的參考。這些報章雜誌的影像，拜於當時小型攝影機的出現，開始出現一些「人物沒有準備好擺姿勢」的真實面貌，培根深深被這種不經修飾的表現所吸引：他們身體可能不平衡地晃動著，因痛苦而臉部扭曲，又或者因憤怒而張牙舞爪。種種唯善唯美的表現全都消失，一些人性的醜陋、奇怪，全都一覽無遺；因此，培根畫中的人物，總是沒有端正的姿勢，隨機的動化過程被刻意保留著。

培根不僅借用照片的影像，他也挪用電影中的畫面停格。雖然培根一如其他當時的一些畫家，善於大量借用照片等影像，但他從來沒有真正對他所借用的材料作直接的描繪，也不像一些普普藝術家，將影像原封不動地直接拼貼在畫面中。正確地說，培根先有他想表達的主題，再加上一些影像的啟發，而後才在畫布上重新賦予

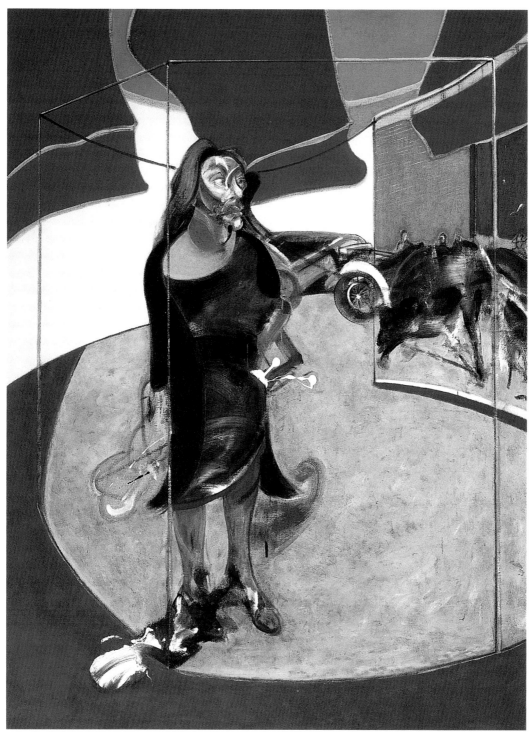

伊莎貝爾‧蘿絲頌恩佇立於蘇活區的一條街道上　1967 年　油彩畫布　198 × 147.5cm　柏林國家藝廊藏

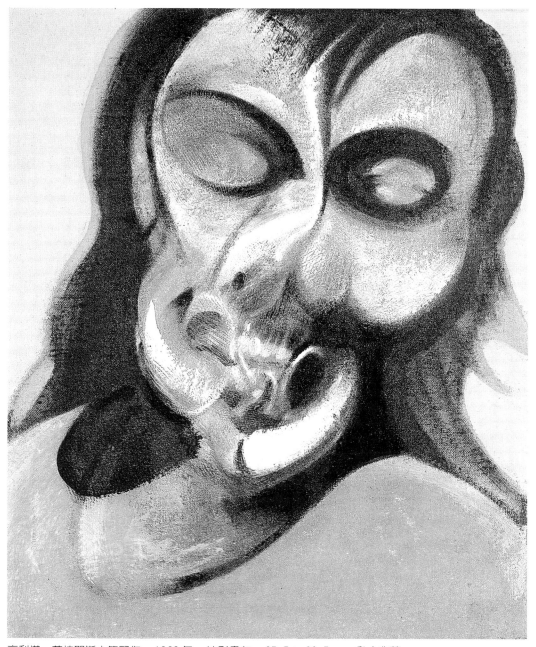

亨利塔‧莫拉耶斯大笑習作　1969 年　油彩畫布　35.5×30.5cm　私人收藏

他所借用的影像一個全新的面貌，如〈為波坦金戰艦影片中的護士
所作的習作〉，培根僅僅對於電影畫面中毀滅性的恐懼與吶喊有興
趣，於是，他借用電影中護士的影像去描繪他所要表達的：一股深

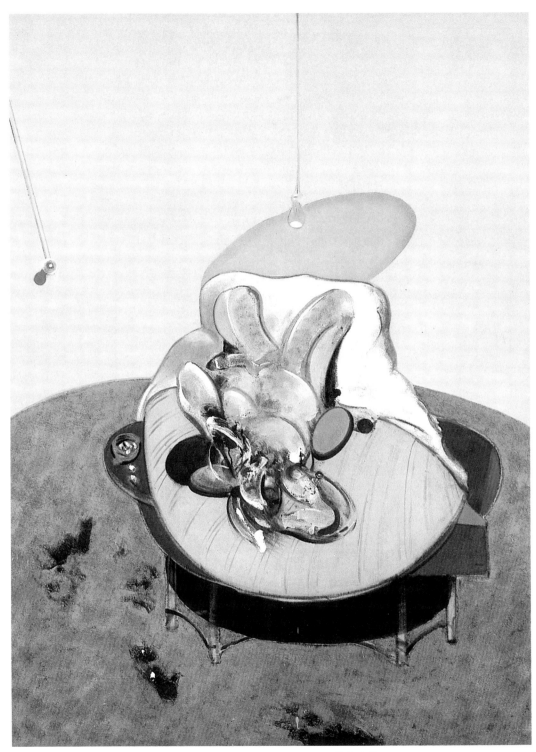

躺臥的人物　1969 年　油彩畫布　198 × 147.5cm　巴塞爾，貝耶勒畫廊藏

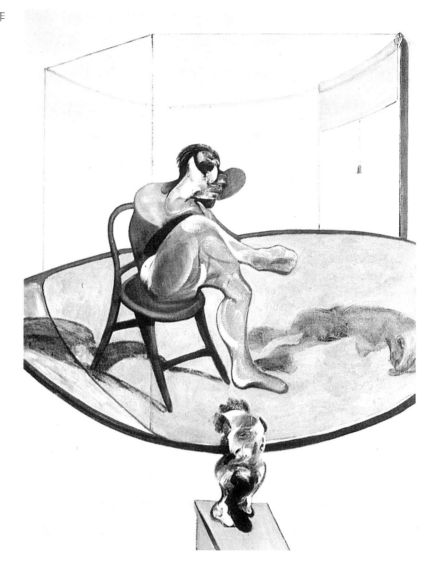

喬治・達爾與狗的習作
1968 年
油彩畫布
198 × 147.5cm
私人收藏

沉的恐懼不安，還有人們在驚恐壓力下的扭曲變形，其中最吸引他
的部分是那張口吶喊的嘴。由此看來，與其說培根在這些大眾媒材
中尋找他的畫面，倒不如說他一直在尋找一個適切表達的繪畫語
言。

　　在影像媒材上，還有一個人對培根的繪畫表現影響至深，他是
一八六〇年代在美國加州頗富盛名的英國攝影家——梅爾布里吉。

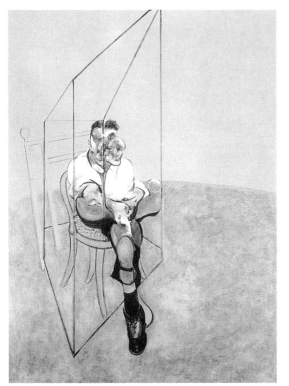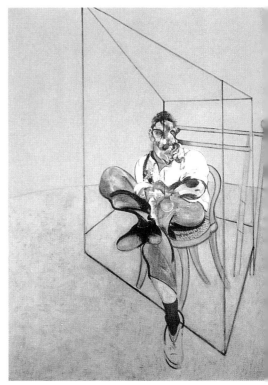

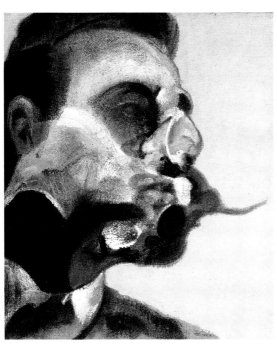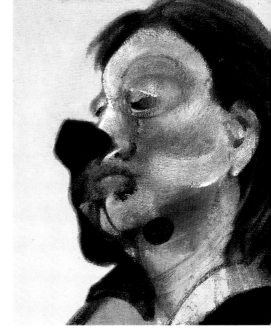

喬治‧達爾與伊莎貝爾‧羅絲頌恩的習作（二聯畫）　1969 年　油彩畫布　35.5×30.5cm×2　私人收藏

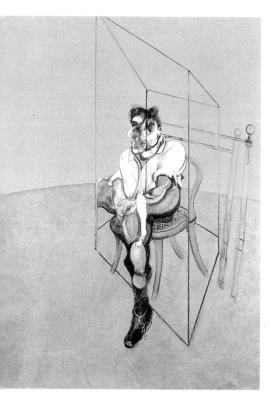

三幅盧西昂‧佛洛依德的習作（三聯畫）
1969年　油彩畫布　198×147.5cm×3
私人收藏

梅爾布里吉最著名的是他記錄動態的系列作品，一八七二年，他將二十四架照相機以相同的角度，架設在同一路徑上，記錄了不同時間點上馬匹奔跑的動態。許多畫家被這種動態形體的表現所吸引，美國畫家艾金斯（Thomas Eakins）即是一例，一八八四年，他成為梅爾布里吉連續影像中裸身奔跑的主角人物，這個作品記錄了運動中的人體。這種動態中的形體，對培根來說，啓發頗深；然而，除了畫家們最關注的課題：如何將這攝影媒材捕捉到的動態，以繪畫的方式來呈現，以及另一個議題：如何在攝影照相寫實之外，表現繪畫所能表達的眞實性；除此之外，培根還將重點放在這種「動態形體的奇異性」上。這個移動的人體與一般視覺記憶裡的人的具體形象有所不同，它變得格外奇怪，彷彿脫離了形體的本相一般，這也使得人們對原本認知的自我形象，與何謂眞實的定義，產生了疏離的感覺。培根意在捕捉這種奇異的另一種眞實，他遠離人體的本相，而以扭曲的人物動態、搖晃的影像呈現整個空間的陌生不安與疏離感。

鏡內、鏡外

新媒材的出現，不斷地挑戰著眞實與表現之間的距離。特別是照相機的出現，改變了人們對眞實的認知。然後電影又將影像的問題再次突顯出來，人們生活的周遭充斥著隨手可得的報章廣告，大量的媒體讓人們接收的視覺影像擺盪在眞實與再造之間，變得越來越曖昧不清。

培根的畫中，不時描繪鏡子或反射物體，並將人物影像投於其中，造成人物實體存在與自我投射影像的重疊呈現，這同時也是人

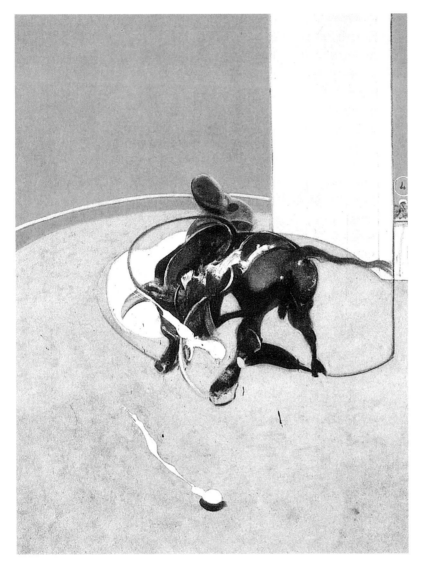

鬥牛習作一號作品
第二版本　1969年
油彩畫布
198 × 147.5cm
巴塞爾，貝耶勒畫廊藏

物透過鏡面反射或曲射的影像，觀察人的身體在於某些極端的狀態
下，所呈現的奇異與怪謬。這種奇異是人們對於自我形象的一種陌
生，一種不安與一種內心的排拒，這種充滿情緒暴力的自我否定與
自我抗拒，使人物變成培根畫中那野獸般的變形生物。

　　培根在一次的談話中曾提及：「有一件事我一直想做，那就是
在一間偌大的房間內，將無數的變形鏡從地板到天花板連接起來，

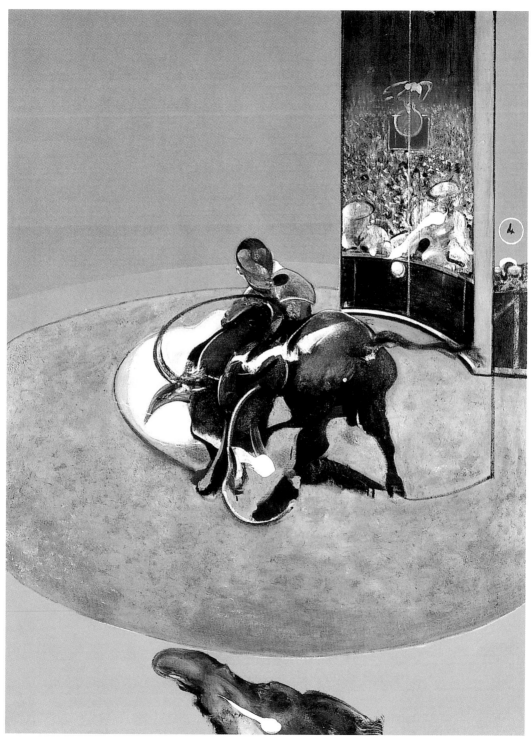

鬥牛習作一號作品　1969 年　油彩畫布　198 × 147.5cm　私人收藏

人體習作（三聯畫） 1970 年　油彩畫布
198 × 147.5cm × 3　私人收藏

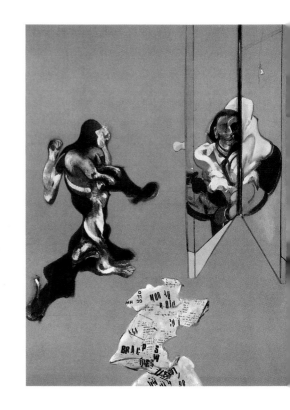

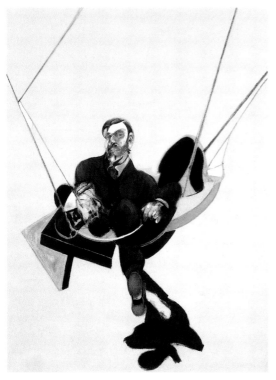

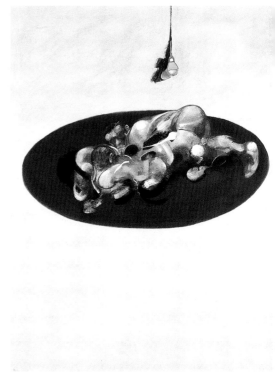

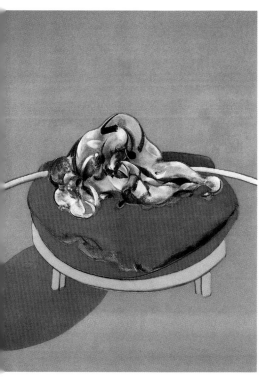

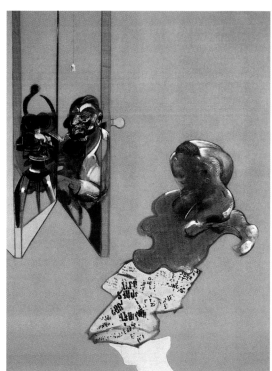

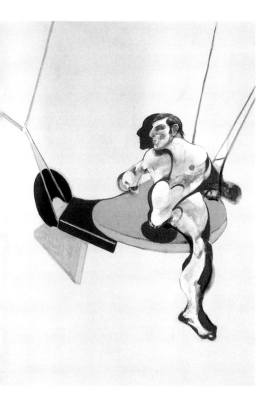

三聯畫 1970 年 油彩畫布 198 × 147.5cm
澳洲坎培拉國立美術館藏

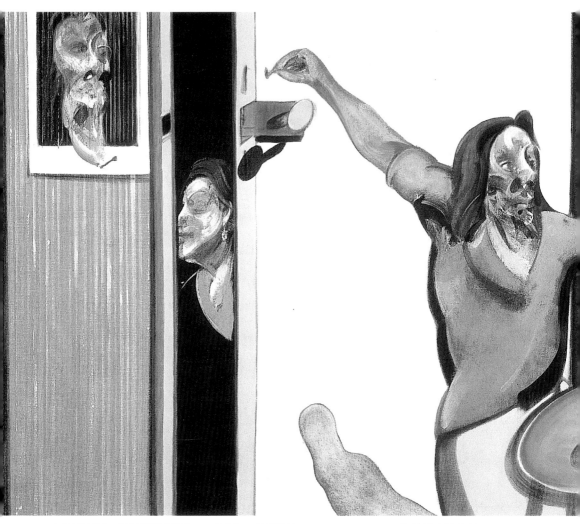

三個伊莎貝爾‧蘿絲頌恩的習作　1967 年　油彩畫布　119 × 152.5cm　柏林國家藝廊藏

而在這些變形鏡中裝設一個一般的鏡子，當人們從前頭走過時，看
起來是多麼美啊！」

　　一九六〇年代晚期，培根畫了許多類似他口中所描繪的情景：
一九六七年〈三個伊莎貝爾‧蘿絲頌恩的習作〉、一九六八年〈喬
治‧達爾畫像的兩幅習作〉、一九六八年〈鏡中喬治‧達爾的畫
像〉、一九七〇年〈三幅男人背部的習作〉，將他對鏡子影像的偏　　圖見 100、101 頁

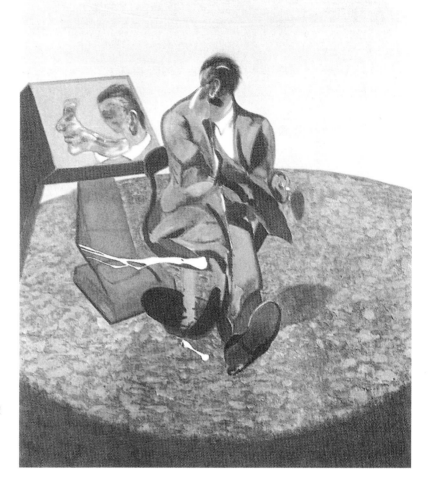

鏡中喬治・達爾的畫像
1968 年　油彩畫布
198 × 147.5cm
私人收藏

圖見20頁

愛表露在作品中。鏡子主題也呼應了他五〇年代所一直深深著迷的
黑暗中蟄伏的影子,一個未知的影像。

　　「在一九五二年〈捲縮裸體的習作〉,我試著盡力描繪那無盡的
黑暗陰影,就如同有個影像若隱若現地出現在那兒。有趣一點的解
釋就是,雖然我不喜歡轉換成文字表達,但我們的影子就是我們的
鬼魅。」雖然鏡子的具體描繪並沒有出現在培根所有的畫作中,但

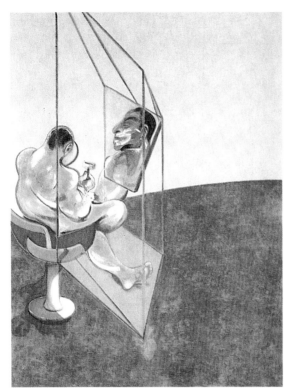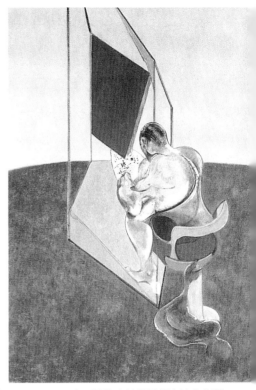

三幅男人背部的習作（三聯畫）　1970 年　油彩畫布　198 × 147.5cm × 3　蘇黎士美術愛好家協會收藏

它的主題卻從早期影子的表現一直延伸到後期重疊的多重影像。鏡子、影子、人物本身與他自己的無數重疊再重疊的影像，形成了一道道牆面，人物於其中被包圍在自己的影像裡，這不但是培根所敘述的充滿鏡子的空間，這同時也是充滿虛空的單調空間；雖然六、七○年代的培根開始用明亮的顏色取代早期的暗沉色調，但畫面中卻沒有擺脫之前的桎梏感，這些明亮也沒有營造出一種溫暖的包圍；強烈的單色調，缺少空間深度的三面立體感，反而經常性地出現在牆面或牆角，形成一種無形的壓迫。

　　培根喜歡表現一些自我形象的投射，他不只把這些人物形象投射在鏡子內，也投射在畫中出現的一些雕像、掛畫、桌面，甚至拖曳在地板上的影子，這些都是二十世紀後期人物畫家所面臨關於自我形象的反省；它們通常同時表達一種過剩與不足的自我，對生存

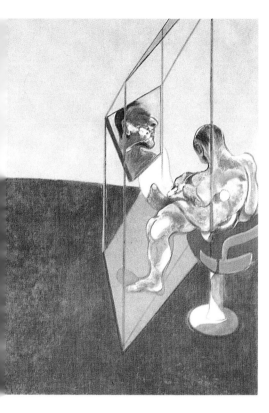

意義總是質疑，而又沉溺於感官的尋求中，諸如此類的人物表現有孟克、柯克西卡等人物畫家，這些畫家所描繪的畫面多數呈現一種帶有創傷的身體，所指的雖不盡然是真正生理上的傷口，卻刻畫另一種心理層面的「傷體」，這也是培根大量使用隱喻耶穌傷體與磨難的「三聯屏畫」形式，而培根又將這樣的形象與他在梅爾布里吉連續動態攝影所學習到的人物形象結合，變成了他後期特色鮮明的人物畫。

培根的畫面是一個鏡頭，也是一面魔鏡；它將人物的形體以及表象之下的心理空間全都表露出來。這些重疊影像，是人物形體的影子，同時也是投射人物心理種種焦慮不安的重重魅影。

雖然培根畫中侷限的封室內閉感，是經常被討論的繪畫結構主題，但事實上，造成畫面幽閉感的可能主要來自於人物心靈空間的桎梏與一種受困在形體之內的壓迫感。於是，畫面中表達的空間就不見得是一個具體的房間，它可能也是一個內在心理空間的投射，甚至是存在軀體之內的生理空間。

培根晚期的一些作品，刻意展現「物理空間」與「生理空間」之間的模糊臨界點，如一九七八年〈景物〉、一九八二年〈一方荒原〉、一九八二年〈從水龍頭往下沖的水柱〉、一九八三年〈沙丘〉。這些畫面中的空間與人物的情緒感官和身體彷彿是結合為一體的，畫題上所導引觀者的閱讀方向，十分不同於觀者自己的視覺感受，因為這些沙丘、風景、水柱，看起來更像人身體的一部分，所描繪的質感完全是感官多於物理質地。

這個重疊的影像雖然好像要表達三百六十度的立體運動空間，但卻又不盡然。培根在六〇年代以後所呈現出的影像，看似和梅爾布里吉、立體派，與杜象〈下樓梯的裸女〉一作效果近似，但是，

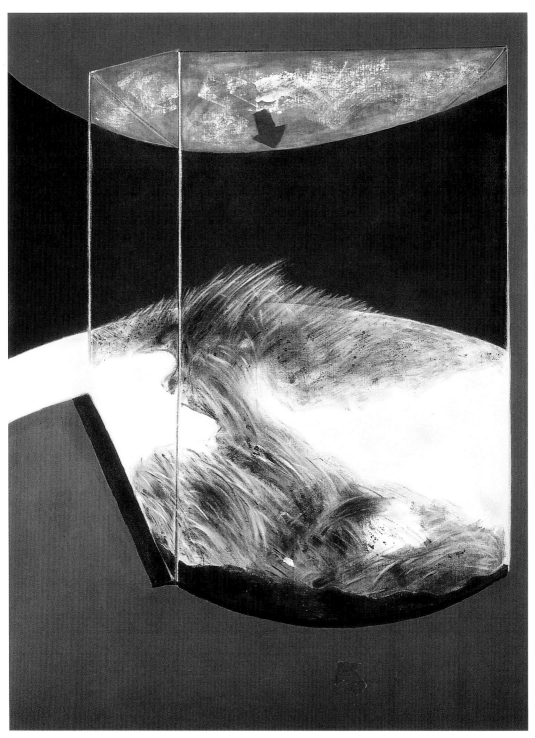

景物　1978年　油彩、畫布、蠟筆　198 × 147.5㎝　私人收藏

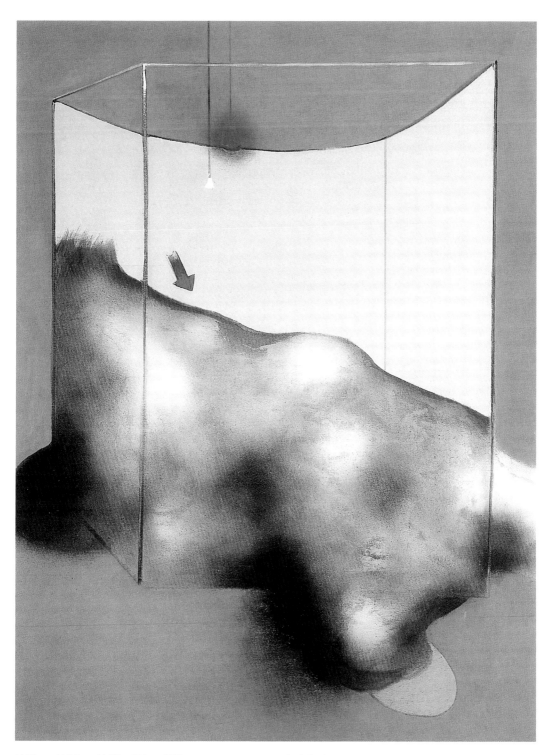

沙丘　1983 年　油彩、畫布、蠟筆　198 × 147.5cm　私人收藏

人體習作（三聯畫）　1970 年　油彩畫布
198 × 147.5cm　瑪爾伯拉國際藝術機構收藏

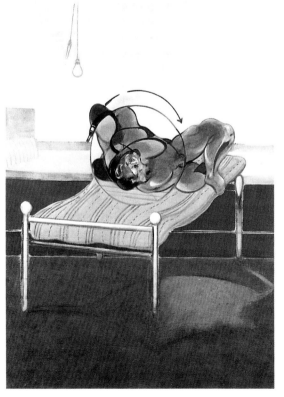

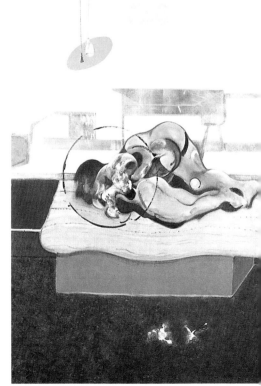

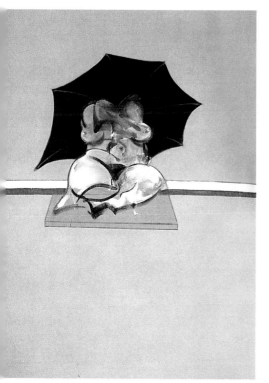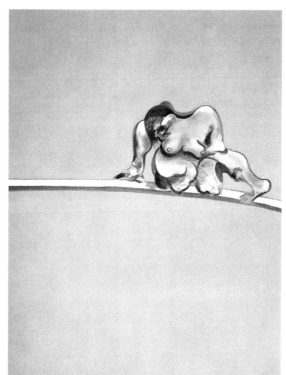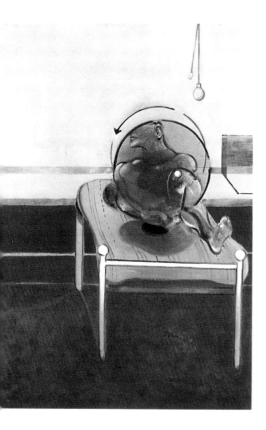

床上人物的三幅習作　1972 年　油彩、畫布、粉彩
198 × 147.5cm × 3　私人收藏

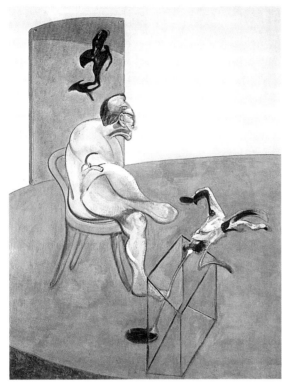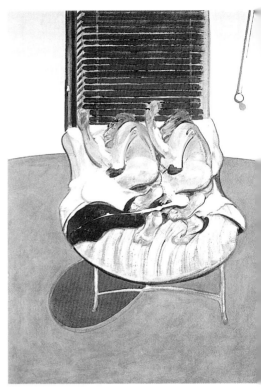

躺在床上的兩個人物與看侍者（三聯畫）　1968年　油彩畫布　198 × 147.5cm × 3

與其說培根意圖用這些扭動重疊的影像表達一種人物的動態，還不如說，畫家要表達的是一種活生生存在的人物型態。而培根這些重疊影像的實踐，有著更深沉心理層面的表達，絕對不只是傳達一種人物動態而已。

畫像與人物

　　一九五三年，培根描繪了一幅題為〈兩個人物〉的畫作，這幅根據梅爾布里吉攝影作品的人物畫成，畫面傳達出強烈的性暗示，且充滿肉慾的感官表達，然在梅爾布里吉原先的攝影作品中卻沒有這樣強烈的情色情緒，照片中是記錄兩人用盡全力扳倒對方的連續

圖見108頁

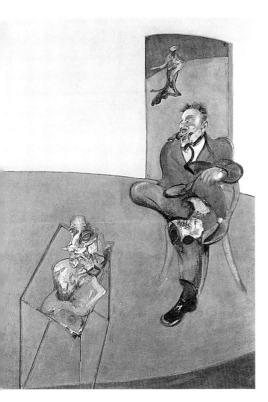

攝影鏡頭。許多人將此作與培根的同性戀性向作想像的連結，而事實上在一些其他作品中也可以見到類似的畫面，如一九六八年〈躺在床上的兩個人物與看侍者〉，畫面上呈現兩個性別不明並列躺著的人物，兩旁另有人坐在椅子上，在窺視嗎？在看守嗎？又或者完全和其他畫面不相關，右側人物後方行走的影像像是門外的行人，或者是一幅畫上的畫面。對應到左方的同一個位置，同樣的背景，但是人物卻變成了黑黑的一團渾沌，至於前方所描繪又是什麼，整個描述都沒有說清楚，所預留的只有那充滿想像的曖昧空間而已。這樣看來，到底〈兩個人物〉畫作中的兩人的性別如何？在作些什麼？畫家刻意模糊，而讓這些影像自己成為詮釋的主體。

當問起畫家他那充滿情緒與極致暴力的繪畫到底要表達些什麼，培根並不明確地回答，他只強調他所畫的都是一種觸及內心的真實，但培根對那些傳統表達的真實不感興趣，也對極致美學的抽象藝術興趣缺缺。在他眼中，這些都不足以將他所感受到「現實世界扭曲的真實」適切地表達出來，正當所有藝術的前衛主張致力於開發新媒材，尋求超越平面的新表現方式，培根卻一反時潮地堅持他的平面繪畫創作。對於培根來說，畫布上的表現仍有太多待發展的未知空間。他也一再強調，暴力並不是他所要表達的重點，也從來就不是畫面唯一的內容，而是在表面所呈現的暴力背後，一個屬於真實情緒感官的寫實；他所追求的是一種超越外相，直接觸及真實核心的表現。

同樣的，畫家所關注的「人物形象」，也並不在於藉由真人的寫生臨摹傳達形體的真實，而是透過一種畫家個人記憶的形式，去描繪人物的形貌、樣態，還有屬於個人不同的生命活力。也因此，培根這一連串的頭像畫作只專注在一些他最喜歡和親密的朋友。

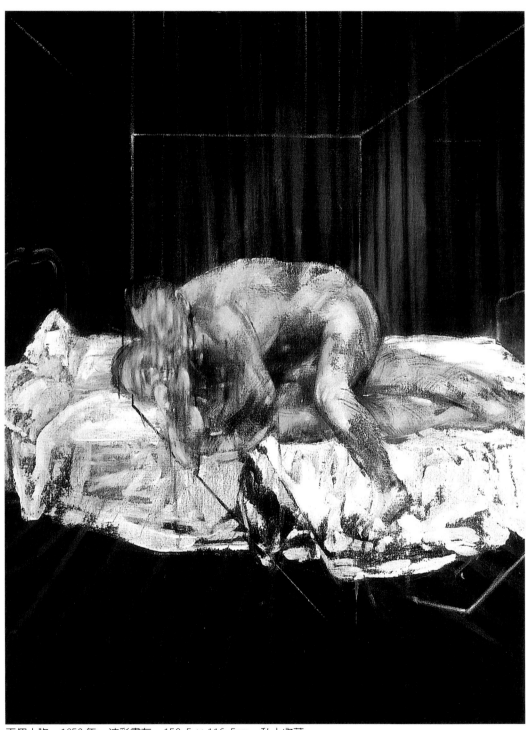

兩個人物　1953年　油彩畫布　152.5×116.5cm　私人收藏

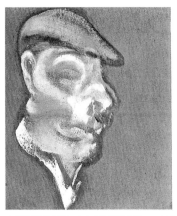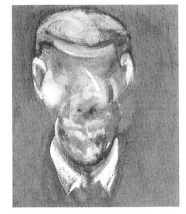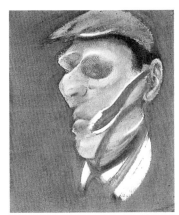

三幅畫像習作（小型三聯畫）　1968 年　油彩畫布　35.5×30.5cm　私人收藏

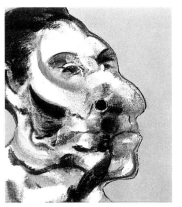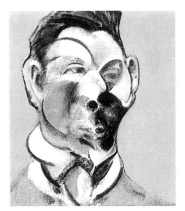
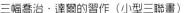

三幅喬治・達爾的習作（小型三聯畫）　1969 年　油彩畫布　35.5×30.5cm×3　路易斯安娜美術館藏

　　一九六〇年代起，除了繼續將他那三聯畫的形式發揚光大，培根也開始繪畫一些頭像的系列創作，這個系列大多數以他親近的朋友為主要的描繪對象：喬治・達爾、盧西昂・佛洛依德、伊莎貝爾・蘿絲頌恩、莫瑞兒・包契、彼德・貝爾德和約翰・愛德華等等。其中喬治・達爾與約翰・愛德華不僅是培根的好友，也是親密的伴侶。同樣的，畫家不以真人為寫生對象，而是依據他們的照片加以描繪。

　　這些單獨頭像的畫作，實現了培根對於人物型態觀察的一種持續描繪。在一系列的頭像習作中，畫家所用的筆觸很類似攝影技巧

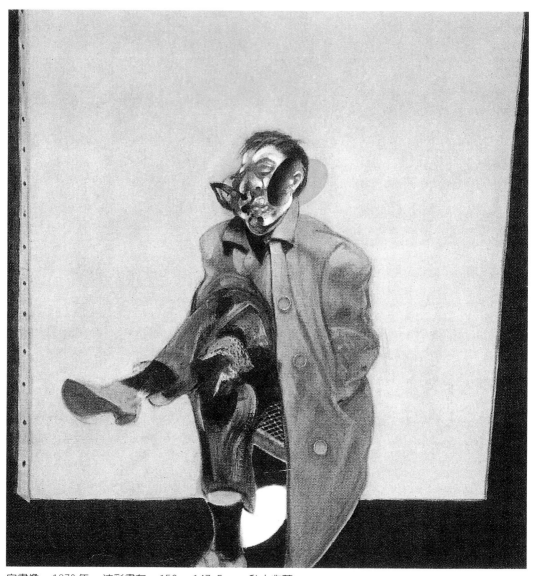

自畫像　1970年　油彩畫布　152×147.5cm　私人收藏

中的疊合影像及影像持續移動的動態表現,沒有人能夠以單純的畫
筆及顏料,如此巧妙地呈現人物的動態生存,以及一個什麼背景也
不描述,卻自然形成的空間感,唯有培根,將此表現得淋漓盡致。
同時,培根獨特介於完成與未完成之間的筆觸,顯現與隱藏之間的
影像、已知與未知之間的曖昧,也暗合於莎士比亞文學中關於是與
非、去與留、生與死的人生議題。

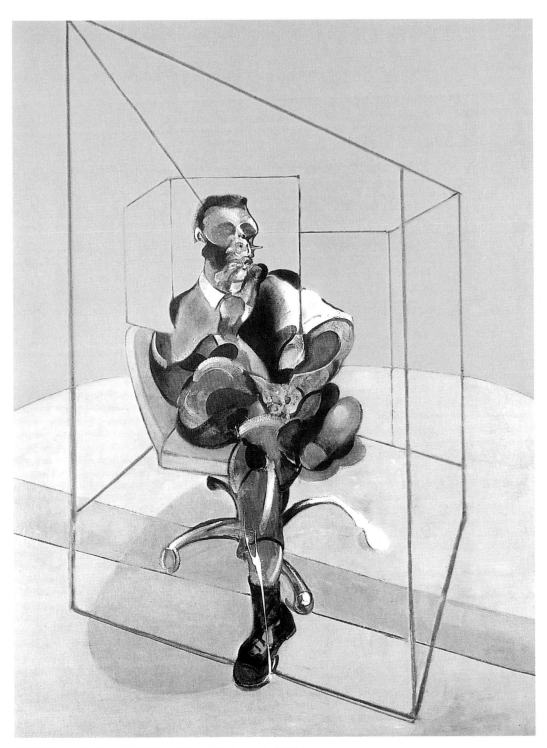

畫像習作　1971年　油彩畫布　198×147.5cm　私人收藏

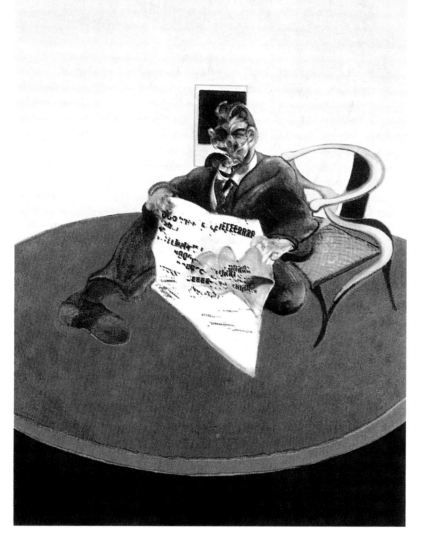

自畫像習作　1970 年
油彩畫布
198 × 147.5cm
私人收藏

戲劇空間

　　在培根的畫中描繪了許多坐著或臥著的人物，這些人物的姿態，經常有著一股「無止盡地等待著些什麼，卻又好像無可期待」的模樣，培根人物經常是處於意圖不明又曖昧不清的狀態，畫面中經常出現類似被裁決者、窺探者、偵探等角色，然而，畫家從未真正說明這些人物的身分，除了某些清楚指出畫中人物名字的畫作

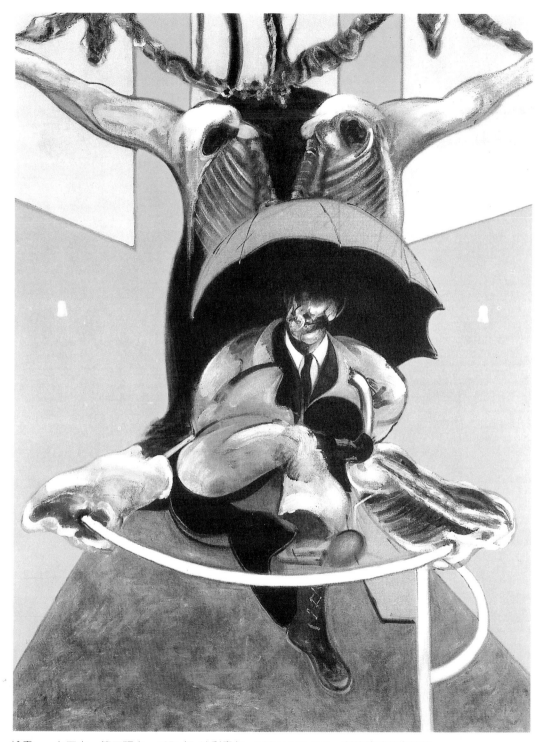

繪畫，一九四六　第二版本　1971 年　油彩畫布　198 × 147.5cm　科隆路威美術館藏

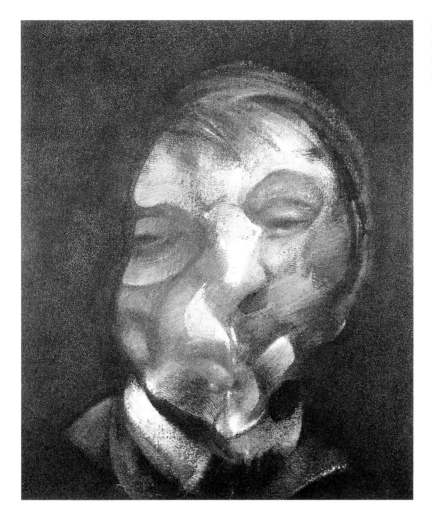

自畫像　1971 年
油彩畫布
35.5 × 30.5cm
私人收藏

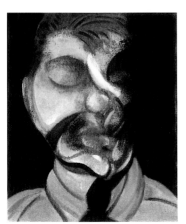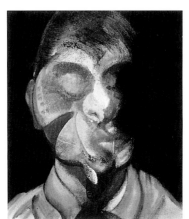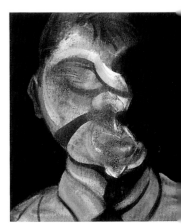

自畫像的三幅習作（小型三聯畫）　1972 年　油彩畫布　35.5 × 30.5cm × 3　私人收藏

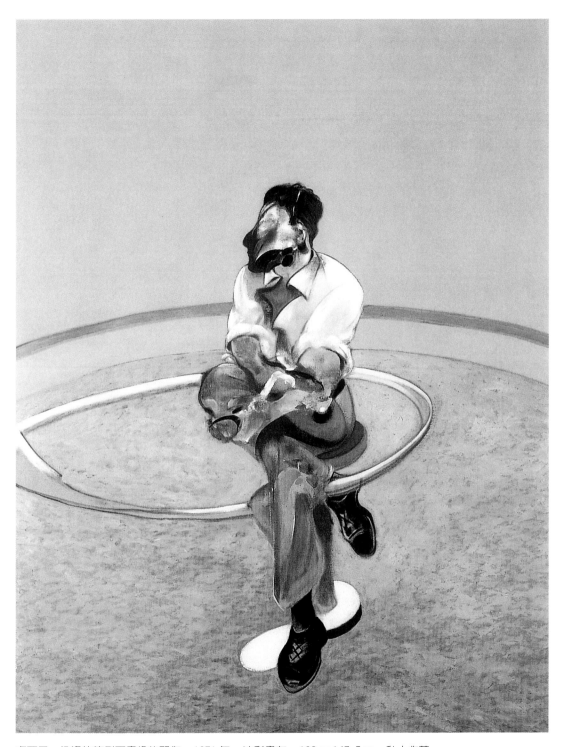

盧西昂・佛洛依德側面畫像的習作　1971年　油彩畫布　198 × 147.5cm　私人收藏

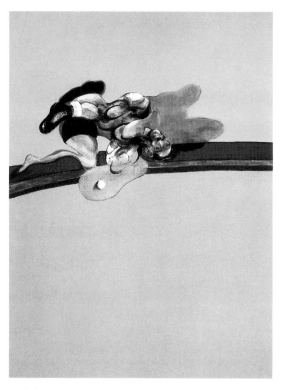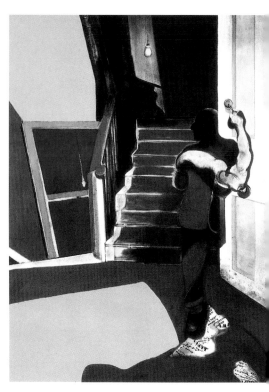

三聯畫：紀念喬治‧達爾　1971 年　油彩畫布　198 × 147.5cm × 3　巴塞爾，貝耶勒畫廊藏

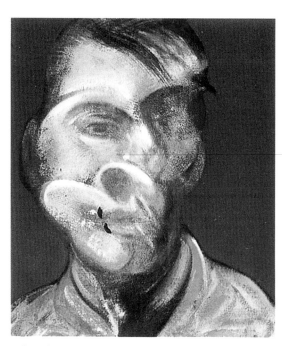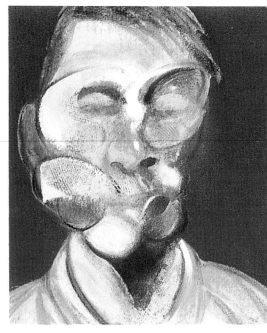

三幅自畫像習作（小型三聯畫）　1973 年　油彩畫布　35.5 × 30.5cm × 3　私人收藏

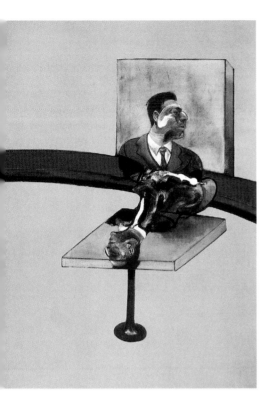

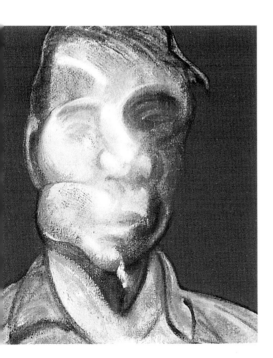

外，其餘那些直接題名爲畫像習作，或者三聯畫的人物畫作，皆無清楚明白地道出人物在做些什麼或他們是誰。事實上，觀者是否知道他們是誰，或他們正在做些什麼，對於理解培根的繪畫來說，並不是那麼地重要，因爲這些畫面的情節，相對於畫面的情緒，不是畫家表達的重點。反而，觀者以更直接的感官去感受培根的畫遠比理解培根的畫要有意義得多了。當培根的〈三幅十字受刑架上的人物習作〉在拉斐爾畫廊展出時所引發的觀者強烈情緒反應，讓很多人不斷困擾地質疑著：畫面上所呈現的究竟是什麼？這股不安的回應情緒，是觀者與畫中人物的一種共鳴，一種訴諸情緒的表達與回應。

雖然不訴諸情節的表達，培根的人物畫在構圖與氣氛的營造上，有類似舞台戲劇的效果，他的場景經常出現的道具是沙發、椅子、桌子、一盞燈泡、門、鏡子、百葉窗，而這些重要的表現元素，在畫面上幫助了人物情緒的表露。一九五〇年代，培根鍾情於一種布幔幕簾式的描繪，在畫作中，人物總是被布幕包圍，有一種戲劇尚未開場的氛圍，幕簾後蟄伏在黑暗中的人物，經常是焦慮地等待著什麼似的。六〇年代之後，這一切曖昧不清的表演，頓然明朗，彷彿那沉重的布幕被拉起，那些顏色鮮明、訴諸平塗，且沒有太多立體空間景深的背景，是培根這個時期的空間特色，這個類似舞台景片，充滿平面性的背景空間，彷彿把人物推向觀者眼前，而將表演空間讓給了畫中的人物。

培根的人物具有默劇的表現特色，一來他

三聯畫：八月　1972年　油彩畫布　198 × 147.5cm
倫敦泰德美術館藏

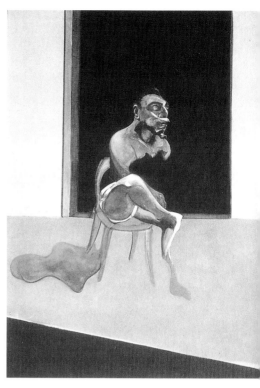

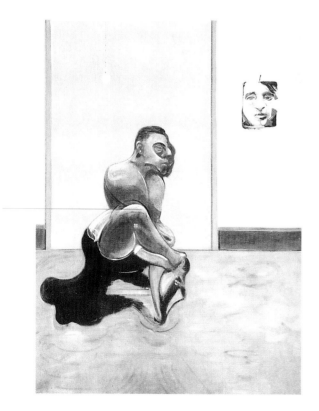

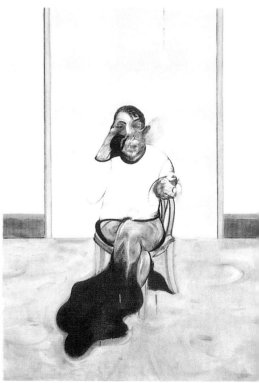

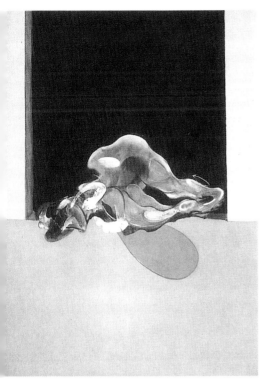

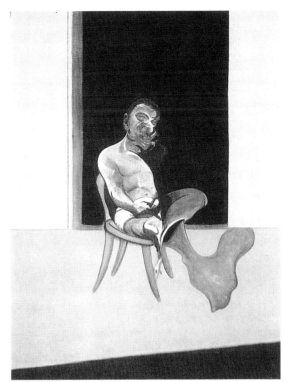

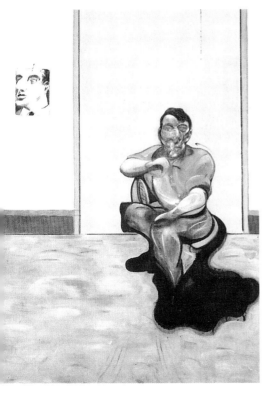

三幅畫像：死後的喬治·達爾、自畫像、盧西昂·佛洛
依德（三聯畫）　1973 年　油彩畫布　198 × 147.5cm
× 3　私人收藏

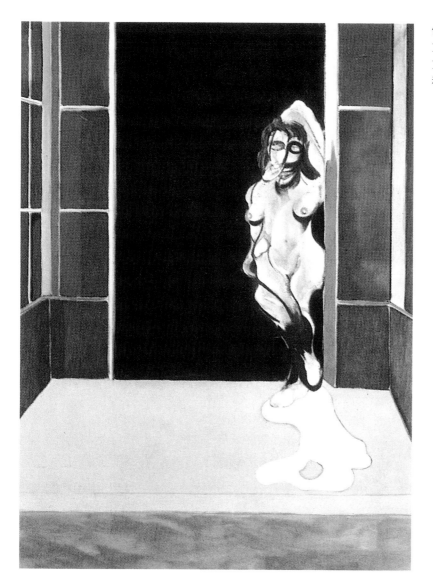

佇立在門廊的女子裸體
1972年　油彩畫布
198 × 147.5cm
私人收藏

強調人物的肢體動態，並以人體的行為、動作作為表現的重點，二
來畫家捨棄傳統繪畫中口白敘述者的語調，賴以無數動態的肢體語
言。這個表達方式留有更多的想像與詮釋空間，「如何去想像存
在」、「如何去感受存在」，這是培根與默劇在表現形式上面臨的
共同點與挑戰，也是彼此的相似之處。
　　培根曾強調他所要表達的是人們「最基本的生存狀態」，雖是

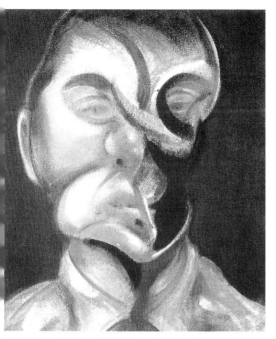

自畫像 1972年 油彩畫布 35.5×30.5cm
私人收藏

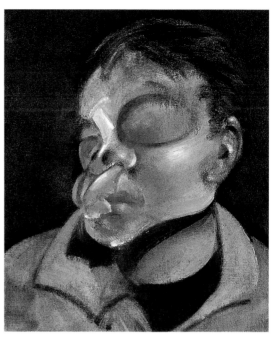

帶者傷眼的自畫像 1972年 油彩畫布
35.5×30.5cm 私人收藏

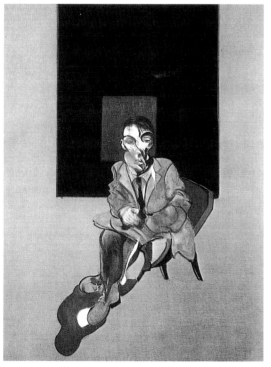

自畫像 1972年 油彩畫布 198×147.5cm
私人收藏

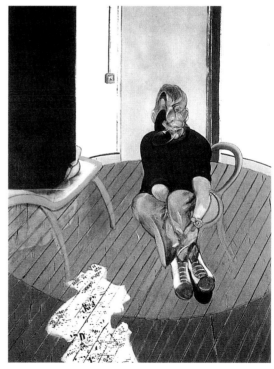

自畫像 1973年 油彩畫布 198×147.5cm 私
人收藏

121

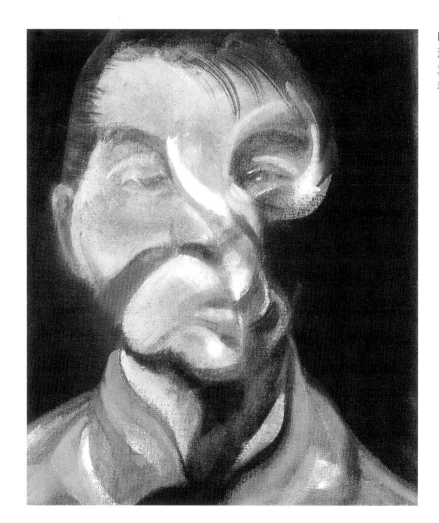

自畫像　1972年
油彩畫布
35.5 × 30.5cm
私人收藏

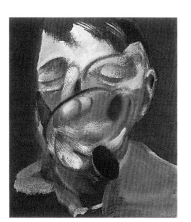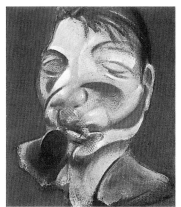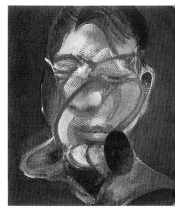

三幅自畫像習作（小型三聯畫）　1975年　油彩、畫布、蠟筆　198 × 147.5cm × 3　倫敦泰德美術館藏

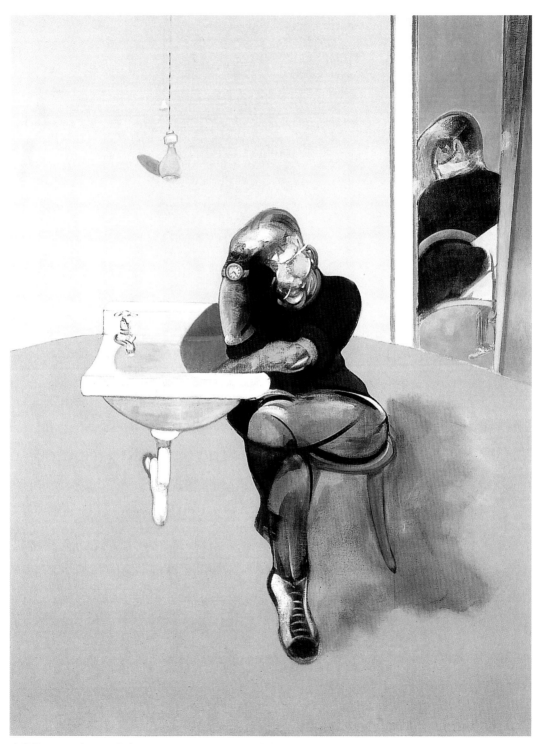

自畫像　1973年　油彩畫布　198 × 147.5㎝　私人收藏

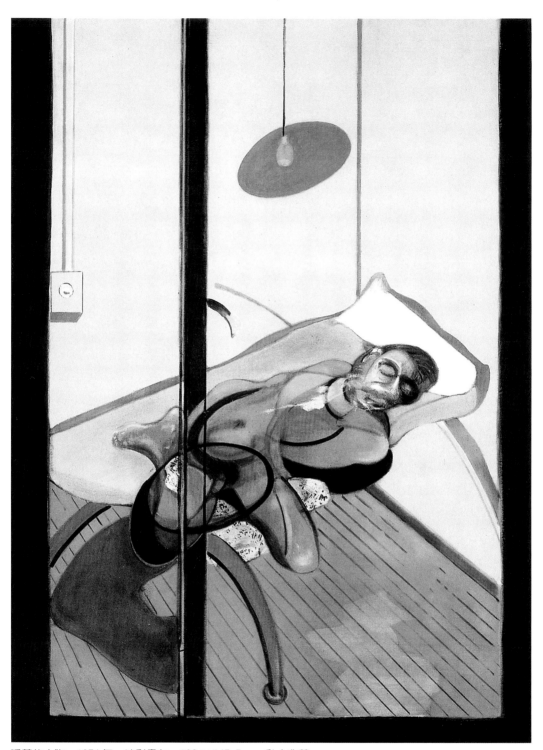

睡著的人物　1974年　油彩畫布　198×147.5cm　私人收藏

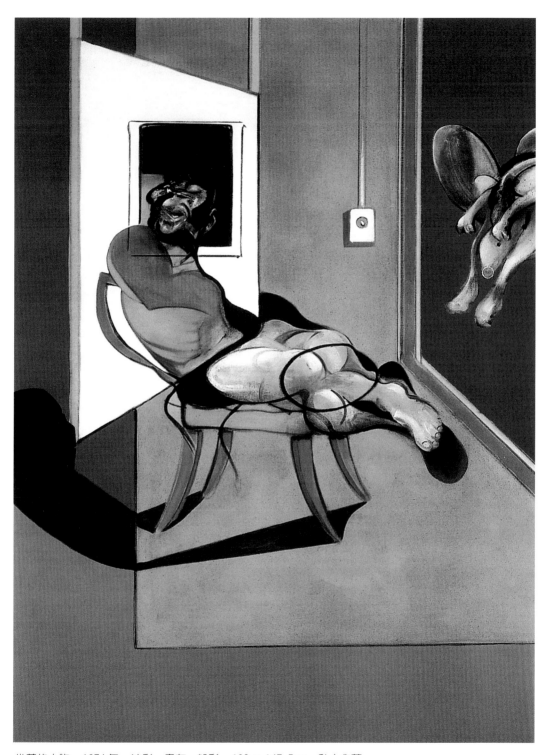

坐著的人物　1974 年　油彩、畫布、粉彩　198 × 147.5cm　私人收藏

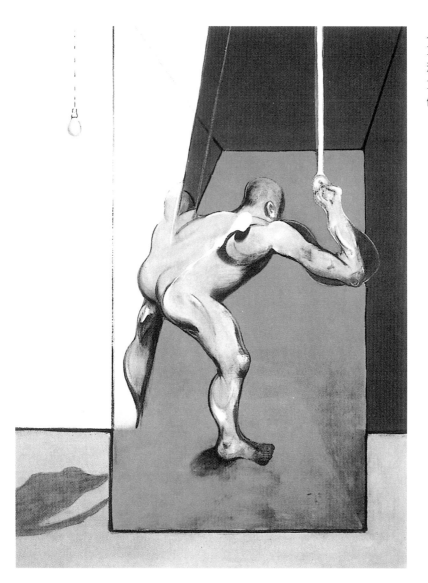

人體習作：男人開燈
1973～1974年
油彩、畫布、壓克力
198 × 147.5cm
倫敦皇家藝術學院藏

來自梅爾布里吉連續攝影影像的啓發，但培根將表現的重點放在超越外在的表象，而直接表達內在的心象；畫面上扭動的人體，除了呈現人物的行爲動作，同時更是表達一種「掙脫表象的動態」。因此，畫中這些終日揣動不安的形體，同時也給予觀者一種過人的活力。

培根的人物時常兼具有一股極樂與極悲的模糊情緒，那些似獸又似人的形象是幽默的，同時也是殘酷的，他們看起來像是被四分

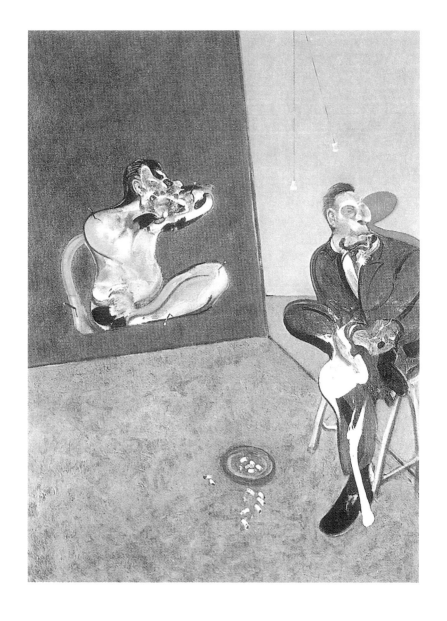

喬治・達爾畫像的
習作　1968 年
油彩畫布
198 × 147.5cm
芬蘭莎拉希爾丹
美術館藏

五裂的肉骸，卻又展現一股驚人的生命力，畫面中那扭曲的身體是
痛苦的，卻也可以說是極端愉悅的，如同默劇裡的情節同時是取悅
的，也是悲涼的。這樣的一種表達形式，同時把兩種極端的情緒奇
妙地融合在畫面，這就是爲什麼培根的畫面總是讓觀者感到不安困
擾，卻又無從定義那曖昧不清的感覺。

　　一九六八年，培根描繪〈喬治・達爾畫像的習作〉，由此作中

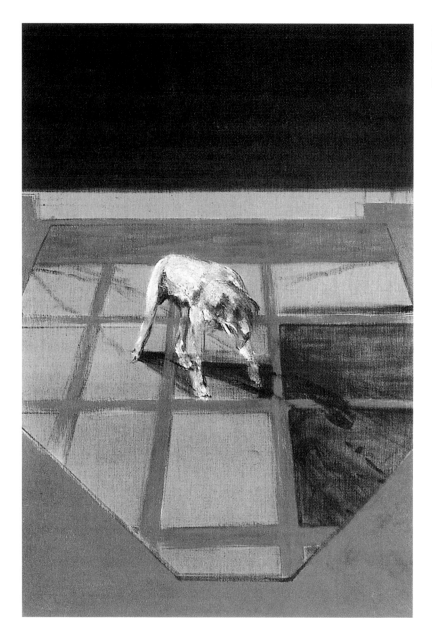

犬　1952年
油彩畫布
199 × 138cm
紐約現代美術館藏

喬治・達爾的兩個分裂又合一的雙重影像可知，畫家極力在這個時期的畫作裡描繪人物的多重形象，例如在這幅畫裡，一個是較接近原本形象的影像，而另一個則呈現一種類似動物的影像，這個影像呼應培根五〇年代所畫的〈犬〉，同樣表達一個半人半獸的景態。

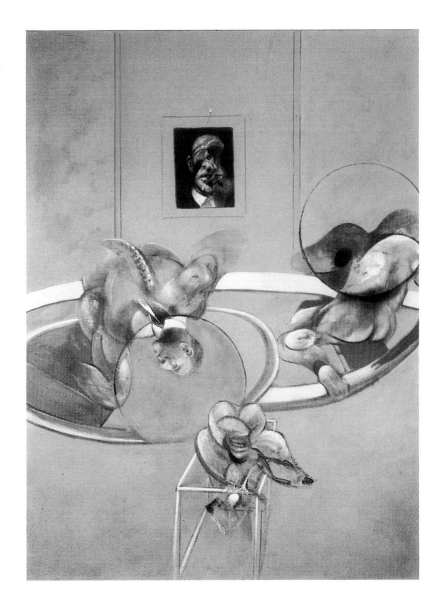

三個人物與畫像
1975 年
油彩、畫布、粉彩
198 × 147.5cm
倫敦泰德美術館藏

失去摯愛

　　一九七一年，是培根藝術生涯上重要而悲痛的一年。十月，他
於巴黎的大皇宮舉行了個人作品的回顧展，正當畫家於會場上接受
無數來賓與各界到訪者的肯定與讚賞時，他的好友兼摯愛的伴侶—
—喬治・達爾在旅館的房間自殺身亡。當消息傳來，培根沒有任何
過分激動的情緒失態，但沉痛卻默默地留在他的心上。

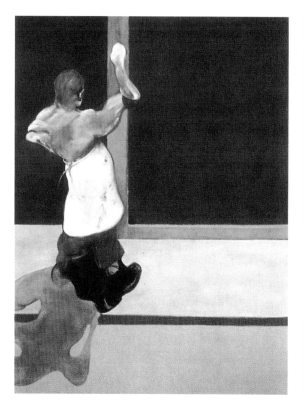

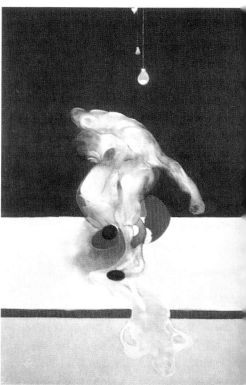

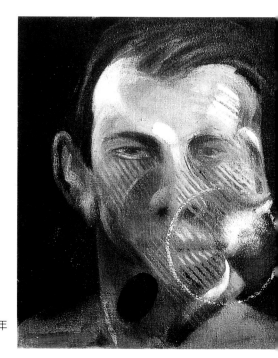

彼德‧貝爾德的三幅畫像習作（小型三聯畫）　1975 年
油彩畫布　35.5 × 30.5cm × 3　私人收藏

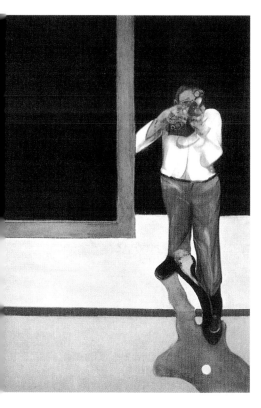

三聯畫：三月　1974年　198 × 147.5cm × 3　私人收藏

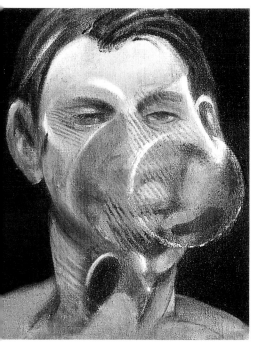

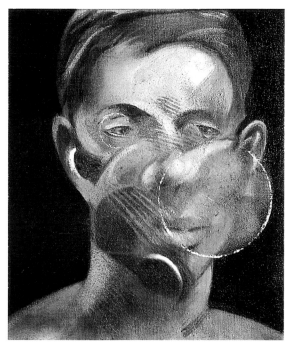

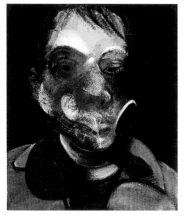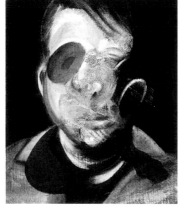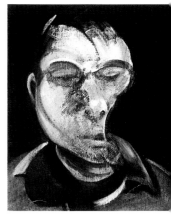

三幅自畫像的習作（小型三聯畫） 1976年 油彩畫布 35.5×30.5cm×3 私人收藏

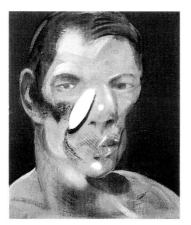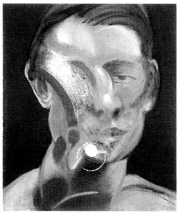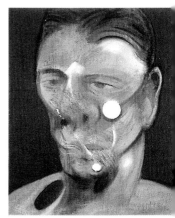

三幅彼德‧貝爾德的畫像習作（小型三聯畫） 1975年 油彩畫布 35.5×30.5cm×3 私人收藏

　　培根將喬治‧達爾的死喻為「事實的殘酷」，一向在畫布上描繪生命殘酷真相的畫家，卻也無法輕易地對實際人生的殘酷現實坦然地釋懷。當喬治‧達爾喪禮中的棺木緩緩行過墓園，即將下葬之際，培根此時又接獲另一個不幸的消息，他的攝影師好友約翰‧達肯也去世了。一連串的打擊深深傷了培根，他曾對大衛‧席維斯特這樣描述他的心情：「所有我摯愛的人都離我而去了，我無法停止想念他們，而時間並不能完全治癒這樣的傷痛，唯有將注意力放在一種癡迷上面，然後將這種癡迷以身體力行去實踐在作品上。因為

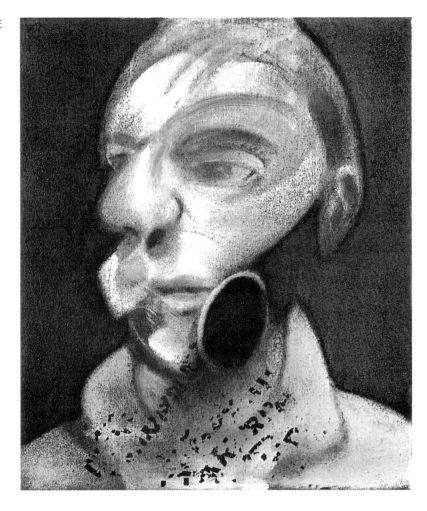

自畫像 1975 年
油彩畫布
35.5 × 30.5cm
私人收藏

對於畫家來說，有種最可怕的事就是所謂的愛戀，我認爲它同時是
一種毀滅。」

在一九七一年的十一、十二月所創作的〈三聯畫：紀念喬治‧
達爾〉、〈三聯畫：八月〉，培根重新呈現了旅館的走道階梯、房
間與喬治‧達爾生命最終的時刻。畫中中央黑暗的身影，是培根心
中揮之不去的喬治‧達爾影像。

一九七〇年代開始，培根畫中經常出現在洗臉台前嘔吐的人
物，或者蹲坐在馬桶上蜷曲的人物，這些人物表達了一種沉重的痛

坐著的人物　1976 年　油彩畫布
198 × 147.5cm　私人收藏

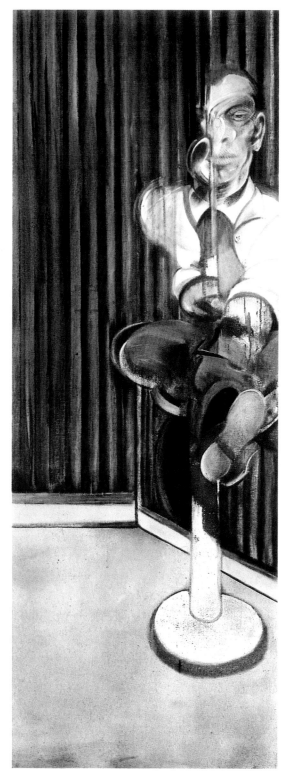

人體習作　1975 年　油彩畫布
198 × 147.5cm　私人收藏

侏儒的畫像　1975 年　油彩畫布　158.5 × 58.5cm　私
人收藏

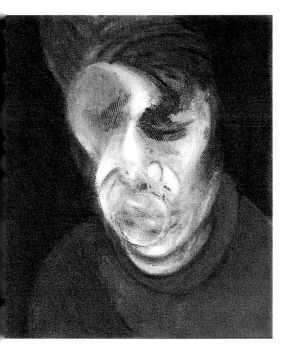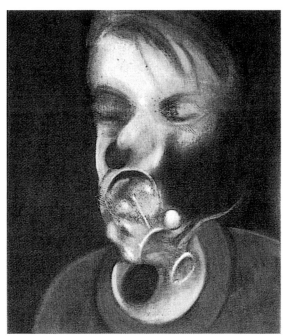

兩幅自畫像的習作（二聯畫） 1977 年 油彩畫布 35.5×30.5cm×2 私人收藏

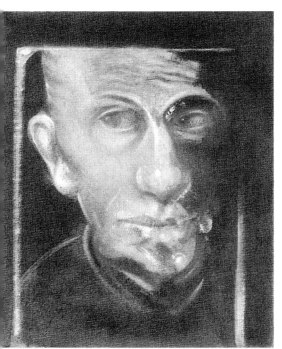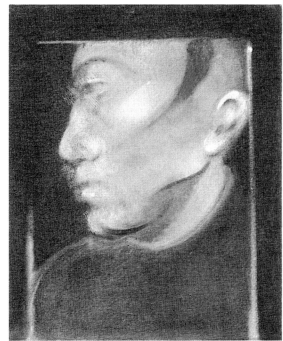

兩幅理察‧喬平的畫像習作（二聯畫） 1978 年 油彩畫布 35.5×30.5cm×2 私人收藏

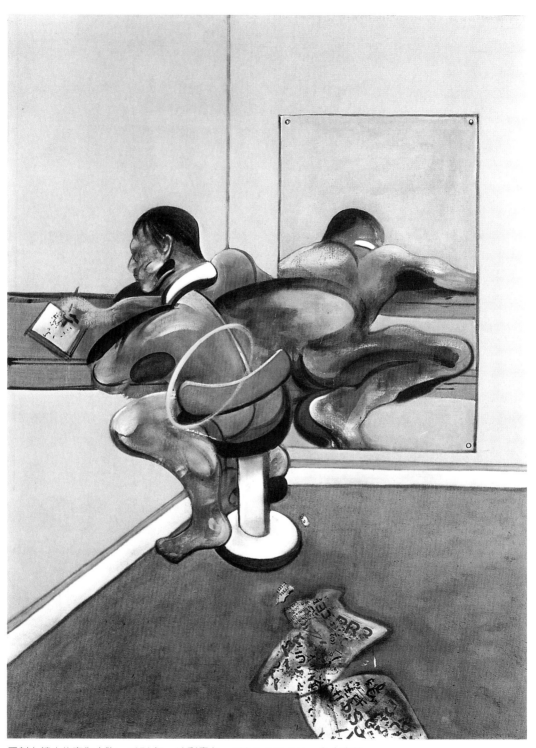

反射在鏡中的寫作人物　1976 年　油彩畫布　198 × 147.5cm　私人收藏

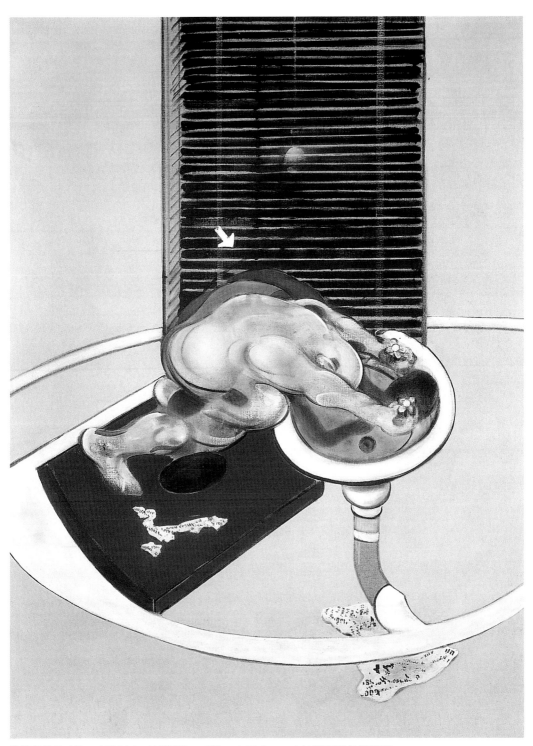

洗臉盆前的人物　1976 年　油彩畫布　198 × 147.5cm　卡拉斯現代美術館藏

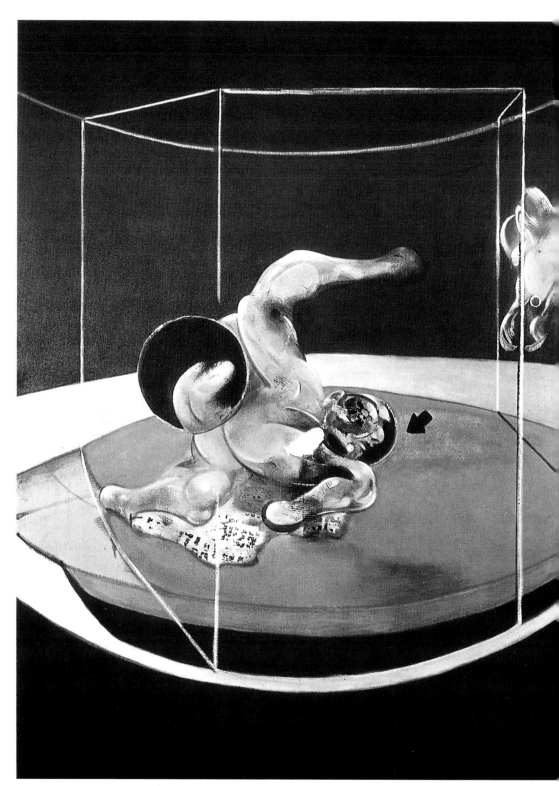

動態中的人物　1976年　油彩畫布　198×147.5cm　私人收藏

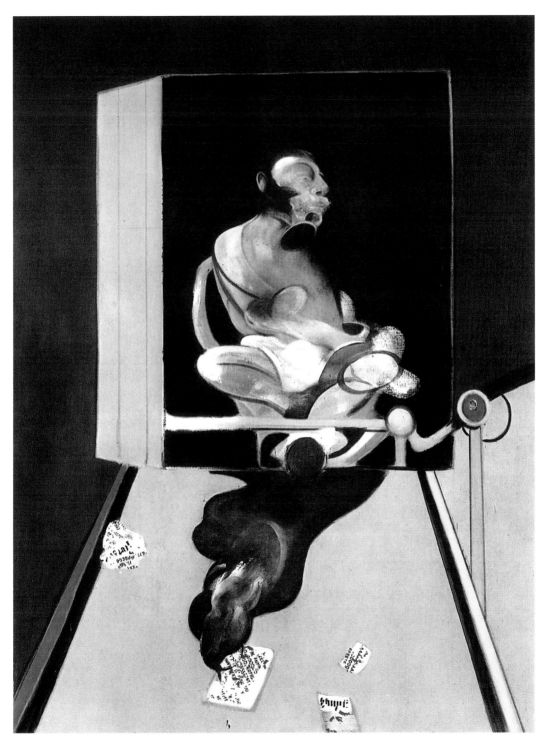

畫像習作　1977年　油彩畫布　198×147.5cm　私人收藏

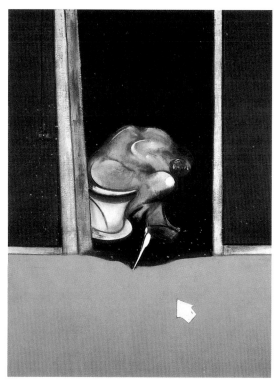

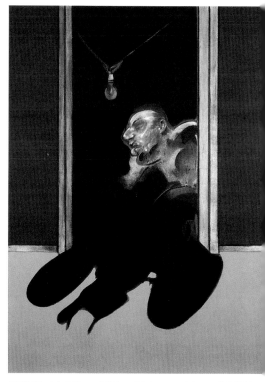

三聯畫（之一）：五月－六月　1973 年　油彩畫布
198 × 147.5cm　私人收藏

三聯畫（之二）：五月－六月　1973 年　油彩畫布
198 × 147.5cm　私人收藏

苦，尤其一九七三年〈三聯畫：五月－六月〉裡，畫中人物躲在黑
暗中，蜷曲在暗處，一種近乎自虐的狀態，被兩面牆夾在中間暗處
的人物，將自己囚錮在幽閉空間裡，這些影像不僅試著追憶喬治・
達爾那焦慮不安的精神，同時也是畫家本身痛苦的縮影。

　　一九八二年，培根受艾略特的詩作〈荒原〉啟發，創作了〈一
方荒原〉與〈從水龍頭流下的水柱〉兩作，此二畫與培根之前的畫 圖見 142 頁
大爲不同，這些畫表達了一種近似抽象的影像，而這些模糊的塊
面，不僅強烈暗示著一種感官肉體的部分，現在，培根直接將畫布
視爲人體，這些風景、這些筆觸，直接變成了感官的表述，就如同
一九八六年〈地板上的血漬〉畫作一樣，彷彿整個畫面空間都是一 圖見 143 頁
個人體的生理空間，這是培根後期較爲重大的改變。

　　培根一九八五年在倫敦泰德美術館舉行大型回顧展，展出一百

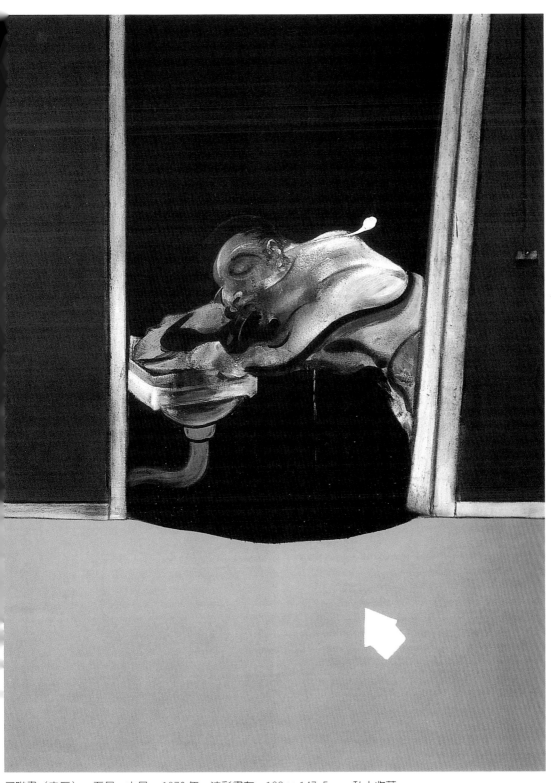

三聯畫（之三）：五月－六月　1973年　油彩畫布　198×147.5cm　私人收藏

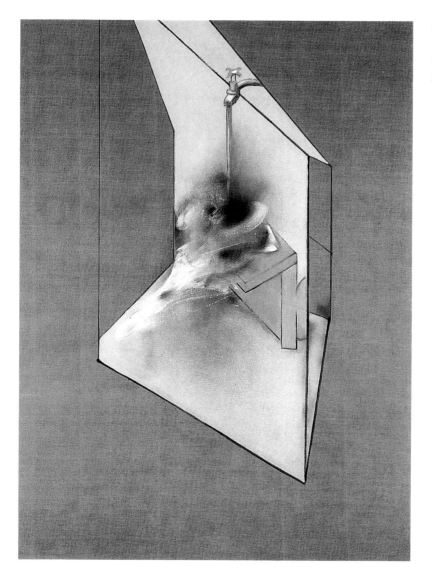

從水龍頭流下的水柱
1982年　油彩畫布
198 × 147.5cm
私人收藏

二十張畫作，被媒體稱為當代最偉大的畫家之一。到了一九八八
年，培根重畫過〈三幅十字受刑架上的人物習作〉，距離之前成名 圖見144～146頁
之作已隔了四十四年。這個動作相當具有意義，似乎闡釋畫家從
〈三幅十字受刑架上的人物習作〉開始，又在同樣的題材上畫下句
號。

　　一九九二年，培根前往馬德里拜訪友人時忽感不適，而被送往
醫院，四月二十八日因心臟病去世，享年八十三歲。

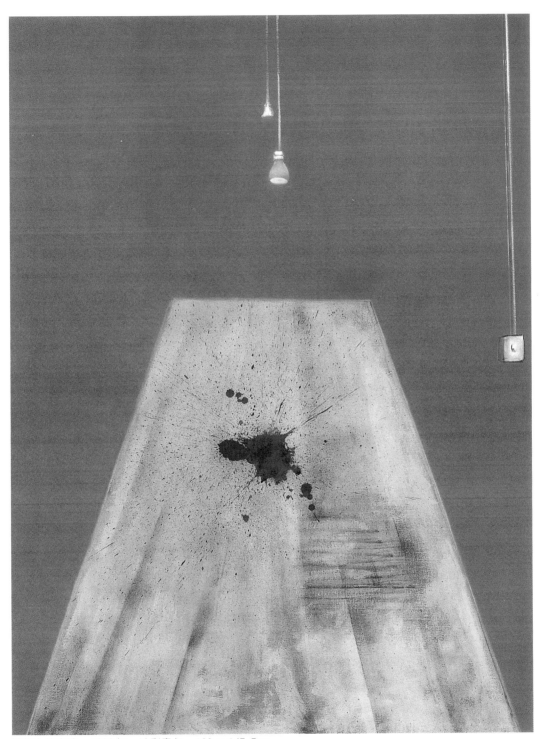

地板上的血漬　1986 年　油彩畫布　198 × 147.5㎝

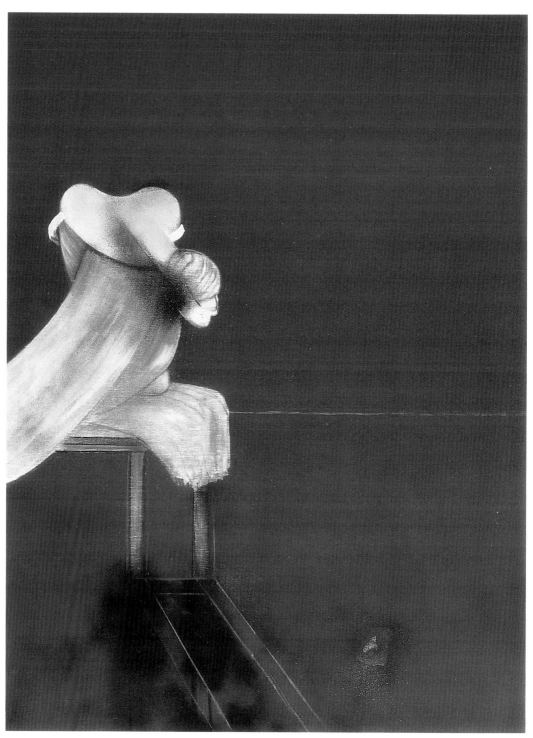

三幅十字受刑架上的人物習作　第二版本（三聯畫之一）　1988 年　油彩畫布　198 × 147.5cm

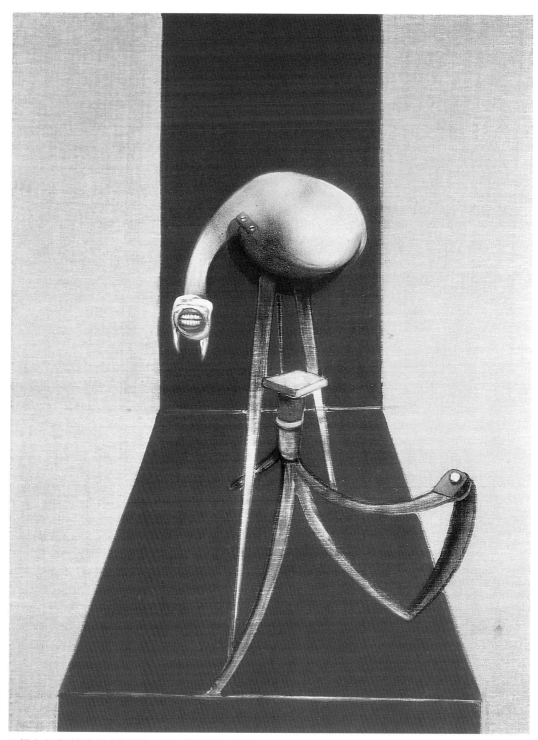

三幅十字受刑架上的人物習作　第二版本（三聯畫之二）　1988 年　油彩畫布　198 × 147.5cm

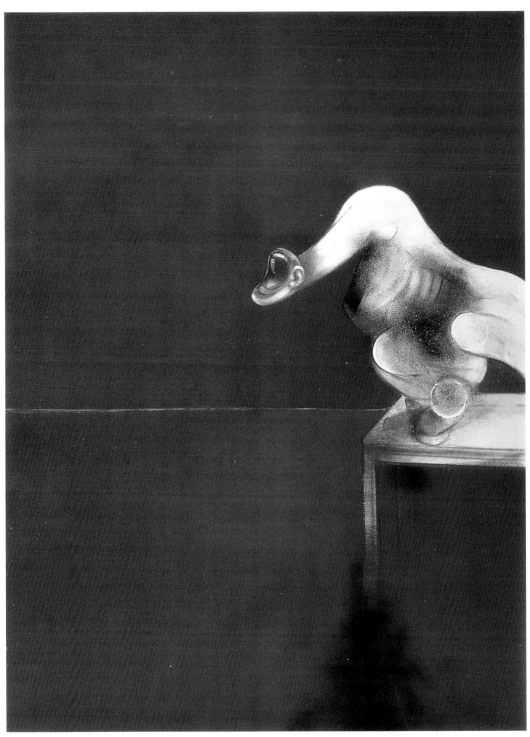

三幅十字受刑架上的人物習作　第二版本（三聯畫之三）　1988 年　油彩畫布　198 × 147.5cm

坐著的人物　1977年　油彩畫布
198 × 147.5cm　私人收藏

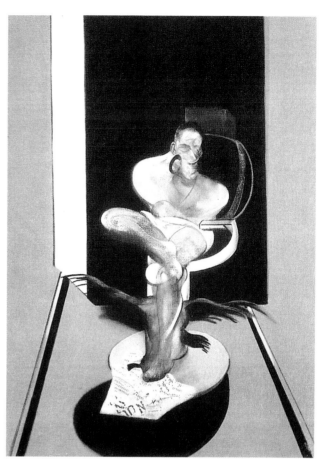

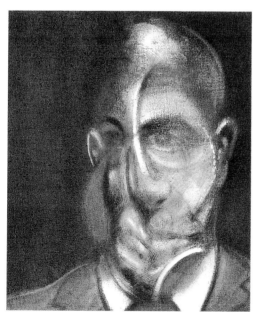

麥可‧列希斯的畫像　1976年　油彩畫布
35.5 × 30.5cm　私人收藏

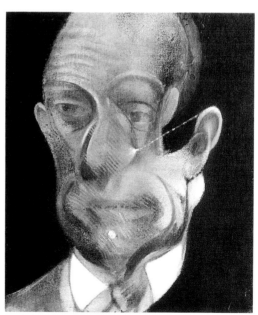

畫像習作：麥可‧列希斯　1978年　油彩畫布
35.5 × 30.5cm　私人收藏

三聯畫　1976 年　油彩、畫布、蠟筆　198 × 147.5cm
× 3　私人收藏

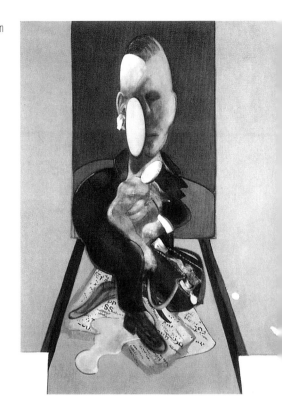

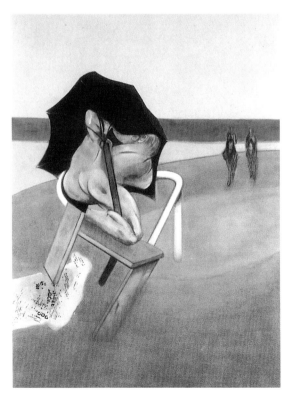

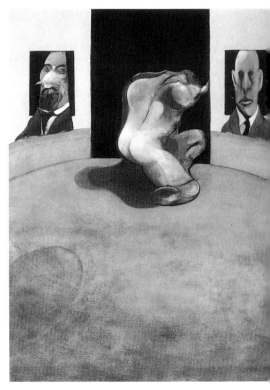

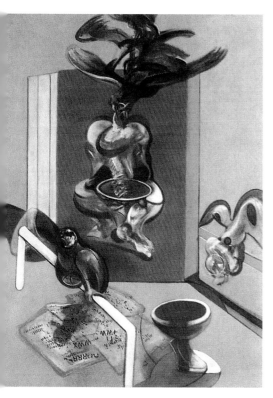

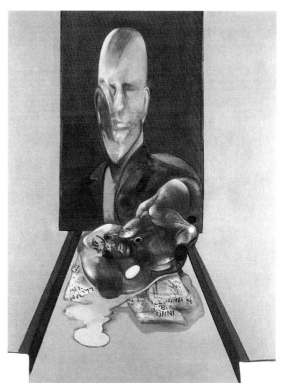

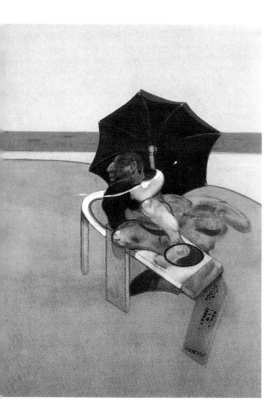

三聯畫　1974～1977 年　油彩、畫布、蠟筆
198 × 147.5cm × 3　瑪爾伯拉國際藝術機構收藏

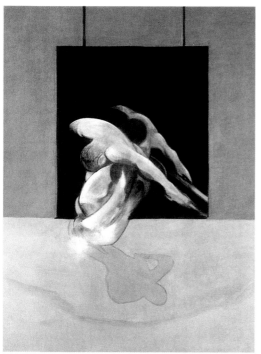

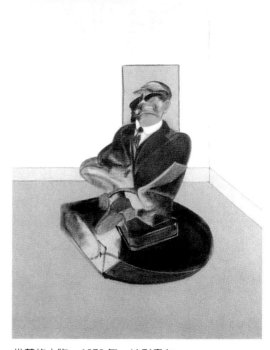

動態中的人物　1978年　油彩、畫布、粉彩
198 × 147.5cm　私人收藏

坐著的人物　1979年　油彩畫布
198 × 147.5cm　私人收藏

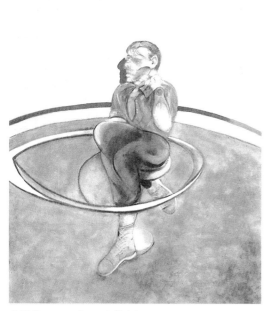

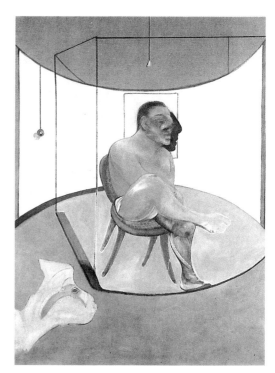

自畫像　1978年　油彩畫布　198 × 147.5cm
私人收藏

畫像習作　1978年　油彩畫布　198 × 147.5cm
私人收藏

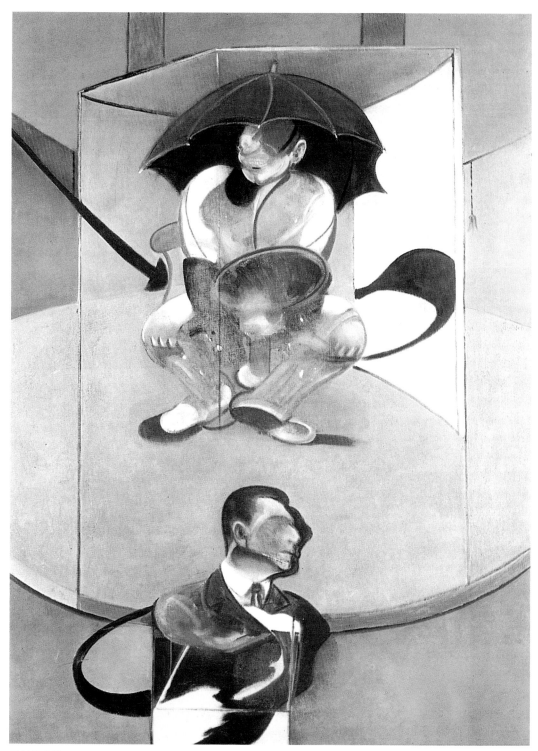

坐著的人物　1978年　油彩畫布　198 × 147.5cm　私人收藏

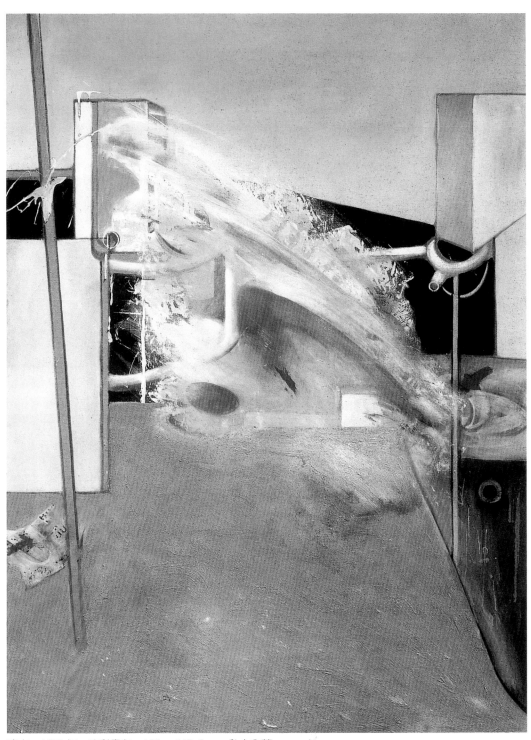

噴水　1979年　油彩畫布　198 × 147.5cm　私人收藏

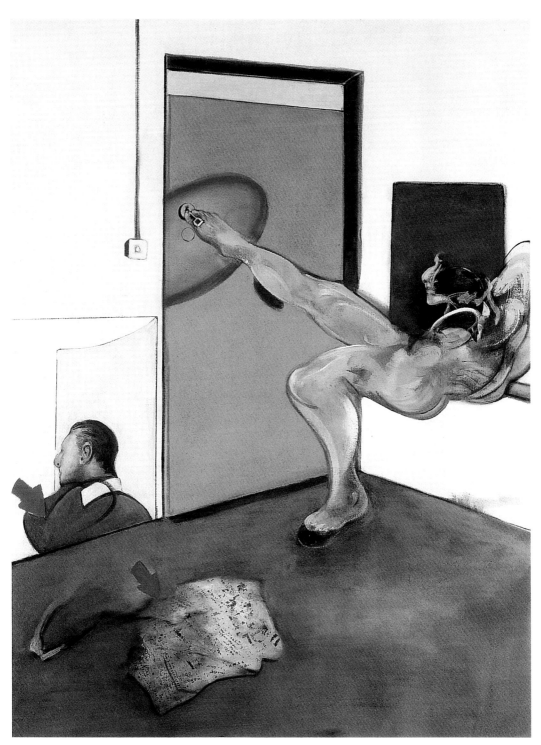

繪畫　1978年　油彩畫布　198 × 147.5cm　私人收藏

法蘭西斯・培根訪問記

　　幾個星期以來，巴黎藝壇因為法國文化部長紀諾和幾位政府要員，將會同巴黎知識分子及歐洲一流的藝評家，參與一項盛會而掀起一陣高潮（義大利藝評家和畫廊主持人還組團包機赴會）。主辦這項活動的伯納畫廊，為了避免發生意外，同時，顧慮到每個小時大約有五千位觀眾湧向畫廊而造成擁擠現象，特別採取警戒措施，將畫廊前狹窄的藝術街封鎖起來。

　　造成這次空前盛會的原因是，從這星期起，英國畫家培根將在法國展開為期六週的近作展。對當時還活著的畫家而言，這種場面確屬稀罕。培根的作品一向被批評家稱為「夢魘的」、「可怕的」，以及「殘酷的」。

　　這種評語不是沒有由來的，培根最喜歡的題材是畫人的臉孔——經常是他自己的臉——看起來像是核子戰爭的屠殺事件。另一種題材是脣齒分離的嘴巴，作猙獰吶喊狀。第三種常見的主題是扭曲的裸體—— 一邊噁心地浸在浴盆中，另一邊懸掛在吊著皮下注射器的床上。無論表現的是哪種題材，畫的氣氛都是僵硬的孤立狀態，而且每個面都經再三的分割。

　　培根創造的可怕形象，改變了藝評家的評分標準，且為其他畫家制定了另一套創作的原則。強烈的爭論紛起，他的作品使他躋身為世界上賣價最高的名畫家之一。一九五三年，培根賣出一張八十五美元的畫，一九七六年已漲為十七萬美元，而一九七七年在巴黎伯納畫廊展出的一幅三聯畫則高達五十萬美元（打破美國畫家瓊斯於1973年在紐約蘇富比巴奈特拍賣行賣出一幅廿四萬美元的最高紀錄）。而一九七五年紐約大都會美術館舉辦為期一連三個月的培根畫展時，差不多曾有二十萬的觀眾入館參觀。

　　一九七七年培根在巴黎伯納畫廊舉行畫展前夕，曾接受歐洲雜誌的編輯愛德華・伯訪問，廣泛地就他的生活、作品和批評提出討

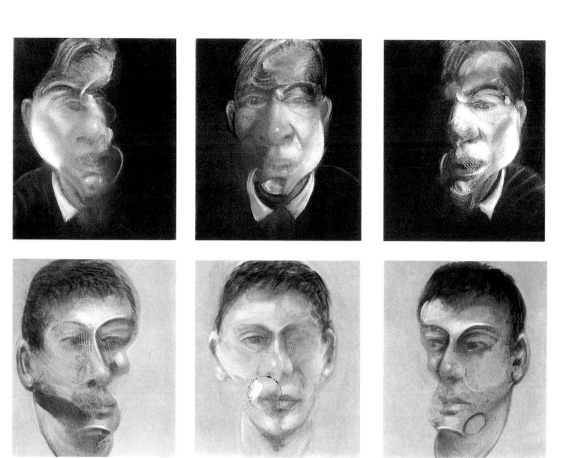

三幅自畫像習作（小型三聯畫） 1979年 油彩畫布 37.5×31.8cm×3 私人收藏（上排圖）
三幅約翰‧愛德華的畫像習作（小型三聯畫） 1980年 油彩畫布 35.5×30.5cm×3 私人收藏（下排圖）

論，以下摘錄部分當時談話的內容：

問：你怎麼處理針對你的作品而起的惡意中傷？

答：如果我把評論家的話掛在心上，那我就不會繼續畫下去了。

問：有人認為你的作品過於強調死亡、暴力和苦悶，你的看法如
何？

答：我覺得這個問題很蠢。想想看生活是什麼？人從出了娘胎以
後，死亡的陰影就一直籠罩著我們，遲早有一天它會來臨，我並沒
有強調它，我只是把它視為存在的一部分。有生必有死，花開必有
落。我一直不了解評論家為什麼只針對這點來談；我也不去理會他

155

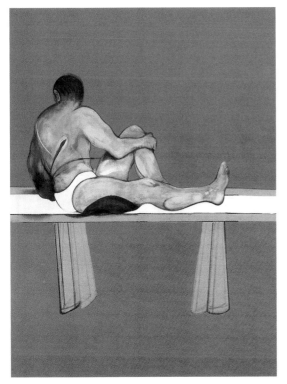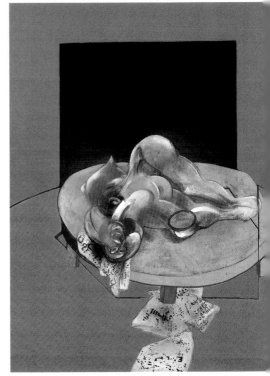

三聯畫：人體習作　1979年　畫布油彩　198 × 147.5cm
私人收藏

們。我以為說這種話的人根本就沒真正想過生活的意義。一個人只
消回顧過去誕生的偉大藝術——莎士比亞的作品、希臘的悲劇，就能
了解創作和命運藕斷絲連的關係。我不是特別對暴力有興趣；越戰
期間，美國午間電視節目中的暴力要比我的作品中闡述得還多。
我表現暴力，因為我把它視為存在的一部分。
問：能否談談你作品中「病態」的一面，有人認為你的靈感得自解
剖書上？
答：確實有這本書，那是我從事繪畫前自巴黎舊書攤買來的，書上
寫的是十九世紀初期流行的一種皮膚病，圖片的顏色是寫實的，而
且非常的美。作畫時由於對松節油敏感，我經常帶著手套。雖然如
此，我的手仍不時長出疙瘩，它們的顏色觸發我的靈感，而不是如
你說的那恐怖。

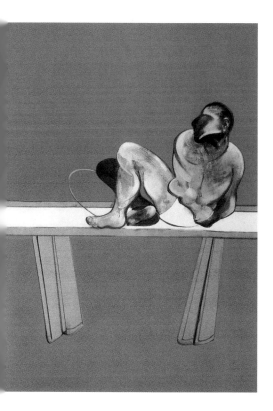

問：另一種諷刺的論調，說你是個獨來獨往的人，對他人沒有造成任何影響力？

答：說的很對。我不曉得誰的作品真正吸引我；我也沒看出誰的作品受我的影響。

問：年輕畫家中你覺得誰比較有吸引力？

答：目前還沒有，這真不幸。

問：瀏覽時下的新藝術，可有什麼新的發現？

答：我覺得美國畫壇風起雲湧，不久將掀起一陣高潮。我不是再三告訴你們了嗎？像帕洛克那樣的畫家已經過時了；美國人正準備為一個純種的不受外來影響的藝術嬰兒催生，雖然結果尚難預料。過分強調地域性有時反而限制了本身的發展。畢竟，這是個傳播時代，為什麼不把世界視同一體？我對抽象藝術家不感興趣，雖然我瞭解他們從事屬於邏輯性的推演工作；但我始終認為抽象藝術表達的範圍十分有限，不論你如何去創造，去破壞，最後它又退化為裝飾的形式。現在寫實藝術再度引起重視，很多人試著回歸，但回歸的目的是什麼呢？他們回復到敘述和超寫實的路上去而不能解釋動機何在？正是沒趣到家。對我來說，普普藝術要比抽象表現主義和超寫實主義有意思多了，有些人實在是夠荒謬，夠令人厭煩得哪！

問：近代畫家你較崇拜哪一位？

答：我很敬佩杜象。在有生之年他始終以一種令人側目的勇氣挖掘新事物，雖然他創造的藝術是「非藝術」，但廿世紀的藝術家，他要算是最有審美力的一位了。

問：你受杜象的影響嗎？

答：這很難說。我受的影響來自各方面，包括史前藝術和以後的藝術。我注意世界上發生過的每件事情，我覺得自己像是一架研磨機，讓每件事物從他身上經過，最後濾出的就是精華。一切眼睛所能看見的事物對我都有莫大的吸引力和幫助。影響力的觸鬚是無所

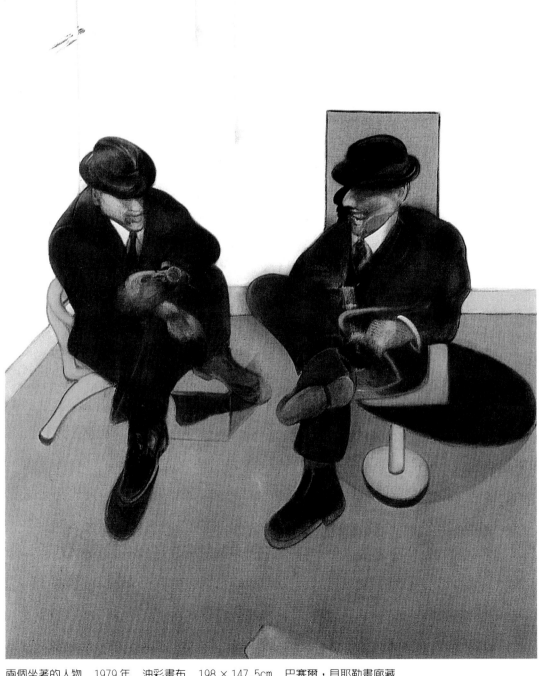

兩個坐著的人物　1979 年　油彩畫布　198 × 147.5cm　巴塞爾，貝耶勒畫廊藏

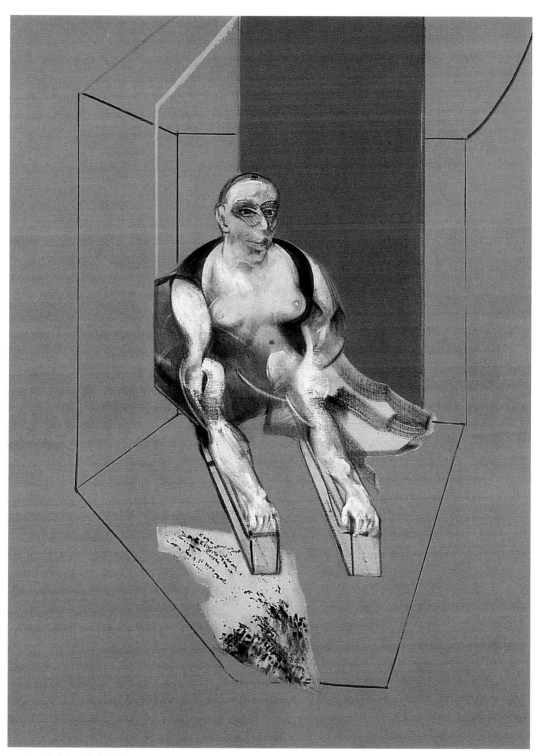

鳳凰：莫瑞兒‧包契畫像　1979 年　油彩畫布　198 × 147.5cm　東京國立現代美術館藏

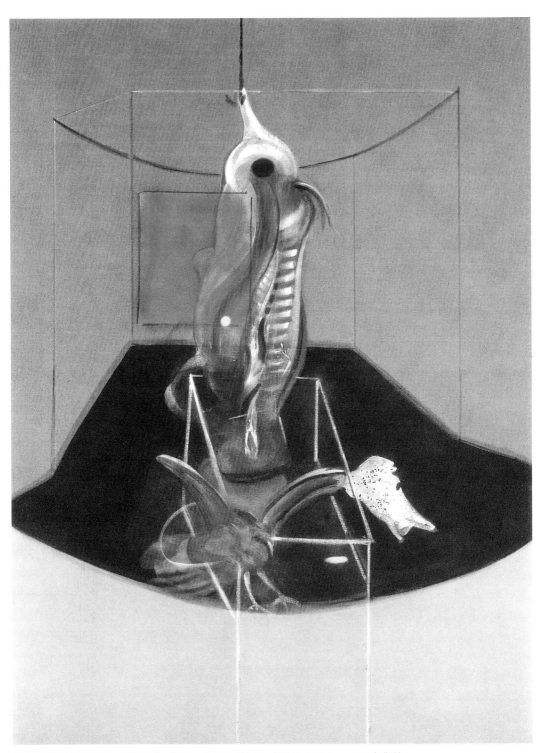

肉的殘骸與食肉的鳥　1980 年　油彩、畫布、粉彩　198 × 147.5㎝　私人收藏

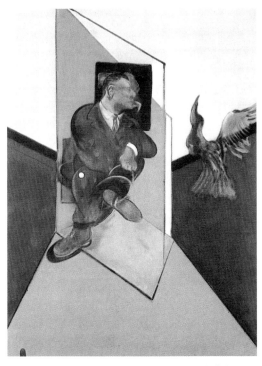

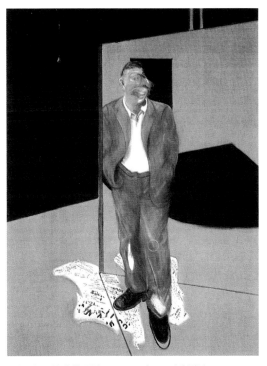

飛翔的鳥與人物畫像習作　1980 年　油彩畫布
198 × 147.5cm　私人收藏

一個談話的人物習作　1981 年　油彩畫布
198 × 147.5cm　私人收藏

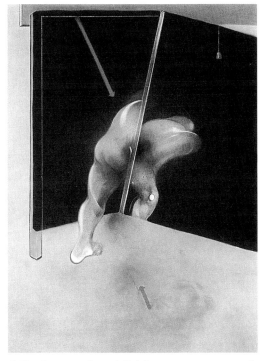

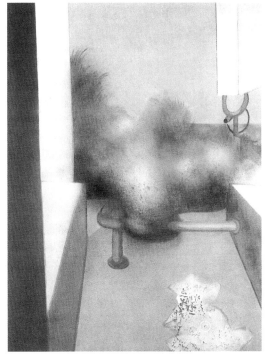

人體習作　1981 年　油彩畫布　198 × 147.5cm　私
人收藏

沙丘　1981 年　油彩、畫布、粉彩　198 × 147.5cm
私人收藏

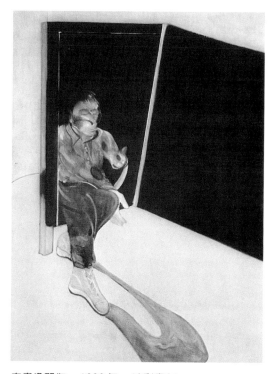

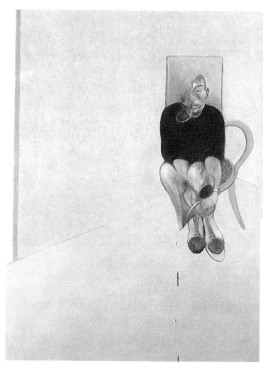

自畫像習作　1982年　油彩畫布
198×147.5cm　私人收藏

自畫像習作　1982年　油彩畫布　198×147.5cm
瑪爾伯拉國際藝術機構收藏

不在的，如果我能知道潛意識創作的奧秘就好了。

問：你有沒有試著去分析你作品中潛意識的成分？

答：我認爲這樣做對作品和自己都不會有幫助；我承認每個人都有
他自己的問題，因此，你所提的問題對我也就不成爲問題了。

問：你曾經多次描述你的創作經驗，通常是某件偶發事件或某種非
理性概念侵襲著你，然後你便拿起筆來開始畫，在實際創作過程中
你只擔任傳播的媒介而已。你在其他方面也是扮演媒介的角色嗎？
你對玄學有興趣？

答：誠如你所說，繪畫時，我常期望機緣爲我前驅；至於玄學，我
一點興趣也沒有，何況我又不信這一套。我是個相當理性的人，繪
畫時則運用感性。我不認爲自己天賦異於常人，但我觀察每件事
情；我唯一自負的事，是我具備著洞澈的判斷力；基於這種判斷的

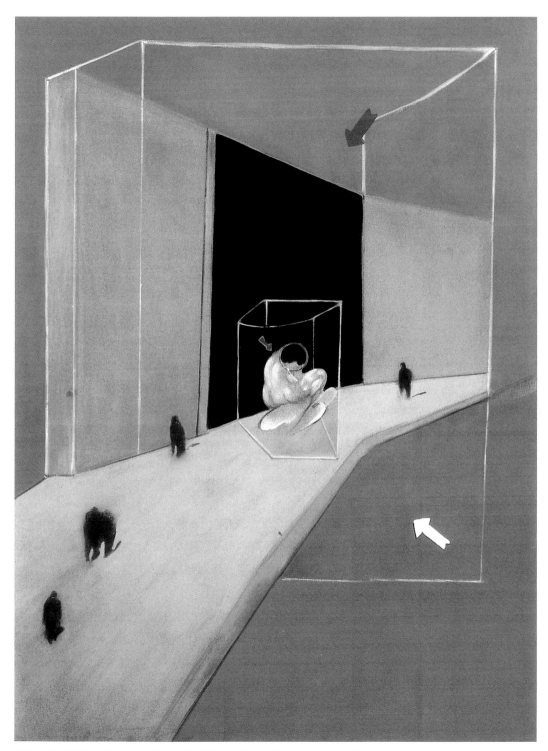

街道上的雕像與人物　1983年　油彩畫布　198×147.5cm　私人收藏

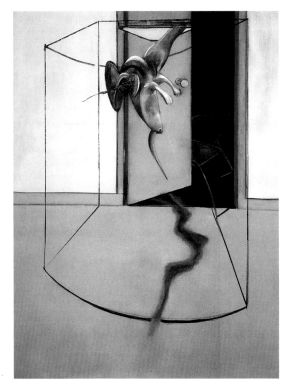

啓發自伊斯奇勒斯的三聯畫　1981年　油彩畫布　198×147.5cm×3　私人收藏

直覺，我能適當地發現偶發的事件。

問：過去你常作一系列的畫，譬如釘在十字架上受難者的形象，或是維拉斯蓋茲畫的〈宗教伊諾森西奧十世〉肖像，作爲開啓個人視覺經驗之鑰。然而近十年你不再做這類作品，爲什麼？

答：也許是因爲我已將之吸收消化，成爲我身體的一部分。

問：這次在巴黎展出標價五十萬美元的〈三聯作〉，它的靈感得自何處？

答：中間一幅靈感得自於澳洲玩板球者的照片。不久這種意象開始擴張，變得不像是板球戲，而成爲他自己。左幅的人臉就很像我認識的一個人。

問：很多文章裡提到你看起來比本人年輕，你很注重保養嗎？

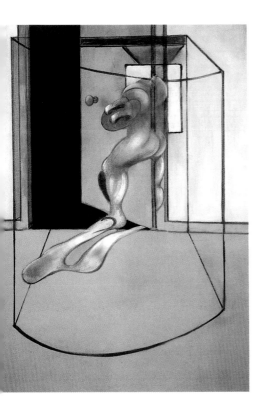

答：我想這是遺傳。我站著的時間居多，尤其在大張畫布面前，但我喜歡那樣；但有些時候覺得肌肉不聽使喚。我喜歡住在熱帶地區，只有在那種時候，人的肌肉和腦袋才會結合在一起。我的酒量很大，我不是那種能坐下來放鬆自己的人。我經常是好動的，為工作而工作。

問：你完成一幅畫之後，還會對它眷戀嗎？

答：我不是為人們畫的，我只為自己而畫。有時候，我想要改畫，但畫已不知去向。這好比是一道生產線，它們先被送到紐約馬爾波羅畫廊，然後轉赴各地，我也不想再看到他們。這次巴黎展出的畫是我僅有的一部分。

問：難道你一點都不關心人們對你作品的反應？

答：如果這人是我所喜歡的人，而他的評論又很中肯，碰巧他也喜歡我的作品，當然我會覺得很榮幸。除此之外，其他的事我都不在乎。因為並不是很多人都關心藝術的。也許有人對藝術的商業價值有興趣，把繪畫當成一種交易，就像股票市場，事實上有幾個人真正懂畫呢？當然這不是我們所說的評論。

問：你的畫已為世界各大美術館收藏，這點總會讓你高興吧？

答：對於大幅的作品，如〈三聯作〉，這是比較妥善的安排，雖然也只能讓少數觀眾看到它。多數人沒有那麼大的空間容納他們。

問：你希望死後有類似培根基金會的組織永遠保存你的作品嗎？

答：我不在意。我知道有些老畫家想透過基金會使他們的作品不朽，我認為這是一種巨大的浪費，聽了就令人厭煩。

我的作品不取悅別人，也比較難賣。正因如此，這輩子我時時刻刻強迫自己去嘗試、去創造。我繪畫以自娛，有時我也會想，如果當初從事的是另一行又是另一種光景。畢竟我還是很幸運的，能依照自己的原則去創作，並且從中學到很多事情。（黃玉珊）

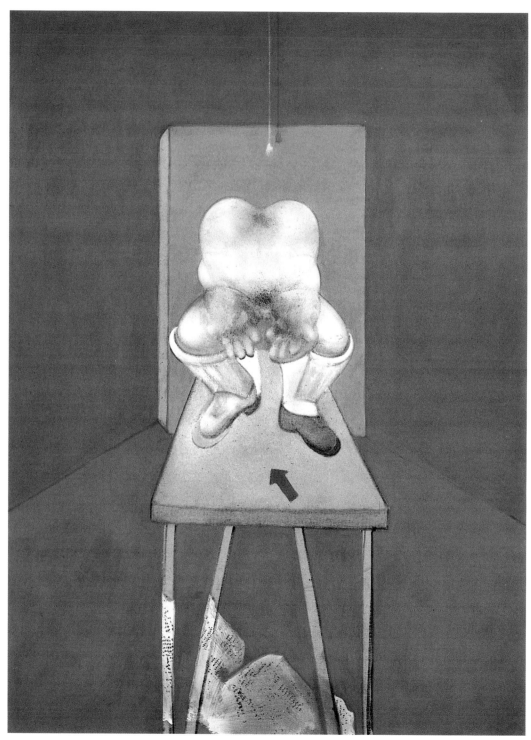

二聯畫（之一）　1982～1984年　油彩畫布　198×147.5cm　瑪爾伯拉國際藝術機構收藏

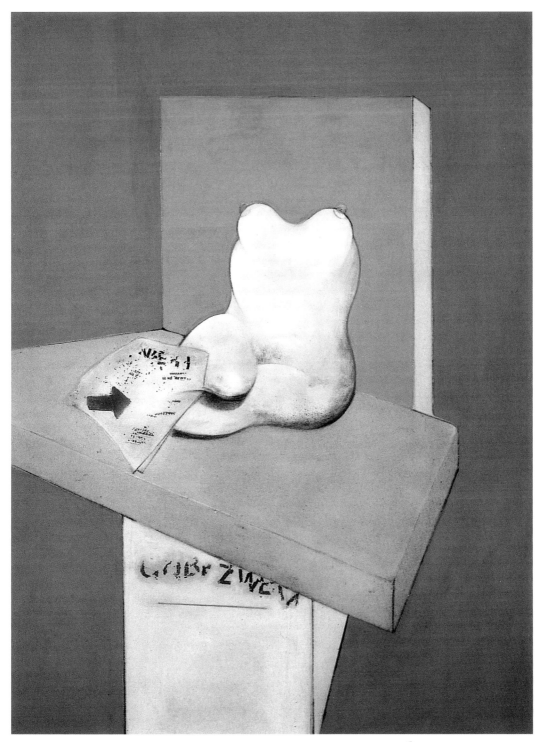

二聯畫（之二）　1982〜1984年　油彩畫布　198 × 147.5cm　瑪爾伯拉國際藝術機構收藏

法蘭西斯‧培根的最後訪問

　　英國畫家法蘭西斯‧培根一九九二年四月廿八日在西班牙馬德里因心臟病去世，享年八十二歲。培根旅行西班牙，去世前已得病，被送醫院治療，曾一度好轉。法國文化部長賈克隆在弔唁中稱他是：「我們的時代中最偉大的藝術家」。當時許多報刊雜誌以頭條和顯眼的標題、畫頁來記載他的事蹟，稱他是二十世紀最後一個大畫家，也是世界上作品最貴的畫家之一。

　　法蘭西斯‧培根，一九○九年生於愛爾蘭的都柏林。雙親是英國人。他的父親是賽馬教練。青少年時期留給他最深的印象是喧鬧的動物與馬廄人物粗魯的舉動。廿歲以後，他在柏林看到了德國人日漸興起的意識衝突，導致另一種暴力的產生。此時培根正從事玻璃和鋼家具的裝飾工作。

　　幾年後他又回到倫敦，培根又變成了旅館的侍者，同時又是蘇活俱樂部的經紀人。四○年代，他得哮喘不必服兵役，遂開始作畫。但也幾乎過著無節度的生活，暴飲暴食，沉溺在酒精和毒品上頭。就在這樣的黑暗之旅過程中，他卻獲致了纏繞著他畫上的幻覺。

　　培根厭惡抽象藝術，認為這類東西「總是回到裝飾性上」。他譏評帕洛克只會搞些陳舊的花飾。培根很少提到塞尚或馬諦斯，即使畢卡索也是。當然畢卡索對他是重要的，因一九二八年他在勞生柏（Rosenberg）畫廊裡看到畢卡索畫展，使他決定作素描和水彩。他很心儀過去的大師：哥雅、林布蘭特，尤其敬佩維拉斯蓋茲，並認為自己是屬於這個傳統。

　　培根後來享有盛名和昂貴的畫價。但他生活儉樸，只住在倫敦城西南的南肯辛頓（Kensington）一個兩間房的小屋裡。參觀過他的畫室者對其零亂與無秩序都留下深刻的印象。早些年，他曾買下了塔密司（Tamise）一間寬敞的獨立房屋，但因光線不佳，很少在那

畫像習作　1981年
油彩畫布
198 × 147.5cm
私人收藏

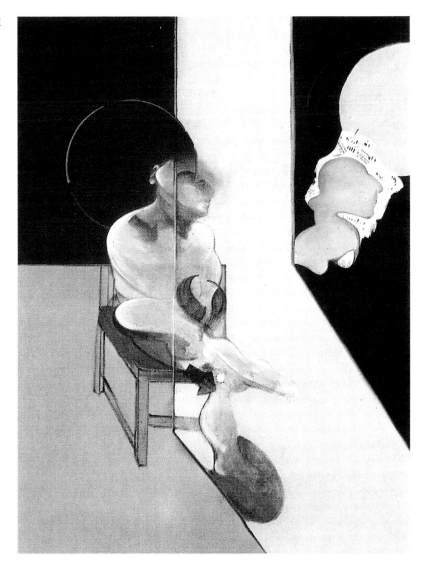

裡工作。培根不作草圖或素描，直接就在畫布上作畫。他從照片、
明信片上找靈感，少用眞人作模特兒。他作畫的工具也不講究，什
麼都用，抹布、擦地刷，或者雙手。培根重要的回顧展有一九六
二、一九八五年在倫敦的泰德美術館，還有在紐約、東京、漢堡也
各舉行過一次。筆者一九七一年在巴黎大皇宮看過他的大型回顧
展，對其豐實作品所表現的原創性與力度，至今仍留下極深的印

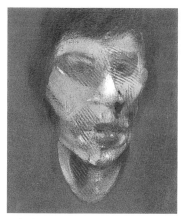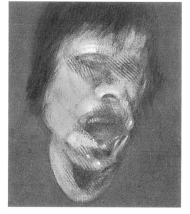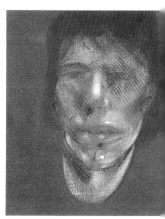

三幅畫像習作（小型三聯畫）　1982年　油彩畫布　35.5×30.5cm　私人收藏

象，他的一幅三聯畫〈五月－六月〉，於一九八九年五月二日在紐　圖見140-141頁
約蘇富比拍賣，達六百多萬美元，創英國畫家的最高紀錄。

　　培根去世前曾從英國到巴黎，因龐畢度藝術文化中心主任波佐
決定要再度將他的畫掛起。此前，舊主任輕視他的作品，把他塵封
於寶鋪（即龐畢度藝術文化中心）倉庫。他到巴黎時被記者塔賽特
（Taset）碰上了，據塔賽特描述，培根的樣子看起來已很疲倦，但
仍接受了訪談，地點是在巴黎塞納河左岸一家旅館的樸素小房裡。
藝術家東拉西扯，斷續地述說。時間在下午四時，房內愈來愈暗，
但培根不要開燈，他說燈光使他的眼睛疲勞。談話中他啜飲威士
忌，這是他長年的嗜好。筆者曾讀過不少培根的訪談文章，覺得塔
賽特頗能深入淺出地呈現有關培根創作的種種。足以糾正藝評家對
他作品之過度深奧的詮釋和不當的見解。其實，藝術家的自白就是
對那些太理論化的文字之反批評。

　　以下摘錄訪談內容：

問：畢卡索打破了人的臉，而你則把人的臉徹底地扭曲……
答：抱歉我打斷你的話。我扭曲了人的臉這是眞的，但這並不使他
們難過痛苦。我並不是那種感覺麻木的老嚮導，帶人參觀已改變用

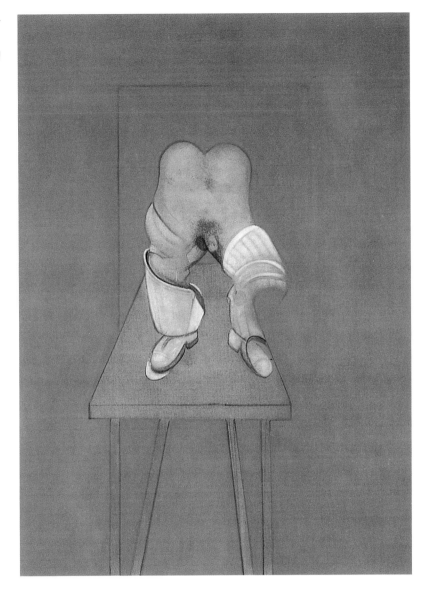

人體習作　1991～
1982 年
油彩、畫布、壓克力
198 × 147.5cm
巴黎龐畢度藝術
文化中心藏

處的集中營。我的人物經常是隔離在幾何繪畫的大封閉空間上，因
此對許多觀者而言，他們似乎在說明生活於社會邊緣人的精神錯
亂。有的人想，有的人寫，說我呈展的個體就像在我們當代所能看
到的一樣，而且這也是歷史長河中人類的幻視。其實這是錯的！我
只是經常用這些變形的容貌表達我的想法。說來這是取自我所看到

171

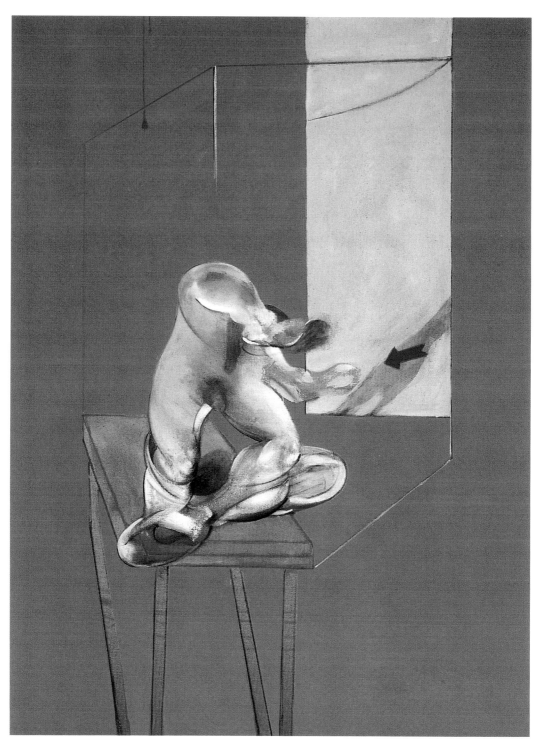

動態中的人物　1982 年　油彩畫布　198 × 147.5cm　瑪爾伯拉國際藝術機構收藏

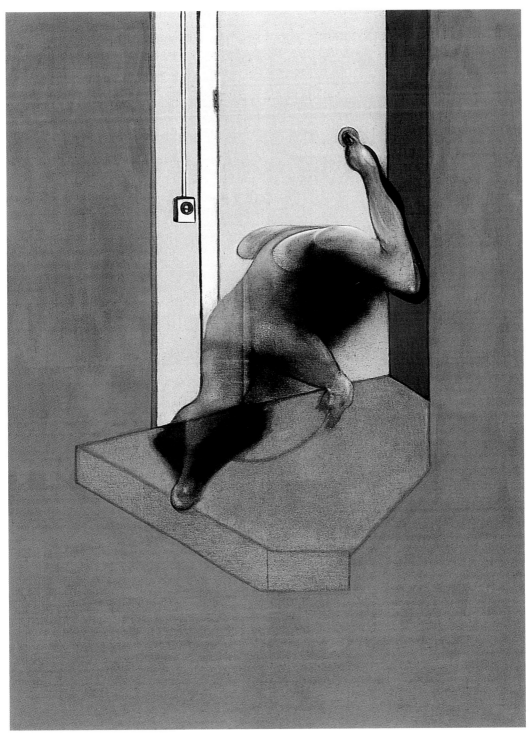

人體習作　1983 年　油彩畫布　198 × 147.5cm　門尼爾基金會藏

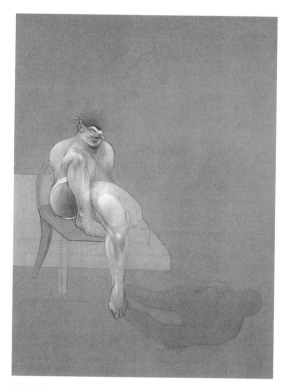
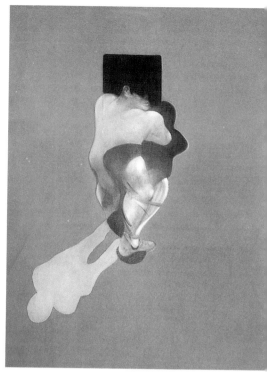

三聯畫　1983年　油彩畫布　198×147.5cm　瑪爾伯拉國際藝術機構收藏

的被拍攝對象在運動時的照片。就這麼簡單！在其中我想說、想找的，無非是：現實與眞實。畫家通常能做什麼？那是對眞實的拷貝。最困難與最令人激動的，那就是要觸動到眞實的核心。

問：你想你已經贏得了這賭注？

答：我不知道。這是要費心盡力的工作，我每次所做都要在更精準簡潔上累積更多的東西。就這樣，有了一張畫！在詩的創作上，你可以碰到這種力量。

這都是眞實的濃縮速記。還有，假如我不成爲畫家的話，我喜歡作詩人。

問：那麼你後悔了？

答：現在不會了。其實在我成爲畫家以前，我早已是形象的創作

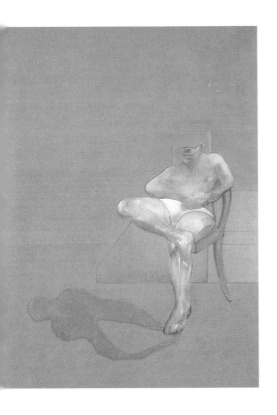

者。而且也是爲了這些，使我對埃及藝術產生極大的興趣。這是一種傳統藝術，在看法上我視之爲宗教性的。它們的臉都是極生動的，也很寫實，特別是那些古帝國的雕像，都以非常精簡的手法彩繪臉部，但卻給人一種奇異的表現。我即是要我的畫有這種表現，而不必在後面有什麼啓示。你知道，談論畫是困難的，大家談論的經常只是它的外圍。

問：你從來不被形而上學吸引？

答：完全不會。我一向站在人的高度看人。本來就有各種方法談到靈魂。如果偶爾在我們所做的上頭有眞實性，那麼靈魂就在那裡。這就是形象的根本。

問：然而你的寫實主義似乎走在眞實現象的外頭……

答：一點也不！例如當你想到夏丹（Chardin）的畫時，那裡就存在著靈魂，他說過：「我不是用顏色作畫，而是以感情作畫。」這樣他就在他的畫上得到想要的，而某些東西也就超越了這種外相。這也正是畫家所應畫到的。

問：你不太欣賞抽象畫……

答：我厭惡！這只是供給裝飾之用。用這字可是最貶低的。有另一件事也是我最厭惡的，那就是：當有人以爲我的作品是表現主義時。我憎恨表現主義！我的畫是喜悅的，沒有暴力。電視新聞每五分鐘所播出的就比我所畫的帶有更多的暴力。

問：但是當我們看到你的耶穌受難像三聯畫時，當中就有受礔刑的身體，而且我們還看到兩個穿著納粹制服的人，他們的肩膀上還帶有希特勒的德國國家社會黨標誌。難道你不相信在你的這件作品上注入一種暴力因素？

答：的確是。但這畫是很久以前所作的。

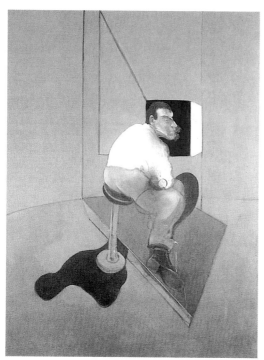

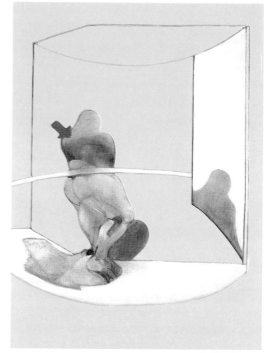

約翰愛德華的畫像習作　1985 年　油彩畫布
198 × 147.5cm　瑪爾伯拉國際藝術機構收藏

人體習作　1986 年　油彩畫布　198 × 147.5cm　瑪
爾伯拉國際藝術機構收藏

問：這件作品的完成是根據一些與那個時代的事件相呼應的？
答：我生在一九○九年。那麼你就知道這個時代所發生的所有事
了……那是個特殊的時代：兩次大戰、遺傳學基因世界的發現。還
有在我生活中來到的，例如：原子彈、愛因斯坦的相對論等等。這
些都不是宗教的。
問：對，是這樣，又回到形而上去。你對這些一點也不感到興趣。
然而你是個有宗教信仰的人？
答：我不喜歡以宗教生活，這是獨斷論教條主義者的精神。所有的
教條都在排擠他人、取代他人。因此我拒絕接受那些宗教上的東
西，說來這是一種引人上當的交易，我喜歡自由，只要自由存在我
就盡可能地享受它。我不屬於任何一種藝術流派，也不受任何人影
響。

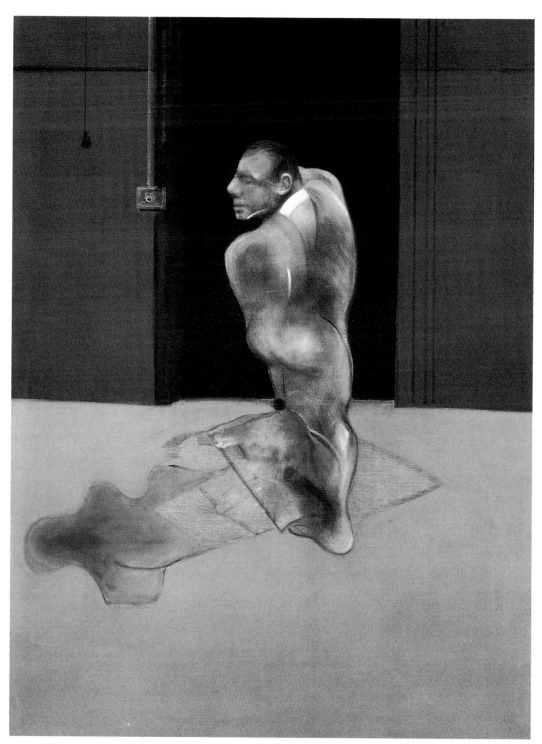

約翰・愛德華的畫像習作　1986 年　油彩畫布　198 × 147.5cm　瑪爾伯拉國際藝術機構收藏

問：但是你經常被那些左派的知識分子認爲是同一夥人，只要指出一個人就行，例如麥可‧列希司他就很接近你？

答：列希司不是政治人物，而是位理想主義者。一個知識分子有廣闊的視野、洞察力以及一種廣大的分析力。

問：如果你重新活過，你會以同樣的方式生活？

答：我會走同樣的路。是的，我還會是畫家。

問：而你的感性生活方面？你會做出同樣的差錯？

答：是的，絕對如此！

問：總而言之，你完全接受你的生活？

答：是的，毫無保留。就是恐懼、可怕的事情來到也是一樣。

問：即使是失敗？

答：是的，但是我們不能以這種態度來談生活。所有要逝去的……，除非人們是作家或者畫家，只有作品能留傳下來。

問：雖然你以畫作戰勝了這種恐懼和煩擾，難道你沒有受到逼迫與驅使？還有可能爲了樂趣，人們也會從別處去獲取？

答：我不是爲別人而作畫。我做那些我能做的，這就是一切。

問：結果是，你作畫不純是因爲你想到賺錢這件事，你作畫只是當中有種需要去說……

答：應該說我從來沒有想到用我的畫去賺錢。我賺到錢是很偶然的事……

問：眞的？

答：我不願做別的事，就是這樣。

問：你剛開始作畫的時候也經常做點別的？

答：是的，開始時確是這樣。

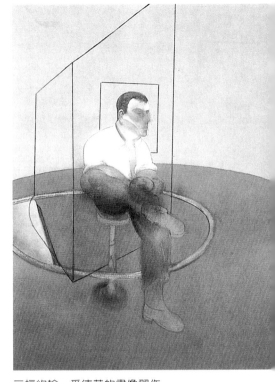

三幅約翰‧愛德華的畫像習作
（三聯畫，本頁圖及右頁上排圖）　1984 年
油彩畫布　198 × 147.5cm × 3　作者自藏

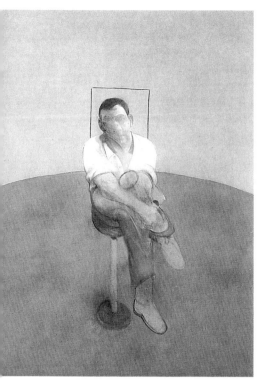

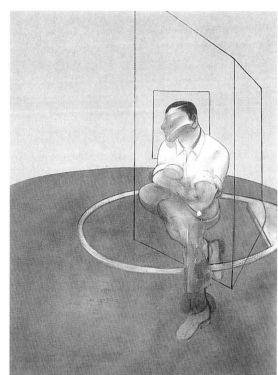

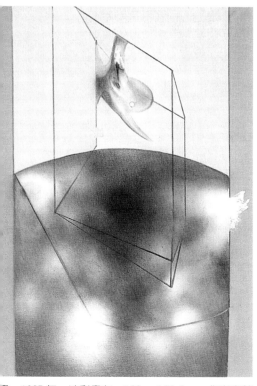

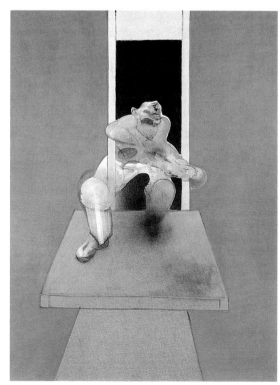

畫　1985 年　油彩畫布　198 × 147.5cm　作者自藏　　動態中的人物　1985 年　油彩畫布　198 × 147.5cm
私人收藏

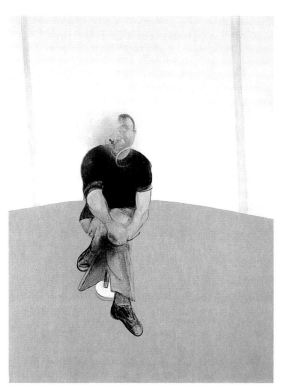

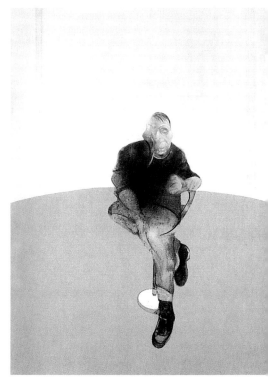

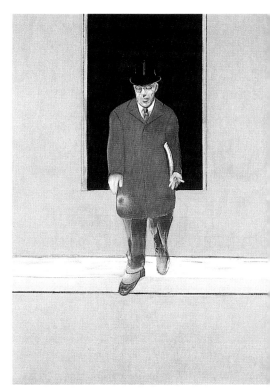

問：你看到你的作品價格這樣貴有什麼感受？
這樣對你有妨礙嗎？

答：沒有，沒有，我不是這樣看的，我知道這
都是被那些商人所操縱。

問：你這樣說會被你的畫商責備……

答：不，那些畫商喜歡不時地被鞭打……但這
些都不重要。繪畫，特別是一種自我犧牲，整
體上，它從未結束。看看畢卡索！就是他使我
想變成畫家。但是這樣說也不全對……

問：那麼使你作畫的眞正原因？

答：在一九二八年或次年，正確時間我已記不
得了，我在巴黎看到了布紐爾（Buñuel）的電
影「安達魯之犬」。電影裡的奇異畫面纏住了
我……然後，有一天，我拿起了畫筆……

問：你從來不作鉛筆草圖？

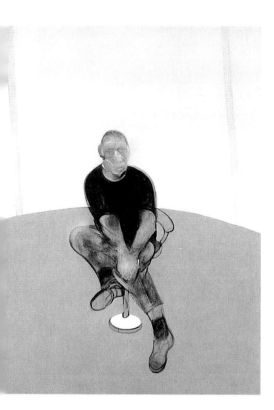

自畫像習作（三聯畫） 1985～1986 年 油彩畫布
198 × 147.5cm 瑪爾伯拉國際藝術機構收藏

三聯畫 1986～1987 年 油彩畫布
198 × 147.5cm（下圖） 作者自藏

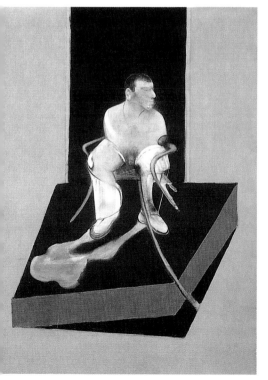

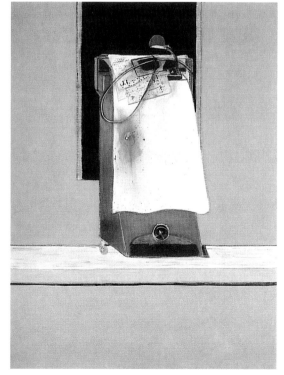

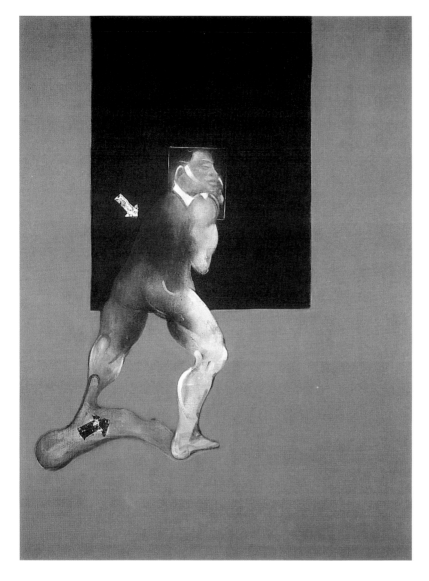

人體習作　1987 年
油彩畫布
198 × 147.5cm
私人收藏

答：沒有，我從來不想用鉛筆作畫。此外我的畫本身就很素描性。

問：你現在對創作持哪一種想法？或者哪一種主題？

答：我作畫絕不先存預想觀念。我對自己說：好，我將畫一個人物。但我還不知道是怎樣的。我先從背景開始，接著畫一條線，另一條線……速度很快。我跟在自己的畫後面跑。如果這不能立刻進行順利，我就知道這下完蛋了。這樣，我寧可毀掉它。我的繪畫完

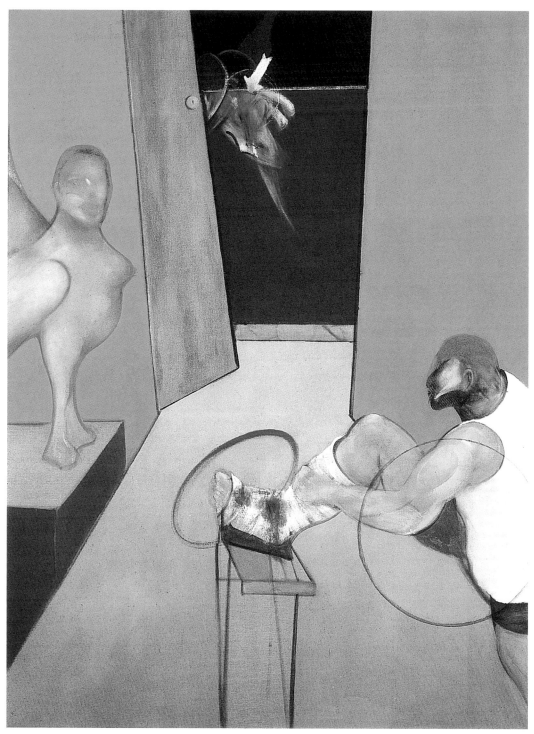

奧底帕斯與火鳳凰（安格爾之後）　1983年　油彩畫布　198×147.5cm　私人收藏

全是處在激動的感性當中。好啊！我找到了，它一點也不是暴力，而是直覺性的。

問：爲什麼你所表現的人的動作是在別的畫家的作品上從來沒見過的，例如：坐在帶腳的浴盆上，或者做出一些粗俗不雅的姿態……

答：我表現人日常生活上最習以爲常的，這些每天都發生在我們的生活之中。這就是爲什麼你總是看到孤立的人，或者幾乎突現於像在蛋白鬆糕一樣顏色背景上的人。那些人物被簡化形象，處在運動當中，就好像他們在追求使他們自己能堅信的存在。他們總是佔據他們所要的那種永遠沒完的時間與空間，因爲他們的不安是一種誰也不知道是什麼的永久等待，或一種無休止的重新開始。總之這種感覺也是我親身感受到的。生活就是這些，一個小的運動，接著是一個大的戰慄。這很令人驚奇，不是嗎？這就是一種感情感動。

問：在一幅畫前要感受這種感情，難道不需要接受教育？

答：這是可能的……，但你認爲在人的感受性上可以被教育？

問：生命並不尋常。你可曾想到你是一個享有特權的人？

答：這，我不相信，也不這樣認爲。我的父母親一點也不懂得藝術。我相信我們都有些事情要說，那即是：問題的出現，是比對其他東西的感覺要強烈的，而且也要知道該怎麼去做，我們用不著煩惱別人怎麼去想。

問：會有一種什麼樣的限制使你在作畫時停下來？

答：當我感覺我的畫可能變成裝飾的時候。

問：已經過了八十歲，你還有什麼要說的？

答：哪一天我停止工作，你可以這麼說這是我死的時候？你知道，我討厭人在我這個年紀就停止工作。我感覺到我自己既不最強也不最弱。

問：死亡使你害怕？對死亡這件事今天你想得多一點？

答：有些人以死亡的眼睛看生命，但我並不這樣！我喜歡以喜悅和恐懼看生命。剛才你已問過我，我是否想到自己是一個特權者，我寧可說這是運氣；你知道，到我這個年紀，我還會有種愛情的悲傷！

　　最後他在笑語中結束了訪問。（陳英德）

法蘭西斯・培根速寫作品欣賞

斜臥的人物

揮出手臂的人物

落下的人物

匍匐爬行的藍色人物

彎著身體的人物

沙發上的男人　　　　　　　　　　　裸身閱讀

兩隻貓頭鷹 No.1

法蘭西斯・培根人物頭像
作品欣賞

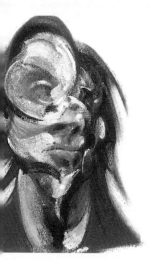
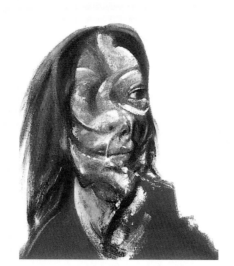
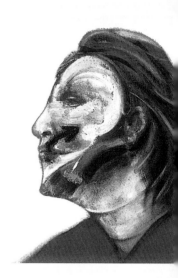

三幅伊莎貝爾・蘿絲頌恩的習作　1965 年　私人收藏

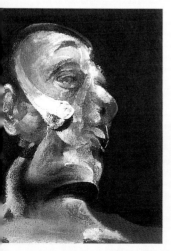
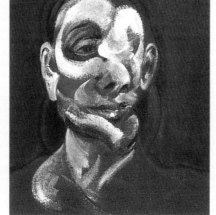
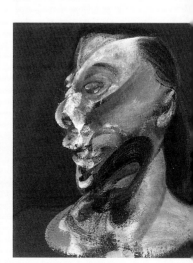

三幅莫瑞兒・包契的習作　1966 年　私人收藏

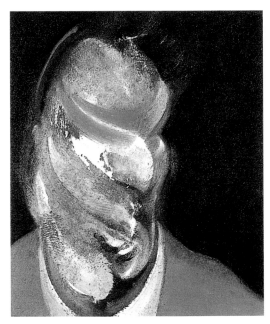

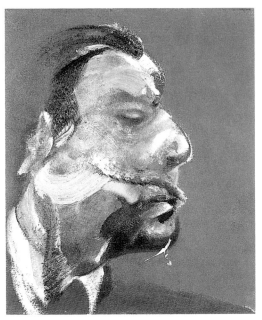

喬治‧達爾的頭像習作　1967 年　私人收藏

盧西昂‧佛洛依德的頭像習作　1967 年　私人收藏
盧西昂‧佛洛依德的頭像習作（局部）（右頁圖）

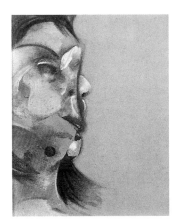

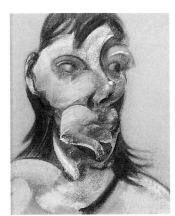

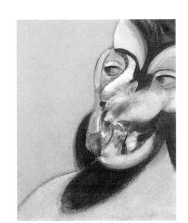

三幅亨利塔‧莫拉耶斯的習作　1969 年

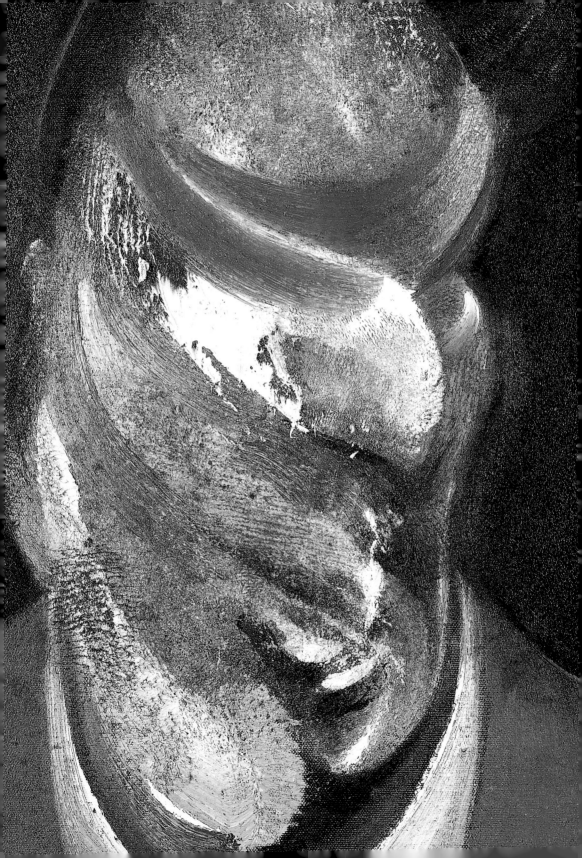

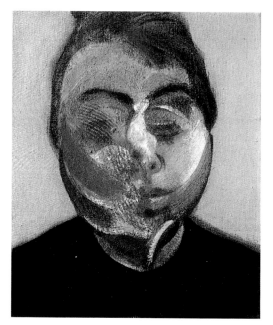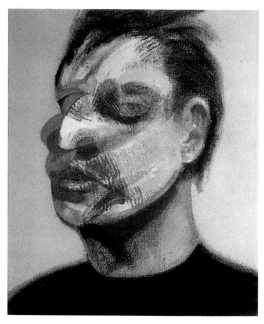

兩幅自畫像的習作（之一）1970 年　私人收藏
兩幅自畫像的習作（之一的局部）（右頁圖）

兩幅自畫像的習作（之二）1970 年　私人收藏

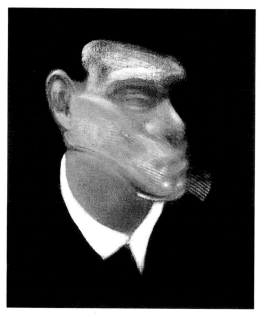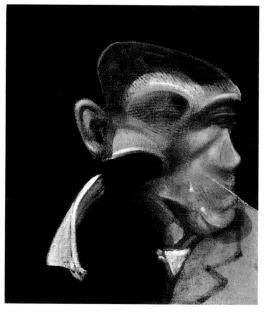

約翰・愛德華的畫像習作（之一）1989 年

約翰・愛德華的畫像習作（之二）1989 年

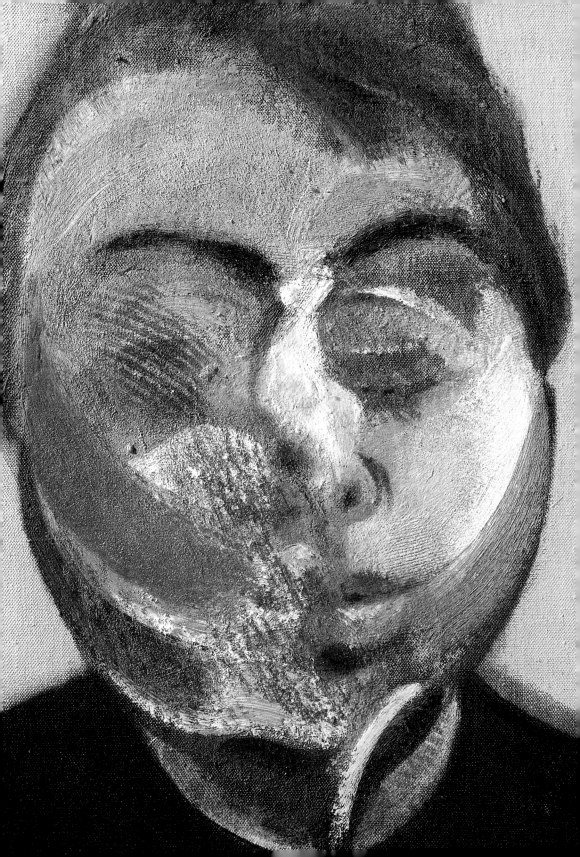

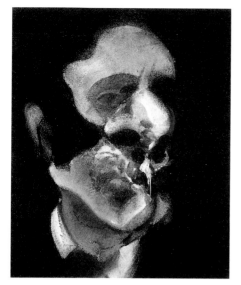

喬治・達爾的習作　1970 年　私人收藏

自畫像習作（局部）（右頁圖）

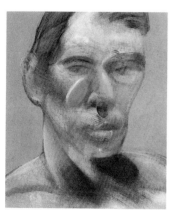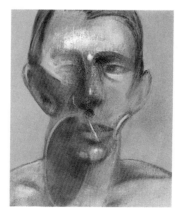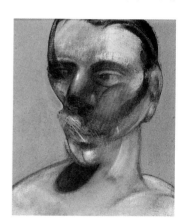

三幅彼得・貝爾德的習作　1980 年　私人收藏

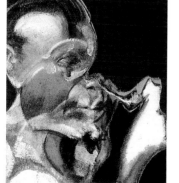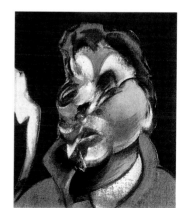

三幅自畫像的習作　1969 年　私人收藏

196

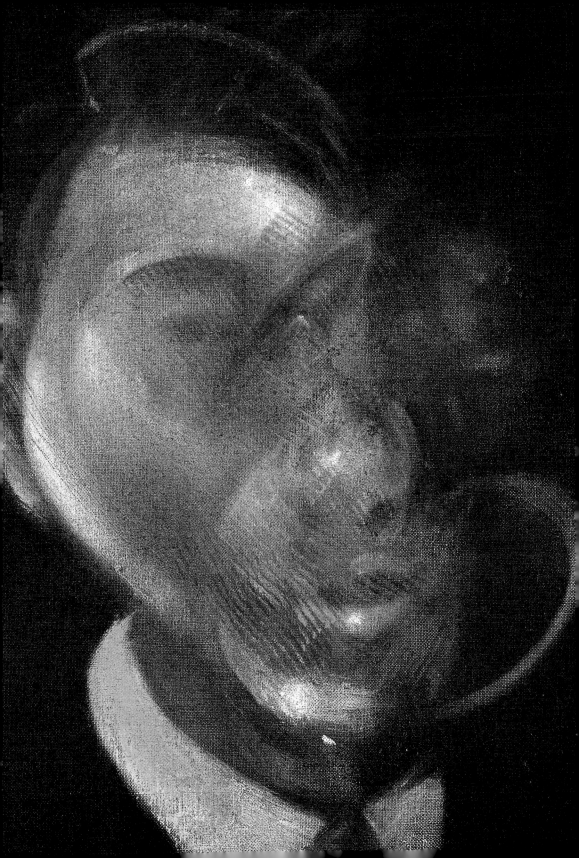

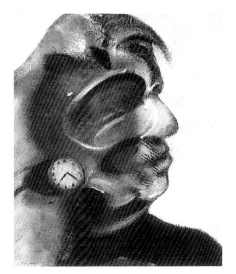

自畫像習作　1973 年　私人收藏

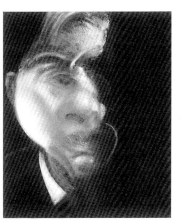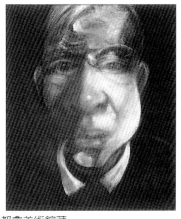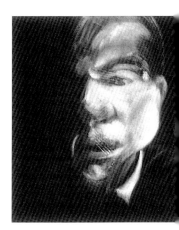

三幅自畫像的習作　1979 年　紐約大都會美術館藏

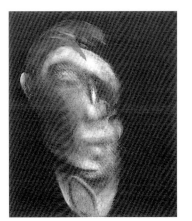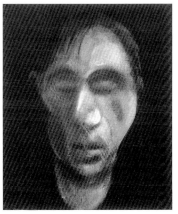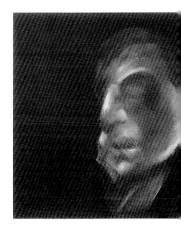

三幅自畫像的習作　1983 年　火奴魯魯藝術學院藏

法蘭西斯・培根年譜

Francis Bacon

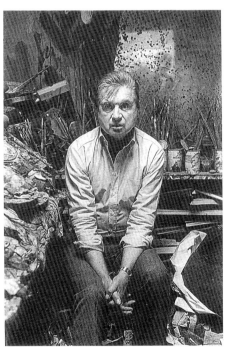

培根攝於散佈紙張、畫具的工作室中
(T. Fernandez 攝影)

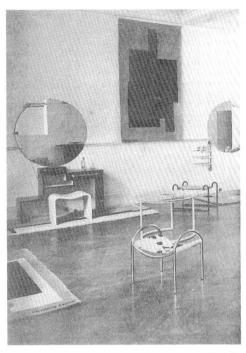

培根早年所作之室內設計與家具陳設,充滿現代
風格。

一九〇九　十月二十八日,出生於愛爾蘭的都柏林,雙親爲英國人,父
　　　　　親是一名馴馬師,幼時患染哮喘,父母於是雇用家教在家
　　　　　輔導。

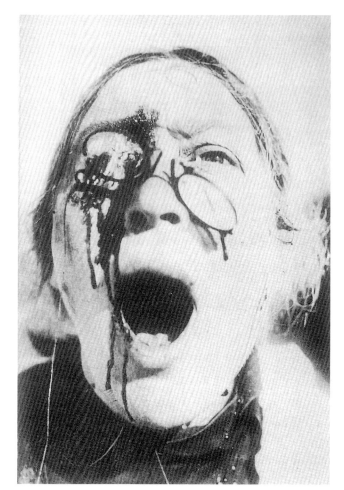

培根早期所留下的極少數作品
〈構圖〉 1933 年 水彩、蠟筆、
墨水 私人收藏

電影「波坦金戰艦」中滿臉鮮血、嘶聲喊叫的護士特寫鏡頭
1925 年

一九一四　五歲。隨著雙親遷移至倫敦居住。

一九一八　九歲。舉家又遷回愛爾蘭居住,並經常於英國及愛爾蘭間往
　　　　　返。

一九二六　十七歲。離開家鄉,前往倫敦,並從事政府僱員的工作。

一九二七～一九二八　十八至十九歲。遠行到柏林以及巴黎。在巴黎
　　　　　從事委任的室內設計工作。參訪保羅盧森堡藝廊舉行的畢卡
　　　　　索特展,因此下定決心成為藝術家,並由此啟發開始作素描
　　　　　以及水彩的創作。

梅爾布里吉的攝影作品
〈人在運動中〉

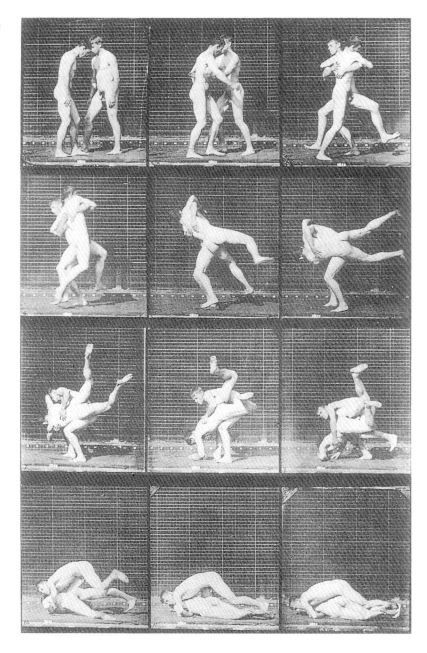

一九二九　二十歲。返回倫敦。第一次展示一些早期偏向超現實與立體
　　　　派表現的繪畫創作，以及其設計的擺設家具與地毯。
　　　　開始嘗試作油畫。
　　　　《工作室》雜誌，介紹培根為一名深具現代特質的藝術家暨

The bed of crime in centre of circular room with carpet ~~non~~-patterned carpet.
Clothed figure crawling on plain carpet on fr. of C.C.

There to be the painting for show in the New-York.

Figure seated sleeping in ~~beds~~ painting on settle place it now in middle of room perhaps instead of sleeping thing straight forward.

Man seated in Profile hand outstretched Open chair on carpet as in the matching

INDEX

Arabian or Sacred Baboon
Barbary Ape
Black Mangabey
Brown Capuchin Monkey
Brown Stump-tailed Monkey
Capuchin Monkey
Chimpanzee
Collared Mangabey
Crab-eating Macaque
Dark-green Monkey
Drill
Gelada Baboon
Green Monkey
Hanuman Monkey
Humboldt's Woolly Monkey
Lar Gibbon
Mandrill
Marmoset
Orangutang
Owl-faced Monkey
Poppig's Woolly Monkey
Rhesus Monkey
Slow Loris
Sooty Mangabey
Squirrel Monkey
Tarsier
Tibetan Stump-tailed Monkey
Weeper Capuchin Monkey
White-cheeked Capuchin Monkey
Yellow Baboon

Figure under each umbrella then 2 figure figures and figure of 9 in bed with arms raised

Camel lying down in middle of centre of sand scene from Morocco. No.

The lovers standing in centre of carpet.

Figure climbing over balustrade as in Rej dog ...

Man seated with head in profile as in Tahiti picture on Crayon

Man pulling occassany cha man figure against

Figure asked in figure room with arms rais

Figure in situ in room with most figure of use figure relcaste of mirrored.

are crouching figure of R. c with dog on carpet.

figure of young girl in own group on sand

Figure in centre of room in study of open

Chimpanzee standing in Statue with dog on crols Monte Carlo as to in

培根的手稿，寫在 V. J. Stamek 的《介紹猴子》索引頁及扉頁註解上

設計家。

一九三三　二十四歲。畫作〈十字架受難圖〉被刊錄在當時著名藝評家
　　　　　赫伯‧李德的《當代藝術》一書中。
一九三六　二十七歲。提交作品參展英國首次的「國際超現實畫展」，
　　　　　慘遭退件，原因為其畫「不夠超現實」。
一九三七　二十八歲。參加「青年英國畫家聯展」。
一九四一～一九四三　三十二至三十四歲。親手摧毀幾乎所有的早期作

培根收集的影像照片　1950 年

品。宣稱不適於軍事服役，轉派為人民防禦救援服務。

一九四四～一九四五　三十五至三十六歲。重拾畫筆繪製三聯畫〈三幅
　　　　十字受刑架上的人物習作〉，此作並於拉斐爾藝廊展出，此
　　　　畫於一九五三年由泰德美術館收購。

一九四六～一九四八　三十七至三十九歲。定居於蒙地卡羅。參加倫敦
　　　　以及巴黎的一些藝術家聯展。與葛漢蘇勒廉交往。

一九四九　四十歲。在倫敦漢諾威藝廊舉行個展，之後的九年，此藝廊
　　　　成了培根畫作的主要代理商。開始使用梅爾布里吉的連續攝
　　　　影作品為創作靈感。 完成六幅以維拉斯蓋茲的「教宗」為題
　　　　材的頭像習作系列畫作。開始頻繁地進出殖民酒吧（colony
　　　　room bar）。

一九五〇　四十一歲。到南非旅行並探訪母親。
　　　　開始三幅〈根據維拉斯蓋茲之教宗伊諾森西奧十世的習作〉
　　　　的創作，並於九月在漢諾威藝廊展出。

一九五一　四十二歲。接受皇家藝術學院的短暫教職。

盧西昂‧佛洛依德　培根畫像　1952年　油彩、銅版
17.8×12.8cm　倫敦泰德美術館藏

培根與喬治‧達爾合影

　　　　第一次海外個展於紐約展出。

一九五六　四十七歲。與彼得‧拉西相遇,至此展開一段長期痛苦的愛
　　　　　侶關係。開始第一幅的自畫像。

一九五七　四十八歲。第一次在巴黎左岸藝廊展覽。於漢諾威畫廊展出
　　　　　一系列的梵谷習作。

一九五八～一九五九　四十九至五十歲。於米蘭、羅馬舉辦個人回顧
　　　　　展。與瑪爾伯拉畫廊簽約並參加第五屆聖保羅雙年展與第二
　　　　　屆卡塞爾的文件大展。

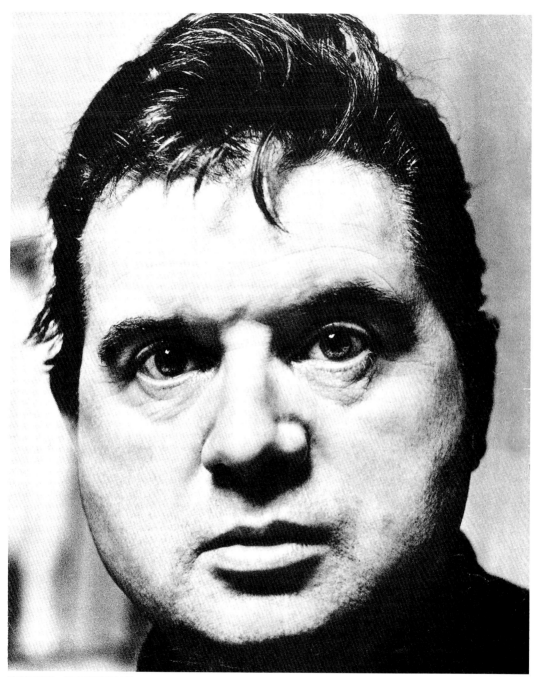

法蘭西斯・培根臉部特寫

一九六〇　五十一歲。首次於瑪爾伯拉畫廊展出。

一九六二　五十三歲。在倫敦泰德美術館首次的個人回顧展，展覽開幕
　　　　　當天獲聞愛侶彼得・拉西的死訊。個人回顧展巡迴至歐洲。

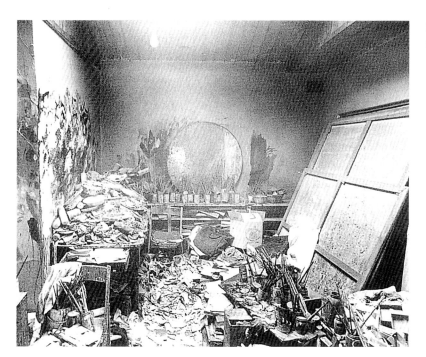

培根的工作室，凌亂的
材料散落各處。

一九六四　五十五歲。結識喬治・達爾，並與其發展成為愛侶關係。
　　　　　繪畫大幅三聯畫〈房間裡的三個人物〉，此作後由巴黎龐畢
　　　　　度中心所收購。

一九六六　五十七歲。獲頒魯本斯獎章。於巴黎瑪耶畫廊展出。

一九六八　五十九歲。因參加瑪爾伯拉畫廊的展出，到訪紐約。

一九七一～一九七二　六十二至六十三歲。母親於南非去世。
　　　　　於巴黎大皇宮舉行重要回顧展。開幕前喬治・達爾自殺身
　　　　　亡。

一九七四　六十五歲。與約翰・愛德華交往。

一九七五　六十六歲。於美國大都會美術館展覽。

一九七六　六十七歲。第一幅麥可・列希司的畫像完成。並開始在人物
　　　　　畫像上，尋求與人物相似的表達。

一九七八～一九七九　六十九至七十歲。在羅馬與包浩斯相遇。
　　　　　描繪第二幅麥可・列希司的畫像。
　　　　　根據詩人艾略特的詩〈荒原〉，繪畫〈一方荒原〉畫作。

一九八三～一九八四　七十四至七十五歲。在日本、紐約以及巴黎等地
　　　　　舉行展覽。

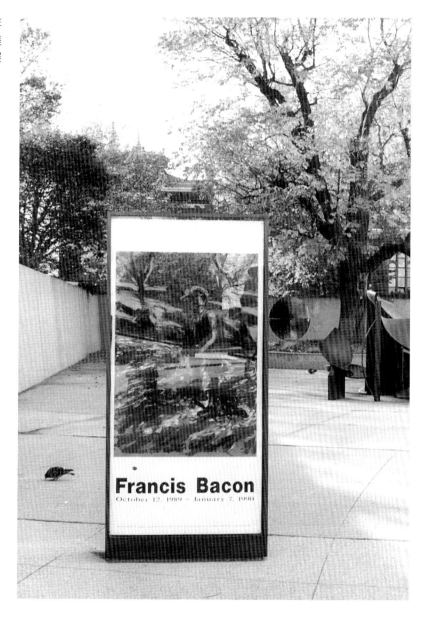

1989 年 10 月至 1990 年
1 月，華盛頓賀須宏美
術館所舉辦的培根畫展
之會場海報。

一九八五～一九八六　七十六至七十七歲。於倫敦泰德美術館舉行個人
　　　　　第二次回顧展。

一九八九～一九九〇　八十至八十一歲。於華盛頓賀須宏美術館及莫斯
　　　　　科、洛杉磯、紐約等地展覽。

一九九二　八十三歲。四月二十八日，於一次的私人造訪旅行中，因
　　　　　心臟病發，死於西班牙馬德里。

國家圖書出版品預行編目資料

培根 = Francis Bacon / 黃舒屏等撰文. -- 初版.
-- 台北市：藝術家，民91
面； 公分. --- (世界名畫家全集)

ISBN 986-7957-43-1 (平裝)

1. 培根 (Bacon, Francis, 1909～1992) -- 傳記
2. 培根 (Bacon, Francis, 1909～1992) -- 作品評論
3. 畫家 -- 英國 -- 傳記

940.9941 91018215

世界名畫家全集

培根 Francis Bacon

黃舒屏等／撰文　何政廣／主編

發 行 人　何政廣
編　　輯　王庭玫、王雅玲、黃郁惠
美　　編　游雅惠、許志聖
出 版 者　藝術家出版社
　　　　　台北市重慶南路一段147號6樓
　　　　　TEL：(02) 2371-9692~3
　　　　　FAX：(02) 2371-7096
　　　　　郵政劃撥：0104479 － 8 號　藝術家雜誌社帳戶
總 經 銷　時報文化出版企業股份有限公司
　　　　　桃園縣龜山鄉萬壽路二段351號
　　　　　TEL：(02) 2306-6842

　　　　　FAX：(04) 2533-1186
製 版 印 刷　炬曄印刷
初　　版　中華民國91年11月
定　　價　台幣480元

ISBN　986-7957-43-1
法律顧問　蕭雄淋
版權所有‧不准翻印
行政院新聞局出版事業登記證局版台業字第1749號